개정판

브랜드 아이덴티티
불변의 법칙 100가지

개정판
브랜드 아이덴티티 불변의 법칙 100가지
성공적인 브랜드 구축을 위해 꼭 알아야 할 것들

개정판 인쇄 | 2019년 12월 19일
개정판 발행 | 2020년 1월 17일

지은이 | 케빈 부델만, 양 킴
옮긴이 | 이희수
발행인 | 안창근
기획·편집 | 안성희
디자인 | JR 디자인 고정희
영업·마케팅 | 민경조
펴낸곳 | 아트인북
출판등록 | 제2013-000297호
주소 | 서울시 마포구 동교로22길 22, 301호
전화 | 02 996 0715
팩스 | 02 996 0718
홈페이지 | www.koryobook.co.kr
이메일 | koryo81@hanmail.net
인스타그램 | www.instagram.com/artinbooks_
페이스북 | www.facebook.com/artinbooks
트위터 | https://twitter.com/koryobook
ISBN | 979-11-89375-03-4 93600

Brand Identity Essentials, Revised and Expanded
ⓒ 2010, 2019 Quarto Publishing Group USA Inc.
Korean translation copyright ⓒ 2020 by KORYOMUNHWASA PUBLISHING.
Korean translation rights arranged with Quarto Publishing Group USA Inc. through Agency-One, Seoul, Korea

이 도서의 국립중앙도서관 출판예정도서목록(CIP)은 서지정보유통지원시스템 홈페이지(http://seoji.nl.go.kr)와
국가자료종합목록 구축시스템(http://kolis-net.nl.go.kr)에서 이용하실 수 있습니다.(CIP제어번호 : CIP2019034319)

개정판

브랜드 아이덴티티 불변의 법칙 100가지

케빈 부델만·양 킴 지음
이희수 옮김

아트인북

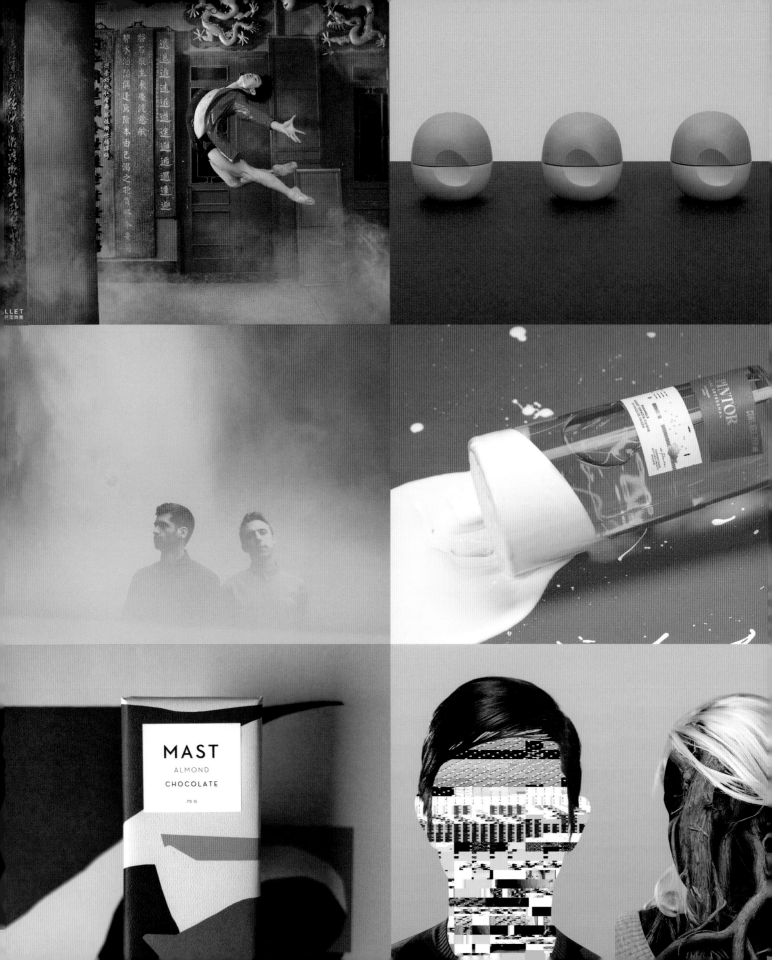

목차

Sunday Afternoons

and Ramen

사람들은 사적으로든, 공적으로든 선택을 하는 과정에서 의미 있는 경험을 하고 싶어 한다. 그들에게 브랜드는 그런 의미 있는 것들을 주로 상업적 맥락에서 압축, 요약, 설명하는 방법의 하나다. 냉소적인 사람은 브랜딩을 기만 행위라고 할지 모르지만, 힘을 올바르게 사용할 줄 아는 사람이 권한을 손에 쥐면 긍정적인 결과를 내는 동시에 거대한 아이디어부터 소소한 세부 내용까지 문화 전반에 걸쳐 영향을 미칠 수 있다.

그동안 브랜드에 관해 온갖 종류의 글이 다양하게 나왔지만 많은 글들이 우리의 기억에서 사라져버렸다. 이번에 나온 『브랜드 아이덴티티 불변의 법칙 100가지』 개정판에는 강력한 브랜드 구축에 바로 활용할 수 있는 아이디어를 많이 보강하였다. 다들 훌륭한 브랜드를 보면 훌륭하다고 알아보지만 정작 브랜드를 구축하는 사람들은 이 방면에서 실력을 키우는 데 필요한 전문용어와 도구가 아쉬울 때가 있다. 브랜드를 훌륭하게 키운다는 것이 말처럼 쉬운 일이 아니기 때문이다.

이 책은 조직의 최고 지도자, 중간 관리자, 이미지 제작자 등 브랜드를 구축하는 이들에게 길잡이가 되는 안내서다. 이어지는 페이지에서 살펴보게 될 브랜드 아이덴티티의 구성 요소는 브랜드의 전술과 도구와 인력에 관한 의사결정이 일상인 사람들이 늘 입버릇처럼 사용하면서도 잡힐 듯 잡힐 듯 개념이 잘 잡히지 않는 까다로운 주제다. 이 책은 얼핏 보기에 복잡하고 주관적인 논제를 다루면서 비즈니스와 창의성을 연결하고 전략과 실행을 연계한다. 교육자와 학습자에게는 브랜드 구축을 가르치고 배울 수 있는 교과서가 되고, 교육자와 교과 과정 설계자들에게는 학생용 과제를 개발할 때 참고서가 될 수 있을 것이다. 학생들 역시 책 내용을 공부하면서 지식의 폭을 넓히고 미진한 부분을 보충할 수 있을 것이다.

아무쪼록 이 책이 모든 유형의 학습자와 전문가에게 도움이 되어 그들이 각자 하는 일을 통해 브랜드 구축이라는 문화적 서사에 크게 이바지할 수 있게 되기 바란다.

브랜드와 신념

브랜드에 관해서는 누구나 할 말이 많은 것 같다. 다들 브랜드가 뭔지 안다고 생각하지만, 브랜드의 정의와 해석에 관해서는 여전히 의견이 분분하다. 기업은 브랜드 개발을 마케팅 계획, 즉 제품과 서비스를 그럴듯하게 포장하는 일에 속한다고 생각한다. 뉴스 매체들은 브랜딩을 설득의 도구나 홍보, 또는 새로운 틀에 맞춰 논리를 재구성하는 방법이라고 이해하고 있다. 이를테면 똑같은 세금을 두고 상속세라 할 것인지, 사망세라 할 것인지의 문제와 비슷하다는 것이다. 그런데 '브랜드(낙인) 찍힌' 사람이 되고 싶어 하는 사람은 아무도 없다. 브랜드는 원래 목장주들이 가축에게 불도장을 찍어 소유 관계를 표시하던 관행에서 비롯된 말인데 우리는 이리저리 떼 지어 몰려다니는 무리에 속하기를 거부하고 각자 마음대로 선택하고 싶어 한다.

사람들은 브랜드를 사랑한다. 브랜드에 대한 미움까지 사랑한다. 그도 그럴 것이 브랜드는 자석과 비슷하다. 브랜드의 힘은 제품이나 서비스를 제공할 대상을 끌어들이는 자석과 같은 매력으로 판가름 난다. 그러니까 잊히기보다 증오의 대상이 되는 편이 훨씬 낫다. 솔직히 말해서, 강력한 브랜드를 구축하는 데 필요한 수많은 의사결정을 생각하면 브랜드에 대해 일말의 증오도 없이 오로지 순수한 사랑만 불러일으킨다는 것은 불가능에 가깝다. 노련한 브랜드 구축자들은 무엇이 사람들에게 열정을 불어넣는지, 브랜드가 왜 이런 사람은 끌어당기고 저런 사람은 밀쳐내는지, 이유를 알고 있다.

브랜드는 선택과 그런 선택을 하는 사람들의 문제다. 브랜드는 가치와 신념을 정의하고 남에게 보여주는 방법이라는 의미에서 부족 공동체나 클럽과 비슷하다. 우리는 우리와 같은 관점을 표출하는 브랜드의 편에 서고 그러면서 남이지만 자신과 비슷한 감성을 가진 사람들과 한편이 된다. 사람은 사회적 동물이고 집단의 일원이기를 갈구한다. 기본적으로 종교 계파와 같이 역사에 기반을 둔 집단은 사람들에게 덜 중요하다. 대다수는 자신의 열망과 신념이 투영된 새 부족을 만들려고 한다. 노트북이나 승용차에 스티커를 붙이고 의류에 로고를 부착하고 몸에 문신을 새기는 일을 사람들은 기꺼이 받아들인다(때로는 모든 것을 걸기도 한다). 로고는 문화적 상징이 될 수 있다. 브랜드의 정체성에는 그와 뜻을 같이하는 사람들의 개인적 정체성이 반영된다.

브랜드는 경험을 통해 신뢰를 획득하는 것이 중요하다. 신뢰를 얻는다는 것은 오랜 시간에 걸쳐 천천히 진행되는 과정이다. 신뢰를 잃는 것은 한순간이지만 회복은 정말 힘들다. 우리는 정치인을 신뢰하는가? 대기업은? 소셜 미디어 플랫폼은? 어쩌다가 신뢰를 잃게 되었을까? 신뢰를 회복하려면 어떻게 해야 할까? 브랜드 아이덴티티도 사람과 마찬가지로 경험으로 시작해서 경험으로 끝난다. 약속을 지켜야 긍정적인 인식을 불러일으킬 수 있다.

브랜드 구축

브랜드를 구축할 때는 끝부분만 삐죽 물 밖에 나와 있고 구성 요소의 대부분이 수면 아래 숨어 있는 빙산을 생각하면 된다(10쪽의 그림 참고). 브랜드는 빙산과 같아서 많이 알려져 있고 널리 이해된 부분만 우리 눈에 보인다. 어디로 가는지 예의 주시하지 않으면 그 무엇보다 위험할 수 있다. 브랜드를 로고와 동일시하는 경우도 많다. 로고는 브랜드를 가장 알아보기 쉽게 표현한 것일 뿐, 브랜드와 같지는 않다. 로고는 브랜드의 상징이다.

브랜드를 구축할 때 가장 힘써야 할 두 가지는 브랜드 의미와 브랜드 경험이다. 브랜드 의미는 포지셔닝에 관한 중요한 문제, 즉 잠재고객과 브랜드 약속을 전략적으로 선택하는 일이다. 브랜드 아이덴티티는 인식의 문제다. 다시 말해서 사람들이 생각하는 것과 여러분이 사람들에게 심어주고 싶은 생각에 관한 일이다. 브랜드 인식은 고객 경험이 축적된 결과물이다. 받아들이기 쉽지 않겠지만, 실제로 브랜드 인식은 가장 취약한 고리에 의해 결정될 수 있다. 브랜딩이란 의도적인 선택을 통해 원하는 정체성을 구축하는 것이다.

사람들은 자기들이 대표하는 조직을 대신해 매일 갖가지 결정을 내린다. 사소해 보이는 그런 결정들이 모여 고객이 브랜드와 상호작용하는 방식이 되고 브랜드에 관한 고객의 생각이 된다. 그런데 많은 경우에 그런 결정이 쌓이고 쌓이는 것만으로는 응집력 있는 전체가 만들어지지 않는다. 설상가상으로 고객 상호작용이 모여 만들어지는 브랜드 경험이라는 모자이크화가 원래 의도했던 의미와 다르게 나타날 수도 있다. 말과 행동이 늘 일치하는 것은 아니기 때문이다.

브랜드 구축에는 전략적, 전술적 선택이 수반되고 그것은 다시 고객의 인식과 경험에 영향을 미친다. 어떤 결정은 빙산의 꼭대기 부분처럼 잘 보이지만 대부분은 아래 숨어 있으면서 훨씬 큰 영향을 미치기도 한다. 우리의 목표는 브랜드 구축 문제를 총체적으로 생각하면서 전체를 구성하는 부분과 조각들이 합쳐져 어떤 누적 효과를 내는지 살펴보는 것이다.

브랜드 구축은 일회성 이벤트가 아니라 길고 긴 여정이다. 인내와 실천이 필요하다. 그러려면 의사결정과 훈련, 시행착오, 측정, 학습, 궤도 수정을 해야 한다. 체계적으로 일한다고 해서 반드시 성공이라는 법은 없지만 적어도 강력한 브랜드를 구축할 확률은 높일 수 있다.

브랜드 아이덴티티 프레임워크

현실은 어지럽고 혼란스럽다. 고객 경험의 복잡성을 어디서부터 풀어나가야 할지 쉽게 종잡을 수 없지만 뭔가 처방전 같은 것이 있으면 도움이 될 것이다. 그래서 만든 것이 의사 결정과 시스템 구축을 도와주는 브랜드 구축 모델이다. 브랜드 아이덴티티 프레임워크는 브랜드 구축자가 브랜드를 구축하는 길고 긴 여정 속에서 일상적으로 의사결정을 할 때 길잡이로 삼을 만한 참고 자료다.

브랜드 아이덴티티 프레임워크는 브랜드 구축과 관리의 두 가지 측면으로 구성되어 있다. 하나는 브랜드 지렛대고 다른 하나는 브랜드 활동이다. 브랜드 지렛대는 브랜드 구축자와 프로젝트 팀에게 판단 기준이 될 만한 주제를 모은 것이다. 브랜드 지렛대는 전문용어와 계기판을 제공하는데 이를 조절해 원하는 효과를 낼 수 있다. 브랜드 활동은 각각의 지렛대에 어떤 종류의 압력을 얼마나 가할 것인지를 말한다. 이 두 가지가 합쳐져서 브랜드의 의사결정 시 어떻게 생각하고 어떻게 협업해야 하는지를 가르쳐준다. 이 책은 브랜드 활동의 각 단계에 해당하는 브랜드 지렛대를 살펴보는 것에 내용의 대부분을 할애하고 있다. 이해하기 쉽도록 문제를 100개의 소단위로 나눠 요점을 설명한 다음, 작업 사례를 소개하여 브랜드 팀에게 영감을 불어넣으려고 한다.

개정판 『브랜드 아이덴티티 불변의 법칙 100가지』의 프레임워크와 사례들이 브랜드 구축의 비밀을 푸는 열쇠가 되어 신비롭고 난해했던 브랜드 구축이 얼마든지 가능한 일로 느껴졌으면 한다. 우리의 목표는 브랜드의 개념에 대한 이해를 높이고 브랜드 구축이라는 복잡하지만 중요하고 강력한 영향력이 있는 일을 하는 많은 사람이 성공할 수 있도록 돕는 것이다.

브랜드 아이덴티티 프레임 워크

브랜드 구축을 위해 꼭 알아야 할 100가지

브랜드 지렛대

브랜드 활동

핵심 도구

기준	패턴	철학	
이미지	1. 일러스트레이션 로고	2. 시각적 스타일	3. 심미적 특화 영역
색	4. 색 선택	5. 색 적용	6. 색 신호
타이포그래피	7. 로고타이프	8. 서체 선택	9. 서체와 의미
형태	10. 로고의 형태	11. 그래픽 패턴	12. 형태의 의미
대비	13. 대비에 의한 디자인 구성	14. 요소들의 대비	15. 차별화하라
차원	16. 실생활에 로고 적용하기	17. 물리적 공간	18. 장소감
상징	19. 문화적 상징	20. 상징 체계	21. 상징성 있는 브랜드
목소리	22. 이름 짓기 게임	23. 편집 양식	24. 브랜드 목소리
일관성	25. 기초공사	26. 융통성 있는 시스템	27. 한결같은 브랜드
스토리	28. 무대를 마련하라	29. 장면 하나하나에 주의를 기울여라	30. 브랜드 서사
시간	31. 매 순간이 중요하다	32. 전체 소요 시간	33. 기회비용

핵심 판단

	기준	패턴	철학
심리학	34. 고객을 이해하라	35. 경험을 제공하라	36. 브랜드 심리
위트	37. 웃음 짓는 이유	38. 프로그램 속 재미 요소	39. 인간미를 잃지 말라
트렌드	40. 트렌드를 주시하라	41. 시류에 맞는 프로그램	42. 거시 트렌드
미디어	43. 새로운 기회	44. 올바른 방향	45. 매체가 곧 메시지다
개인화	46. 군중의 개인화	47. 원칙과 융통성	48. 고객이 브랜드의 주인이다
프로세스	49. 아이디어 도출	50. 양질의 필터 개발	51. 전략을 뒷받침하라
프로토타이핑	52. 만들기로 생각하기	53. 실패는 배움의 기회	54. 프로토타입 반복
복합 브랜드	55. 브랜드 명료성	56. 브랜드의 계층 구조	57. 다수의 브랜드 관리
표준	58. 그래픽 사양	59. 적용 규칙	60. 브랜드 바이블
투자	61. 옳은 투자를 하라	62. 템플릿의 경제	63. 언행일치
소유권	64. 상표를 보호하라	65. 상징의 가치	66. 고유의 미학을 가져라

핵심 전략

	기준	패턴	철학
변화	67. 로고의 생애 주기	68. 고객과 함께 진화하라	69. 변화를 계획하라
경쟁	70. 경쟁자를 알라	71. 프로그램 차별화	72. 경쟁력 있는 위상
독창성	73. 영원성을 추구하라	74. 기회를 잡아라	75. 고객의 니즈에 주파수를 맞춰라
포지셔닝	76. 고객이 누군지 파악하라	77. 입지를 내세워라	78. 냉정하게 선택하라
사용자	79. 고객은 사람이다	80. 사용자와 시장은 다르다	81. 보편적 디자인
시장조사	82. 사전 조사를 하라	83. 제약을 혁신의 기회로 만들어라	84. 핵심 통찰
공약	85. 좋은 신념은 끝까지 지켜라	86. 자신감 있는 프로그램	87. 결단력 있는 브랜드
접점	88. 상호작용은 기회다	89. 고객의 관점	90. 고객 경험 기회
시스템	91. 모든 부분을 확인하라	92. 연결성을 찾아라	93. 입력과 출력
영감	94. 가능한 모든 곳에서 아이디어를 찾아라	95. 문제를 파고들어라	96. 상황 정보에서 얻는 영감
목적의식	97. 디자인에 따르는 결과	98. 행동과 신념	99. 순효과
			100. 늘 단순하라

핵심 도구

이 장에서 설명하는 브랜드 지렛대는 크리에이티브 업무 종사자들에게 매우 친숙하지만, 그에 대한 의견은 사람마다 다르다. 때로는 브랜드 표현에 대한 미학적 판단이 개입하기도 한다. 디자이너들은 이들을 전적으로 주관적인 견해라 보지 않고 창작 도구라고 생각한다. 조직을 이끌어가는 지도자는 다양한 면면의 브랜드 도구를 이해하고 있어야 더욱더 현명한 결정을 내릴 수 있다. 브랜드 구축자는 팀원들이 심층적으로 파고들어 갈 수 있도록 격려하고 전략에 입각한 선택을 하도록 이끌어줘야 할 것이다.

이미지

색

타이포그래피

형태

대비

차원

상징

목소리

일관성

스토리

시간

1 일러스트레이션 로고

로고는 그림이 될 수 있으며 그럴 경우 상당히 광범위한 의미를 전달할 수 있다. 어떤 것은 제품이나 서비스를 액면 그대로 보여주기도 하고 어떤 것은 조직의 사명에 관련된 생각이나 그에 대한 비유를 상징적으로 나타내기도 한다.

일러스트레이션 로고가 단도직입적이면 잠재고객이 해석을 위해 해야 할 일이 줄어든다. 치과의사의 의뢰를 받아 칫솔 모양의 로고를 만들어 치과 의료 행위를 나타내면 그 로고는 도로 표지판과 같은 기능을 한다. 그것이 말하는 바는 '여기는 식당이 아니라 치과'라는 내용이다. 의미는 분명하지만, 한계가 있다.

그림은 구체적인데 의미는 추상적인 경우도 있을 수 있다. 애플(Apple)의 로고는 해석의 가능성이 무궁무진하게 열려 있는 일러스트레이션 로고의 전형적인 예다. 애플은 사과를 파는 곳이 아니지만 한입 베어 문 자국이 있는 사과를 로고 이미지로 사용한다. 애플의 로고는 지식이나 금단의 열매, 중력의 발견을 상징하거나 비유적으로 뜻하는 역할을 한다. 의미가 직설적이지 않은 대신 다양한 해석이 가능하다.

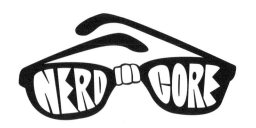

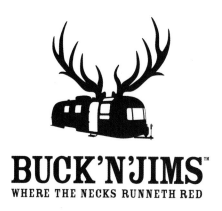

여기에 소개한 로고들은 그림
속에 이야기를 담고 있다.

Nerdcore
Hexanine

New Leaf Theatre
50,000feet

Buck 'n' Jims
Capsule

Hamilton
Mirko Ilić

Rainbow Cinemas
Joshua Best

artwagen
hopperhewitt

Three Hearts Farm
Meta Newhouse Design

Visions Service Adventures
Meta Newhouse

Backstory Documentary Films
Nancy Wu Design

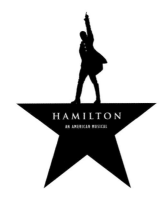

2 시각적 스타일

강력한 시각적 스타일은 예술적 상상력으로부터 나올 수 있는데 이 자명한 사실을 브랜드 구축자들이 간과할 때가 있다. 예술과 디자인은 목적이 다르다는 것을 명심하라. 브랜드는 특정 집단의 사람들과 직접 소통해야 한다. 브랜드 프로그램에 사용할 사진이나 일러스트레이션 스타일을 개발할 때 세련미를 위해 명쾌함을 포기하는 일이 있어서는 안 된다. 세련되지만 무슨 말을 하려는 것인지 불분명한 이미지를 사용해 실수를 저지르는 프로그램이 많다. 그런 함정에 빠지면 아무것도 소통할 수 없다.

이미지에 조금만 신경을 쓰면 필요한 만큼 주의를 집중시킬 수 있다. 소통 능력이 있는 이미지를 현명하게 사용하면 브랜드 프로그램의 시각적 톤을 강화하거나 때에 따라서는 새롭게 확립할 수 있다.

일관성 있는 브랜드 프로그램을 만든다는 것은 가방과 셔츠에 로고를 붙이는 것으로 끝나지 않는다. 사진, 일러스트레이션과 같이 부가적인 시각적 요소의 스타일이 강력한 프로그램을 만드는 데 큰 도움을 준다.

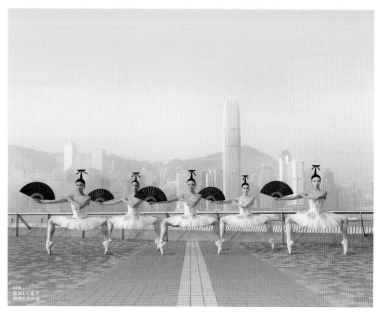

여기에 있는 이미지들을 보면 홍콩 발레가 어떤 느낌인지 상상이 간다.

Hong Kong Ballet
Design Army

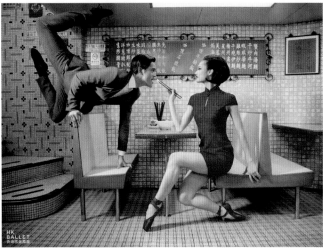

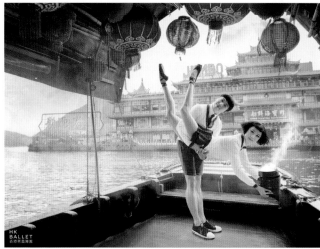

3 심미적 특화 영역

교회의 스테인드글라스부터 타임스퀘어 옥외광고까지 이미지는 커뮤니케이션에 긴박감, 강력한 힘, 명료성을 더해준다. 이미지를 선택할 때 그것이 브랜드 아이덴티티에 어떤 의미가 있을지 잘 생각해서 현명하게 골라야 한다.

온라인 스톡 사진과 사진 공유 사이트의 발전으로 쉽게 찍어 쉽게 사용하는 사진들이 넘쳐나면서 디자이너가 마음만 먹으면 그런 이미지에 쉽게 접근할 수 있게 되었다. '비즈니스맨'을 검색하면 넥타이를 매고 공항을 누비는 남자들의 사진이 잔뜩 나온다. 그런데 그렇게 진부한 클리셰 이미지를 사용해서는 브랜드의 시각적 특화 영역을 개척할 수 없다. 소음만 커질 뿐이다.

모든 사람이 똑같은 자료 사진을 사용하다 보니 독특하게 차별화되는 요소나 한눈에 알아볼 수 있는 식별자가 되는 이미지를 찾는 것이 갈수록 어려워지고 있다. 요즘은 새로운 시각 디자인 결과물을 만들어내려면 브랜드 구축자들이 전보다 몇 배는 더 열심히 노력해야 한다. 그럴 때 창의적으로 사고하는 사람이 여럿 모여 협업을 하면 전에 없던 깊이와 경험의 도움을 받을 수 있다. 디자인 디렉터가 훌륭한 사진작가, 영상 제작자, 렌더러, 사운드 디자이너, UX 개발자, 일러스트레이터와 함께 일하면 브랜드를 위해 적절한 수준의 시각적 세련미가 있는 특화 영역을 새로 개척할 수 있다.

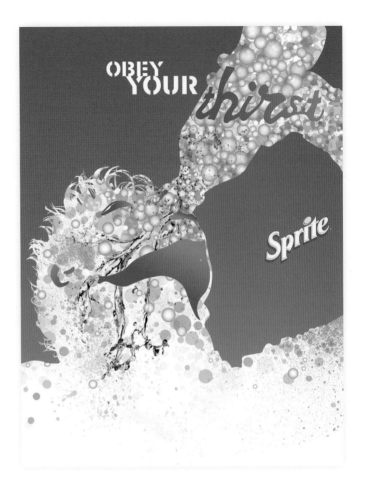

스프라이트(Sprite)는 상상력을 자극하고 영감을 주는 것으로 주목을 끄는 그래픽 디자인으로 젊은 층에 호소한다.

Sprite
Ogilvy

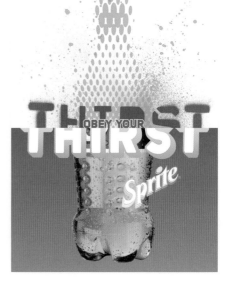

4 색 선택

디자이너는 색을 사용하기 위해 심리학부터 과학까지 배워야 할 것이 정말 많다. 그런데 브랜드를 개발할 때 색에 관해 알아야 할 것을 딱 하나만 고르라고 한다면 색을 언제 어떻게 사용하느냐의 문제라고 할 수 있을 것 같다.

색은 브랜드에 즉각적인 감정적 특성을 부여하기 때문에 디자이너들이 앞뒤 생각하지 않고 마음에 두고 있던 색으로 디자인을 하고 싶은 유혹을 느끼게 된다. 그런 유혹에 넘어가서는 안 된다. 새 브랜드를 디자인할 때 어떤 색을 입힐지 생각하지 말고 도안부터 먼저 끝내라. 대부분의 그래픽 아이덴티티는 적용 시 색 제한이 있기 마련이다. 따라서 마크에 서로 다른 몇 가지 색을 입혀도 문제가 없도록 미리 준비해야 한다. 게다가 색은 유행을 타기 때문에 오늘은 현대적으로 보이던 색이 내일은 촌스럽게 느껴질 수 있다.

어쨌든 색 처리 하나로 그래픽 아이덴티티가 성공할 수도 있고 실패할 수도 있다. 마크의 모양이 아무리 멋있어도 색 선택이 너무 구태의연하거나 난해하거나 세련되지 못하면 전체를 망칠 수 있다.

색 선택의 기본 원리

마크의 색을 정해야 할 때가 되면 먼저 색의 3요소라 불리는 색상(빨강인가 파랑인가), 채도(선명한 파랑인가 회색을 띤 파랑인가), 명도(밝은 파랑인가 어두운 파랑인가)를 고려하라. 색상환을 다시 들여다보면서 등가 색환 보색 조화가 시각적으로 어떤 효과를 내는지 생각하라. 가색법(모든 색이 모여 검은색이 됨)이나 감색법(모든 색이 모여 흰색이 됨)에 대해서도 고민해보라. 색이 적용되는 상황을 이해해야 한다. 예컨대, 어두운 바탕에 놓인 밝은색 도형보다 밝은색 바탕에 놓인 어두운색 도형이 더 작게 보이는 원리를 알아야 한다.

색상

채도

명도

1. CgB
Carol García del Busto

2. Kink
MINE™

3. Americas Team
CAPSULE

4. NEUFUNDLAND
Simon & Goetz Design GmbH & Co. KG

5. Avenue for the Arts
David R. Schofield

6. Garza Architects
Murillo Design, Inc.

7. Seven Oaks
Cue, Inc.

8. Red Star Fish Bar
Idea 21 Design

9. Abaltat
DETAIL. DESIGN STUDIO

10. Yellow Bike Project Austin
Idea 21 Design

11. Morningside Athletic Club
Cue, Inc.

12. Icarus Digital
Organic Grid

13. Renaissance Capital
Langton Cherubino Group

14. Mill Valley Film Festival
MINE™

15. GO
Fitzgerald+CO/Deep Design

16. Convergence
MINE™

17. ArtServe
Square One Design

18. Neustar
Siegel+Gale

19. Warehouse 242
Eye Design Studio

20. Aquarius Advisors
John Langdon Design

21. Radlyn
Cue, Inc.

22. Bibo
Ó!

23. Pfizer
Siegel+Gale

24. California Film Institute
MINE™

25. Fujiken Setsu
Christopher Dina

26. Vocii
Tandemodus

27. Crush Wine Bar
Idea 21 Design

28. Shop Gopher
Jan Sabach Design

29. LOUD Foundation
Seven25. Design & Typography

30. PopTech!
C2

31. Frank at the AGO
Hahn Smith Design

색은 객관적이지 않다.
그렇지만 색을 선택할 때는
직감적 느낌 외에 여러 가지
이유가 있어야 한다.

CB 1

K 2

3

POP! TECH 30

FRANK 31

LOUD 29

NEU FUND LAND 4

5

28

CRUSH 27

Ga 6

26

SEVENOAKS 7

8

K 25

9

CFI 24

10

Pfizer 23

11

bibo 22

12

R 21

GO 15

PRO 13

14

20

19

17

C 16

neustar 18

5 색 적용

색이 아이덴티티 프로그램을 통해 주변 환경과 패키지, 웹사이트 등으로 퍼져나갈 때 결정적으로 중요한 것이 바로 논리와 의미다.

강력한 브랜드 프로그램은 색을 사용할 때 지독할 정도로 일관성을 부여한다. 적절하지 않은 색을 내세웠다가 브랜드의 몰락을 초래할 수 있기에 색 선택도 중요하지만, 일관성 있는 색 적용의 중요성 역시 아무리 강조해도 지나치지 않다. 잘못된 적용이 쌓이고 쌓이면 애초에 색을 선택할 때 영감을 불어넣은 감수성에 혼란이 생긴다.

하나의 기본색과 여러 가지 강조색을 이용해 어떻게 강력한 아이덴티티 프로그램을 만들 수 있을지 고민하고 있다면 색은 빛의 속도로 메시지를 전달한다는 사실을 기억해야 한다. 뇌가 쾌락이나 고통에 반응하듯 색에도 똑같이 즉각적, 원초적으로 반응한다. 아이덴티티 프로그램에서 색에 의미를 부여하기 전에 먼저 다양한 색에 함축된 문화적 의미를 알아야 한다. 초록색은 '가시오'라는 뜻도 되고 친환경이나 브라질 국가대표 축구팀을 의미할 수도 있다.

여기에 있는 허먼 밀러의 팜플렛은 색을 신호로 사용하고 있다. 얼핏 봐도 치실 브랜드 코코플로스 (Cocofloss)를 다른 색의 브랜드와 혼동하지 않을 것 같다.

Herman Miller Healthcare
Peopledesign

Cocofloss
Anagrama

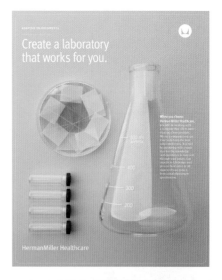

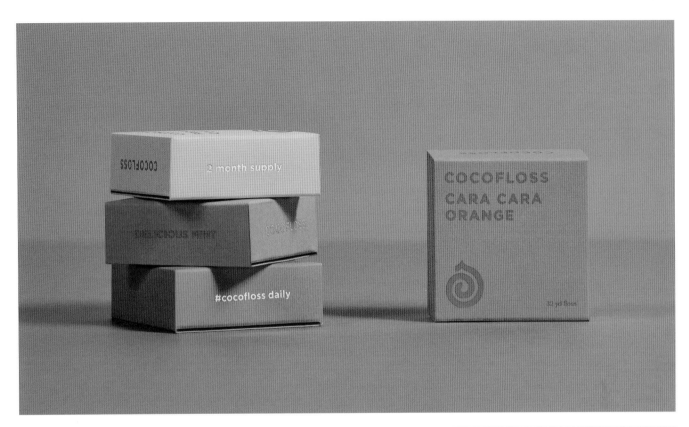

6 색 신호

요즘 널리 받아들여지는 색 이론은 색채 심리학과 감정에 대한 임상 실험, 일화 조사를 통해 개발되었다. 학생들과 환자들의 마음을 안정시키기 위해 학교와 병원의 건물 내벽에 청록색을 많이 사용하고 레스토랑 인테리어에 빨간색을 넣어 식욕을 자극하는 것이 바로 그 때문이다. 그런데 같은 색이라도 시대와 문화에 따라 발휘하는 힘이 달라지기도 한다.

패션계의 유행이 색 선택에 영향을 미치는 것은 부정할 수 없는 사실이다. 패션 시장은 계절에 따라 변화가 매우 심해서 이번 시즌에 나올 새 '블랙'이 무엇인지 궁금해 할 만큼 계획적 구식화(programmed obsolescence)를 조장하는 분위기다. 소비자들이 앞으로 어떤 색의 승용차를 사고 싶어 할지 유행색 전문가들의 예측이 난무하고 그런 유행색이 여러 시장으로 퍼져나가는 일이 빈번하게 일어난다. 패션위크에서 하이라이트 색 라임그린이 인기를 끌면 그 색이 명함, 웹사이트, 인테리어, 제품에서도 유행할 가능성이 농후하다.

문화가 색 해석에 미치는 영향도 자못 크다. 가장 극명한 예가 장례식 때 서양은 검은 상복을 입지만 동양은 흰옷을 입고 애도의 뜻을 표하는 것이다. 색에 함축된 문화적 의미는 대부분 후천적 학습을 거쳐 시장 속으로 침투한다.

색에 관한 도시의 전설

리트리스 아이즈먼(Leatrice Eiseman), 엑스라이트(X-Rite)/팬톤(Pantone)

현명한 색 선택을 위해 기억해야 할 가장 중요한 사항은 오래전에 작성된 자료가 아니라 최신 정보원에서 정보를 얻어야 한다는 것이다. 몇몇 회사가 사람들 사이에 떠도는 근거 없는 통설을 깨끗이 무시하고 브랜드 색을 정했는데 그것이 대성공을 거두는 바람에 그들이 사용한 색의 연상적 의미가 완전히 바뀌어버린 경우가 있다.

'주황은 패스트푸드 색이다'

이것이 1950년대와 60년대 사람들의 통념이었다. 당시에 처음 등장한 패스트푸드 업종의 간판을 만들 때 대부분 주황색을 사용했다. 그런데 요즘 명품 브랜드 에르메스(Hermes)가 주황색을 사용하는 것을 보면 이제는 그것이 패스트푸드 색이 아닌 것 같다.

'파랑은 평화로운 느낌이다'

한 계열의 색을 이렇게 하나로 뭉뚱그리는 것은 현명한 일이 아니다. 파란색에도 종류가 많다는 것은 누구나 아는 사실이다. 하늘색에 가까운 파랑은 마음의 평화를 준다. 세상 사람들 모두 아름답고 푸른 하늘을 보면 편안하고 즐거운 느낌이 든다. 반면에 파랑이 금속이나 불꽃의 푸른색에 가까워지면 빨간색과 흡사한 역동성과 주의를 집중시키는 특징이 있다.

'라틴계 사람을 위한 디자인에는 밝은색을 사용하라'

색에 관한 문화적 통념이 많지만 이런 식의 상식은 피하는 것이 상책이다. 첫째, 리우데자네이루에 산다고 해서 문화적으로 전부 라틴계 배경을 가진 것은 아니다. 둘째, 세계 곳곳에 사는 라틴계 민족이 자신의 인종적 유산을 흔쾌히 받아들인다 처도 그들은 그보다 훨씬 넓은 범주의 인구 집단에 속한 사람들이다. 결론적으로 말해서 질 좋은 최신 정보를 바탕으로 디자인하되 정형화된 고정관념과 마주치면 항상 의문을 품고 이의를 제기해야 한다.

어떤 조직은 색을 '자기의 것'으로
만들어 브랜드의 토대로 삼고
그것을 이용해 경쟁사와
차별화한다.

7 로고타이프

타이포그래피의 역사는 유구하다. 그것만으로도 현재의 기술력과 문화적 향수가 어느 정도인지 알 수 있다.

타이포그래피 로고는 조직을 나타내기 위해 그림보다 단어(대개는 해당 조직의 이니셜이나 이름)를 사용한다. 워드마크는 글자 유희 때문에 그림인지 단어인지 구분이 모호해질 수 있지만, 대부분 보는 사람이 해석할 게 그리 많지 않다. 글꼴을 잘 활용하면 브랜드가 가진 여러 가지 측면을 부각시키고 참신한 의미를 시사할 수 있다. 독특한 타이포그래피는 과거와 미래를 동시에 보여줄 수 있다.

이름을 깔끔하게 직설적으로 표현하면 보통은 금방 이해가 된다. 그런데 조직의 이름이 너무 독특하면 이게 잘 통하지 않는다. 구글(Google)의 워드마크는 제너럴모터스(General Motors)의 워드마크보다 더 어렵게 느껴진다. 단어를 전체 다 쓰지 않고 이니셜에 의지하는 브랜드도 있다. 모노그램에는 왕족, 종교, 군대, 가문의 문장이라는 의미가 함축되어 있다. IBM부터 ABC까지 우리 시대의 많은 브랜드가 그런 역사적 배경을 역이용해 뭔가 새로운 내용을 전달한다.

타이포그래피 로고를 사용할지 말지는 그것이 사용되는 환경과 주변 여건에 따라 결정해야 한다. 깔끔하고 직설적인 마크가 목표라면 워드마크가 최선이겠지만 경쟁사들이 모두 같은 방법을 사용한다면 다른 대안을 선택할 수도 있다.

직설적인 타이포그래피를 사용하는 워드마크로 브랜드의 성격을 은연중에 표현할 수 있다.

Grand Rapids Art Museum
Peopledesign

Humanity
MINE™

Romeo
Pentagram

George at ASDA
Checkland Kindleysides

모노그램은 스포츠, 기관,
가문의 문장에 쓰이던 전통적인
용도에서 영감을 얻을 수 있다.

Evolved Science
Multiple

altreforme
jekyll & hyde

Caviar Productions
LOOVVOOL

L'Abbaye College
Wink

VMF Capital
Peopledesign

A&E
hopperhewitt

8 서체 선택

서체마다 개성이 있다. 이 말에 동의하지 않는 사람은 없을 것이다. 우리가 타임스 뉴 로먼(Times New Roman) 서체의 살아 있는 화신 같은 사람을 보여줄 수 있으니까. 올바른 서체를 선택한다는 것은 아이덴티티 프로그램에 그에 어울리는 느낌을 불어넣는 일이다. 세리프체냐, 산세리프체냐, 선택은 여기서부터 시작된다.

세리프체의 굵은 선, 얇은 선은 서예가의 손이 만들어내는 압력점을 발전시킨 형태다. 그런 계보를 고려했을 때 세리프체는 주로 전통 개념으로 받아들여지고 역사가 비교적 짧은 산세리프체는 현대성의 개념으로 이해된다. 그런데 이런 개성은 얼마든지 바뀔 수 있다. 산세리프체는 그동안 전 세계의 사이니지 시스템에 워낙 많이 사용된 터라 원래는 매우 현대적인 서체로 인정받았지만, 이제는 진부하게 느껴질 수 있다.

서체를 선택할 때 개성이 중요한 고려사항인 것은 맞지만 오로지 그것만 생각해서는 곤란하다. 가독성, 유연성, 일관성도 아이덴티티 프로그램에서 참작해야 할 중요한 요소들이다.

전반적으로 타이포그래피가 당신의 브랜드에서 우선순위가 높은지 낮은지 판단해야 한다.

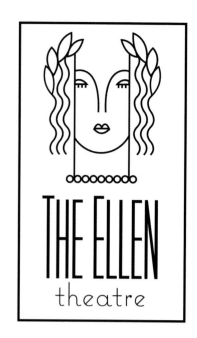

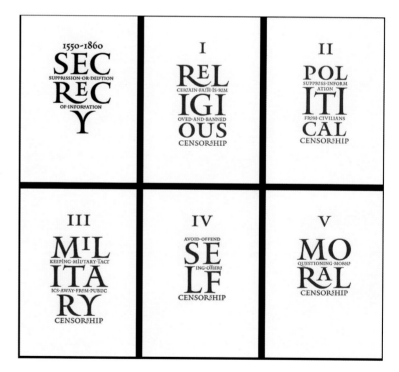

From the Desk of Lola
still room

The Ellen Theatre
Meta Newhouse Design

Secrecy/Censorship
Anna Filipova

Back to Heritage
Bunch

Wandle Co.
Joao Ricardo Machado

Multiple Quarterly
Multiple

Ten
Bunch

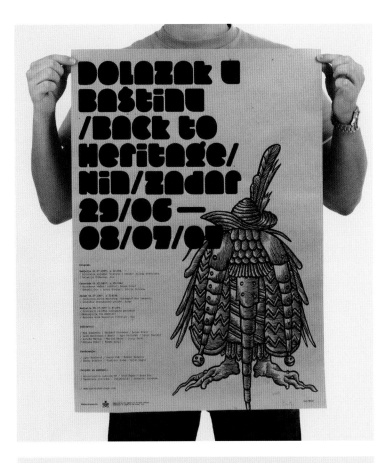

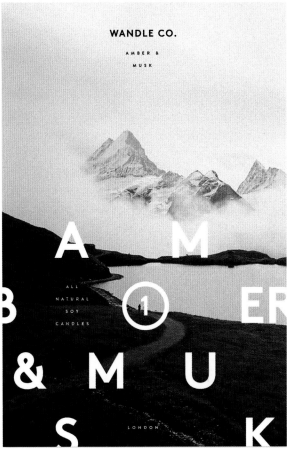

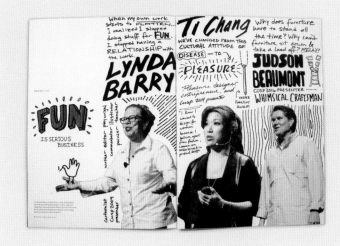

어떤 프로그램이든 서체 선택은
필수적이다. 브랜드 이미지 구축
시 서체를 최우선으로 고려하는
아이덴티티 프로그램도 있다.

9 서체와 의미

서체는 변할 수 있다. 그런데 브랜드 아이덴티티에서 타이포그래피가 중요한 역할을 하면 항상 글을 읽는 사람, 즉 좋은 문장을 즐기거나 최소한 멋진 헤드라인의 가치를 음미할 줄 아는 사람들에게 호소하는 브랜드라고 짐작할 수 있다. 만화책을 탐독하는 사람일 수도 있고 셰익스피어를 연구하는 학자일 수도 있다. 어쨌든 그들은 글을 읽는 사람들이라고 볼 수 있다.

타이포그래피는 이미지와 마찬가지로 브랜드 아이덴티티에서 대안적 의미나 문화적 맥락을 암시한다. 1950년대의 고전적인 인쇄 광고를 모방한 활자체는 1980년대 그래피티 낙서를 본뜬 활자체나 요즘 사용하는 디지털 타이포그래피와 전혀 다른 방향으로 브랜드 아이덴티티를 몰고 간다.

활자체는 저마다 역사가 있어서 그것이 글의 내용에 영향을 미치기도 한다. 타이포그래피 요소와 이미지가 조화롭게 어우러진 브랜드 아이덴티티는 이미지만으로 이루어진 브랜드 아이덴티티보다 보는 사람에게 요구하는 것은 더 많겠지만 머릿속 깊이 새겨져 오래 기억에 남는다. 그래서 효과적인 광고 캠페인과 프로모션은 보통 헤드 카피와 이미지를 조화롭게 섞어 사용한다. 광고 회사들이 글 쓰는 작가, 이미지를 만드는 디자이너와 협업하는 것도 그런 이유 때문이다.

서체를 잘 사용하면 의미를 강조 또는 강화할 수 있다. 예를 들어, '형제자매'라는 뜻을 가진 'Sibling'이라는 워드마크는 두 번째 'i' 철자를 의도적으로 빼버림으로써 잃어버린 형제자매라는 개념을 표현하고 있다.

Cusp Conference
samatamason

Turnaround
Siegel+Gale

Parallel Histories
yellow

Siblings
LOWERCASE INC

TypeCon 2009
UnderConsideration

Saint Clair
The Creative Method

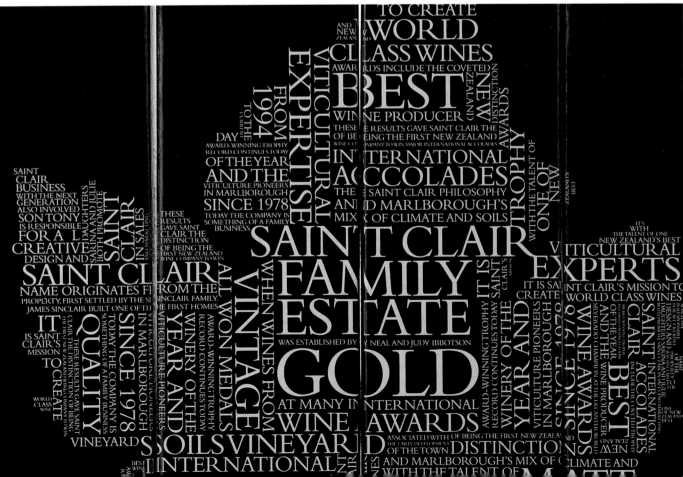

10 로고의 형태

다양한 도형이 결합하여 그래픽 아이덴티티를 이루기도 하고, 여러 개의 그래픽 아이덴티티가 모여 하나의 도형을 이루기도 한다. 로고는 대부분 그 안에 들어 있는 도형에 의해 모양이 정해진다. 색을 비롯한 다른 요소들은 시간이 흐르고 환경이 바뀌면 변할 수 있기 때문이다. 어떤 도형이 선택되고 그들끼리 서로 어떤 상호작용을 하느냐가 그래픽 아이덴티티에서 가장 기억에 남는 구성 요소가 될 수 있다. 그들이 틀 안에 들어 있나, 자유롭게 흩어져 있나? 복잡한가, 단순한가? 두꺼운가, 얇은가? 대칭형인가, 비대칭형인가? 단독형인가, 복합형인가?

많은 로고가 동그라미나 네모를 기본 외형으로 삼아 균형감이나 단순미를 표현한다. 글자를 미처 읽기도 전에 무엇인지 알아볼 수 있는 낱말 모양처럼 로고의 전체적인 생김새가 브랜드를 알아볼 수 있게 해주는 식별자 노릇을 한다. 로고의 모양이 주춧돌의 역할을 함으로써 브랜드를 이루는 시각적 기본 요소가 될 수 있다.

어떤 유형의 기업이 원형
로고를 사용할까? 사각형이나
삼각형은? 달걀 모양은? 형태도
색처럼 즉각적인 영향력이 있다.
당신의 브랜드는 어떤 모양으로
기억되는가?

Bradac Co
Volume Inc

**Coca-Cola Brand Identity
and Design Standards**
Steingruber Design

Pure Water Packaging
Mirko Ilić

Bus Stop
gdloft PHL

Sandy Leong
The O Group

Rooster
TOKY Branding + Design

Mexipor
Xose Teiga

PopTech!
C2

EDG
Evenson Design Group

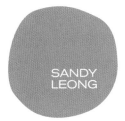

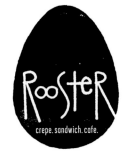

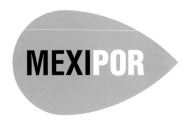

11 그래픽 패턴

브랜드 구축자는 프로그램의 일관성을 추구하므로 그래픽 아이덴티티의 형태를 바탕으로 프로그램 요소를 만들면 매우 효과적일 수 있다. 로고와 비슷한 형태로(로고가 네모난 모양이면 사각형으로, 로고가 둥글면 원형으로) 패턴이나 질감을 창조할 수도 있다.

이 프로그램 요소들은 프로그램의 외형에 응집력을 부여하는 데 유용할 뿐 아니라 브랜드를 의미심장하고 기억에 오래 남게 할 수 있다. 추가되는 그래픽 요소들은 로고를 모방할 뿐 아니라 자신이 가지고 있는 이야기까지 시사한다. 그래서 그래픽 패턴이 여러 프로그램 요소를 하나로 묶는 효과적인 방법이 될 수 있다.

정보는 프로그램 디자이너가 그래픽 아이덴티티를 물리적 공간으로 옮겨놓을 때 함께 전달되고 그러면서 형성된 겹겹의 의미 층이 아이덴티티 프로그램을 풍요롭게 만든다. 이런 형태 요소들을 일관성 있게 사용하면 중복되는 느낌 없이 보는 사람이 로고를 연상하게끔 만들 수 있다.

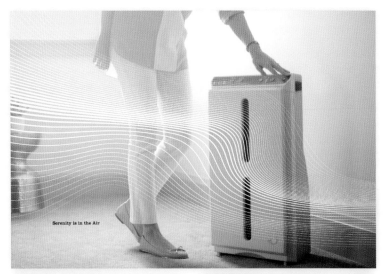

Safety is in the Air Relief is in the Air

엣모스피어(Atmosphere)와 킨도 (Kindo)는 보자마자 알아볼 수 있고 프로그램 요소들을 연결하는 데 도움이 되는 패턴을 사용하고 있는데, 이런 패턴은 기억에 오래 남는다.

Amway Atmosphere
Peopledesign

Kindo
Anagrama

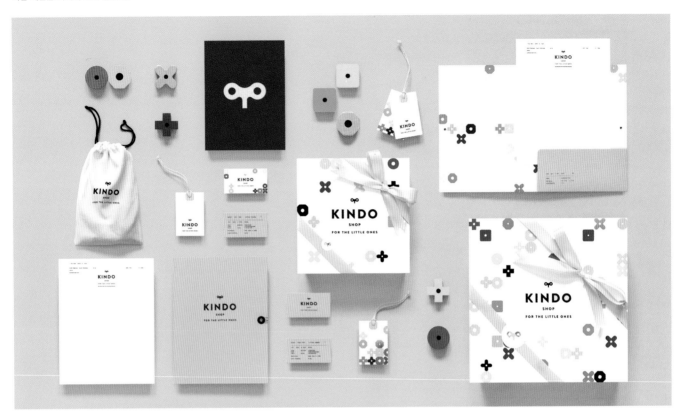

12 형태의 의미

형태는 브랜드의 약속을 반영하거나 암시하는 방식으로 의미를 전달할 수 있다. 단순한 디자인으로 제품이 사용하기 쉽다는 취지를 전달할 수도 있고 브랜드에서 연상되는 활기찬 에너지를 패턴에 그대로 반영할 수도 있다.

　제품의 형태에는 대개 문화적 맥락이 있어서 이전 세대를 암시하거나 다양한 범주를 통칭할 수 있다. 사람들은 크고 대담하게 디자인된 제품을 보면 접근이 쉬울 것이라 생각하는 데 비해, 크기가 작고 절제된 그래픽 디자인을 보면 특권층만 누릴 수 있는 고급 제품을 연상한다.

　형태가 과거를 모방하거나 미래를 암시할 수도 있다. 그럴 때 형태는 의미에 대한 메타포거나 사용에 필요한 도구가 될 수 있다. 형태가 일상생활을 상기시키거나 서로 연관성이 있을 수도 있다. 우리는 다양한 물건에 둘러싸여 살아가므로 형태가 스토리텔링을 통해 브랜드의 의미를 강조할 수 있다.

EOS 립밤 프로그램은 부활절
달걀이나 사탕처럼 생겼는데
그 위에 찍혀 있는 엄지손가락
자국이 제품의 크기, 휴대성,
사용법을 암시한다.

EOS
Collins

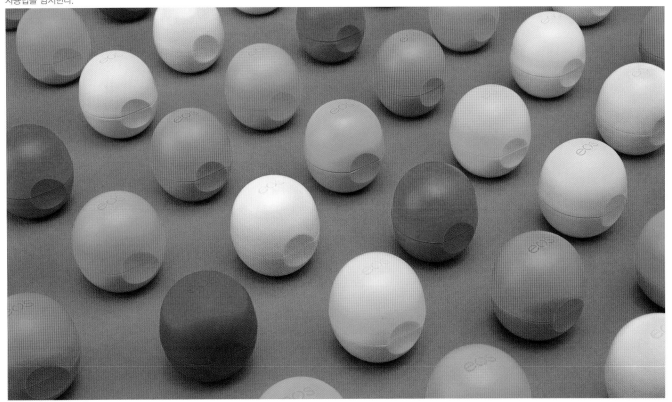

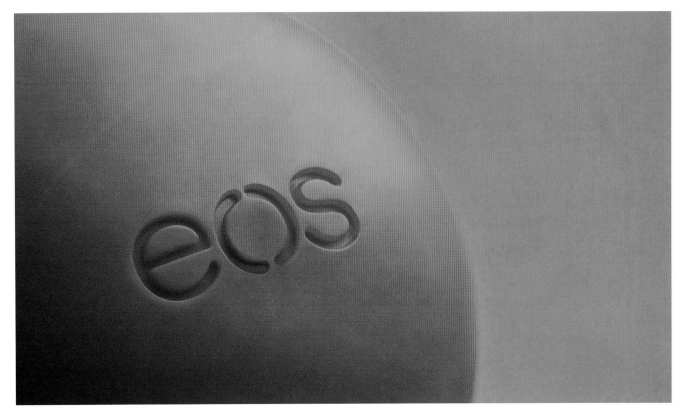

13 대비에 의한 디자인 구성

대비는 사물을 두드러져 보이게 한다. 대체로 마크의 대비(마크 내부의 대비, 마크와 주변의 대비 모두)가 약할수록 눈에 띄기 어렵다.

'그래픽 아이덴티티'라는 말에는 이미 대비가 크다는 뜻이 내포되어 있다. 그래픽 아이덴티티는 '도해를 이용해 생생하게 표현된' 형태를 하고 있다. 뭔가를 추상화, 단순화해놓은 대비가 큰 상징이라는 말이다. 강력한 그래픽 아이덴티티는 대개 대비를 통해 두 대상을 비교한다. 그런 비교는 보통 대화를 종용하고 그래서 보는 사람이 이런 의문을 품게 한다. '이 글자는 왜 저 글자와 두께가 다른 걸까? 이것은 어째서 나머지와 모양이 다를까? 이 모든 것이 무엇을 뜻할까? 우스갯소리에 불과할까 아니면 뭔가 심오한 뜻이 있을까? 다양성, 진화, 개별성이 내포된 걸까?'

고객이 질문한다는 것은 고객 스스로 빈칸을 채워가면서 자신만의 의미를 창출할 수 있다는 뜻이므로 좋은 일일 수 있다. 브랜드 구축자에게는 대비에 의한 디자인 구성이 도구가 될 수도 있고 선택이 될 수도 있다. 대비를 어느 정도 줄 것인지, 어떤 종류라야 할지, 그것이 어떤 식으로 우리를 돋보이게 할 것인지 등을 정해야 하기 때문이다.

FINGERPRINT

HOUSE OF CARDS

두께, 색, 서체, 방향 등 다양한
요소를 의도적으로 나란히
배치하면 의미를 강조할 수도 있고
단순히 흥미를 배가할 수도 있다.

포지티브/네거티브

회전

거울상

14 요소들의 대비

대비란 주변에 있는 것들과 비교하는 개념이다. 로고가 놓인 바탕의 해상도가 높으면(흰 종이) 대비가 크지 않아도 가독성이 확보된다. 그런데 아무리 세련된 로고라도 대비가 너무 심하면 조잡해 보인다.

　브랜드 프로그램의 일환으로 마크를 적용할 때 주변 환경과의 대비가 필수적이다. 당연한 말처럼 들리겠지만 막상 실행하려면 까다로운 문제일 수 있다. 프로그램을 적용할 때 대비는 색, 크기 등 그래픽 요소에만 관여하는 것이 아니라 기질, 주변광, 역광, 반사, 질감, 각도, 투명도, 운동, 시간, 상호작용 등 일일이 다 열거하기 힘든 많은 문제와 복잡하게 얽혀 있다.

　그러므로 디자이너가 "로고의 비중을 키워주세요"라는 말을 들었을 때 로고를 빨간색으로 바꿀 수도 있고 로고를 뺀 나머지를 전부 회색으로 만들든가 그 아래 옅은 배경색을 깔 수도 있다. 로고를 키우는 것은 눈에 잘 띄게 만드는 방법임이 확실하다. 그러나 그것은 여러 가지 방법 중 하나에 불과하다. 어쨌든 모든 것을 다 크게 키울 수는 없다. 무엇을 눈에 가장 잘 띄게 할 것인지, 무엇을 가장 크게 대비시킬 것인지 정하는 것이 전략적 선택이다.

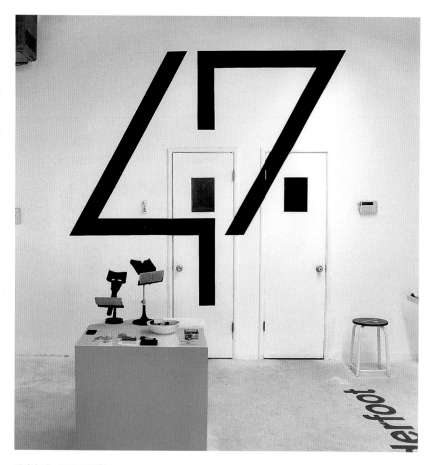

여기에 있는 프로그램들은 요소를 대비시켜 보는 이의 주의를 끌고 있다.

Space 47
joe miller's company

15 차별화하라

강력한 브랜드는 겉모습만 다른 게 아니라 전반적인 시장 상황과도 확연히 대비가 된다. 브랜드 구축에서 대비는 포지셔닝에서 시작된다. 확실히 차별화되는 것에 초점을 맞추는 것이 포지셔닝이기 때문이다. 그런 대비는 그래픽 스타일, 프로그램 적용, 의미를 통해 밖으로 나타난다.

차별화되는 브랜드들은 특유의 프로그램으로 찬사를 받지만 그런 프로그램을 만들려면 먼저 새로운 경험을 가능케 하는 전략적 선택을 해야 한다. 진정 남다른 브랜드는 시장 내 다른 브랜드들과는 전혀 다른 외관과 느낌과 행동으로 남보다 돋보인다. 브랜드 구축자는 기회가 있을 때마다 조직을 설득하여 시장 내 다른 브랜드들과 거리를 두게끔 해야 한다.

경쟁으로 인해 남보다 돋보이기 어려울 때는 브랜드팀이 더 깊이 파고들어야 한다. 요즘은 브랜드 차별화가 전략적 블루오션을 찾는 것으로 인식되는 추세다. 경쟁이 심하지 않고 성장 가능성이 큰 신규 시장을 찾아야 한다는 말이다. 남들이 이쪽으로 가면 우리는 저쪽으로 가봐야 한다.

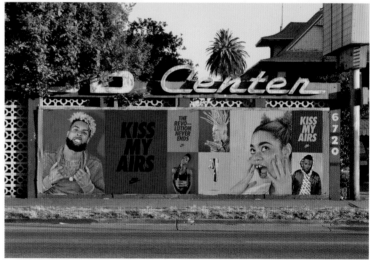

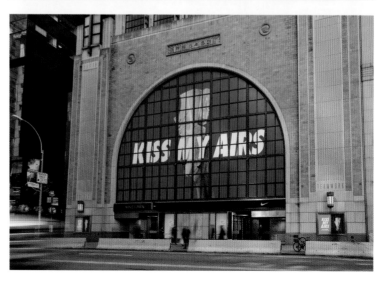

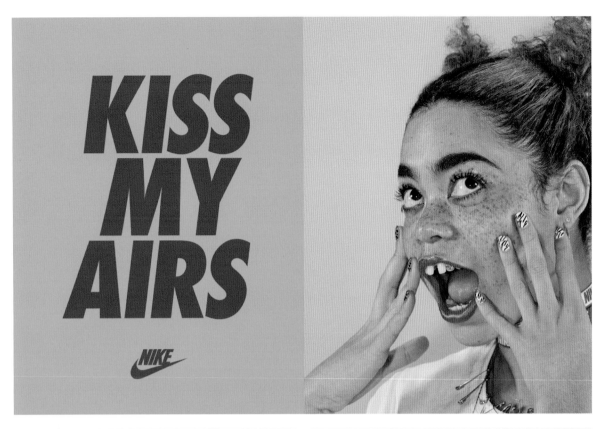

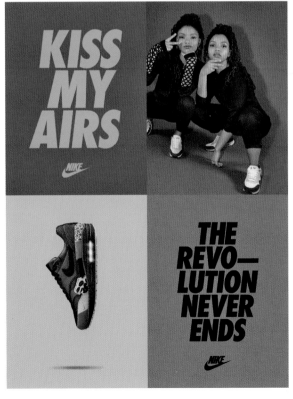

16 실생활에 로고 적용하기

그래픽 아이덴티티는 전형적으로 이차원의 형태를 하고 있지만, 마크가 삼차원의 형태가 될 수 있는 브랜드 프로그램도 많다. 그럴 경우에 흥미로운 문제와 함께 여러 가지 위험 요소가 대두된다.

공 모양의 로고를 실제로 간판에 적용하려면 구의 형태로 만들어야 할까? 옆에서 봤을 때 로고가 어떤 모양이어야 할까? 가로선 세 개로 구성된 로고는 직사각형 블록이 세 개일까, 원통이 세 개일까? 예술적인 해석이 가능할까 아니면 상징에 대한 올바른 표상이 따로 있을까?

이런 고민을 하다 보면 얼마 안 있어 더 큰 문제가 하나 떠오른다. 로고의 본질이 어떤 사물의 상징일까 아니면 해당 사물로서 존재할 기회가 있을까? 우리가 보기에 답은 분명하다. 로고는 상징이다. 로고를 조각품으로 만들어 놓으면 상징으로서 로고의 의미에 혼란이 생길 수 있지만 달리 처리하면 가독성을 높이고 흥미를 더할 수 있을 것이다.

페인트나 비닐 등 이차원적 적용 방법은 마크의 의미에 변화를 초래하지 않는다. 쉽게 읽을 수 있는 옥외 사이니지를 만들기 위해 도형과 활자 모양을 도드라지게 만들거나 따내거나 압출 성형을 하기도 한다. 기판의 두께가 마크의 판독성을 방해하지 않고 강화한다면 이 방법은 얼마든지 신뢰할 수 있는 기법이 될 수 있다.

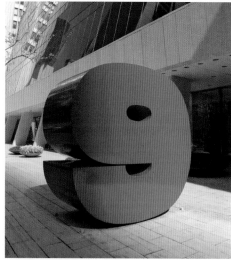

미국 뉴욕 시 57번가 웨스트 9번지에 세워진 셰마이에프 & 가이스마(Chermayeff & Geismar)의 레드나인(The Red 9) 조각품은 타이포그래피에 생명을 불어넣는 대표적인 방법이 되었다.

Profile Films
Square One Design

TEDx Hamburg
Andreas Dantz

listen
yellow

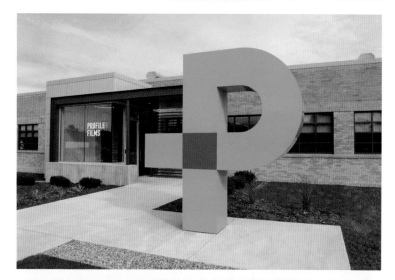

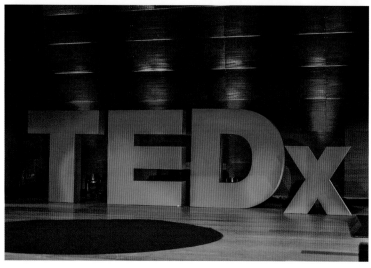

리슨(Listen)은 로고를 야외
좌석으로도 활용하는 재미난
발상을 해냈다.

17 물리적 공간

브랜드 프로그램은 물리적 공간으로 진출할 때 브랜드 속성을 증폭시키는 창의적인 방법을 다양하게 보여준다. 이차원의 마크에 암시되어 있던 개념(반투명성, 형태, 색, 대비 등)이 삼차원적 공간으로 넘어가면서 세련되면서 놀랍고 매우 현명한 방식으로 실현될 수 있다.

매장, 상품 전시장, 박람회 부스, 기타 여러 가지 영업 환경 모두 물리적인 브랜드 경험을 창출할 수 있는 절호의 기회다. 로비나 기타 고객을 위한 공간도 마찬가지다. 요즘은 사무실 환경도 생산성 향상은 물론이고 인재 확보와 유지를 위해 브랜드가 투자해야 할 중요한 곳으로 간주하고 있다.

제대로 만들어진 프로그램은 사이니지는 물론, 인테리어와 외부 건축의 세부 사항을 통해 브랜드의 개성이나 성격을 보여준다. 프로그램의 구성 요소를 물리적 공간으로 가져오는 것은 로고 외에 브랜드를 구축하는 훌륭한 방법이다. 여기에는 가독성, 소재 선택, 크기, 거리, 근접성, 분위기, 길 찾는 방법과 같은 다른 많은 요인과 제약과 기회가 개입해 영향을 끼친다.

Kindo
Anagrama

Project Juice
Chen Design

The Dorchester Collection
Pentagram

18 장소감

화가가 팔레트에 색색의 물감을 섞어놓듯 여러 프로그램 요소를 물리적 공간에 잘 섞어놓으면 응집력 있는 그림 한 편이 그려진다. 그럼 매력적인 브랜드 경험을 창출할 중요한 기회가 시작된다.

큰 성공을 거둔 소매점 체인과 제품 전시장은 상업적 환경 안에 독특하고 의미 있는 브랜드 경험을 창출하는 데 탁월하다. 스타벅스 매장이 빅토리아 시크릿이나 이케아와 달리 소재와 색과 공간이 어떻게 어우러져 남다른 고객 경험을 만들어내는지 생각해보라. 출입문의 크기가 얼마나 되나? 벽은 무슨 색인가? 천장의 높이는 어느 정도인가? 통로의 넓이는 얼마인가? 동선이 어떻게 되나? 제품은 어떻게 진열되어 있나? 출구까지의 거리는 얼마나 되나? 계산대는 어디에 있나?

브랜드를 물리적 공간에 옮겨놓기 전에 특급 호텔, 차고, 미술관, 대기업 로비 등 어디든지 인상 깊은 장소에 찾아가 영감을 얻도록 하라. 어떤 느낌인가? 그 공간을 보고 무슨 생각이 드는가? 거기에 있으면 어떤 생각이 들고 어떤 행동을 하게 되나? 훌륭한 브랜드 아이덴티티는 장소감(sense of place)을 잘 나타낸다.

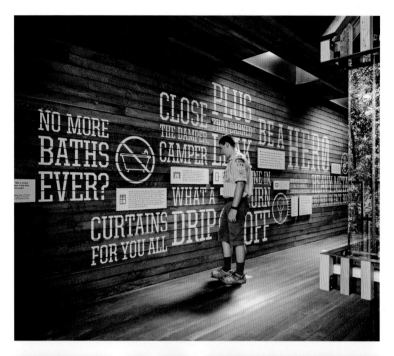

물리적 공간은 고객이 브랜드 경험에 푹 빠질 수 있는 기회를 제공한다. 창출하려는 브랜드 경험과 물리적 환경이 그것을 전달할 수 있는지의 여부를 감안해야 한다.

Boy Scout Sustainability Treehouse
Volume Inc

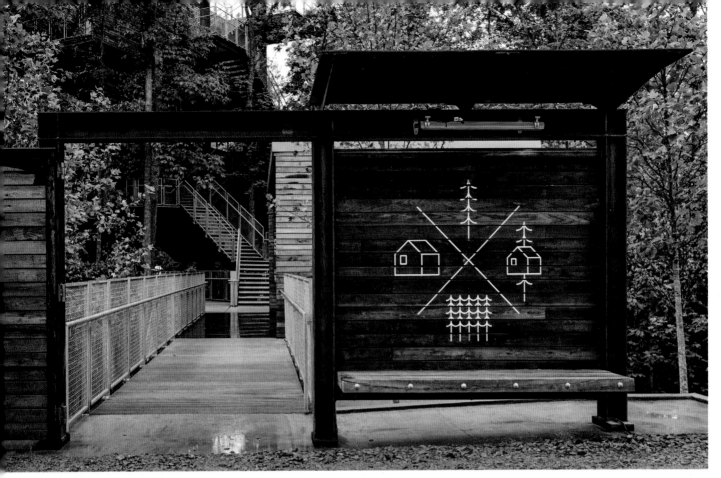

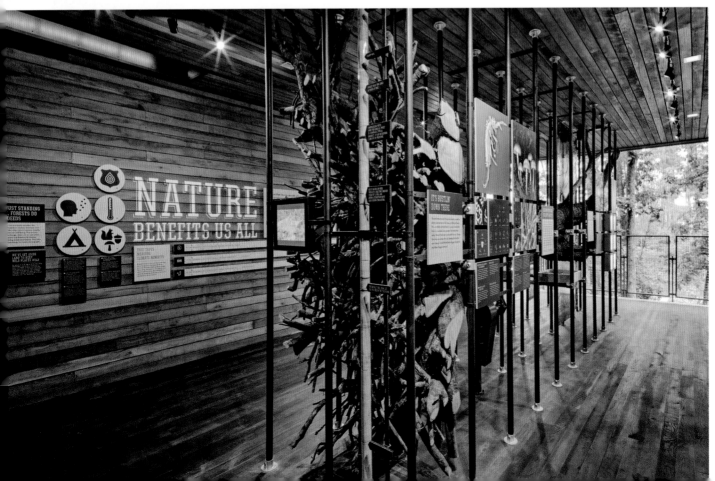

19 문화적 상징

우리가 사는 복잡한 의미의 세상에서는 문화적으로 깊이 뿌리 내린 갖가지 상징이 변형되고 의견이 더해지고 배열되어 새로운 서사를 만들어낸다. 때로는 디자이너들이 브랜드 아이덴티티를 통해 문화적 상징을 해석(또는 재해석)하는 통역관의 역할을 한다.

국기부터 종교적 아이콘, 고대 철학의 5원소(흙, 물, 공기, 불, 에테르)에 이르기까지 상징은 사소해 보이는 것으로 중요한 생각을 전달한다. 브랜드 구축자들은 상징의 위력을 잘 알고 있다. 그래서 세상이 좁아지고 촘촘하게 연결될수록 그 힘이 어디서 나오는 것인지 촉각을 곤두세운다.

상징은 문화와 별개로 생각할 수 없다. 똑같은 기관을 어디서는 적십자사(Red Cross Society)라 하고 다른 데서는 적신월사(Red Crescent Society)라 부르는 것이 바로 그런 이유 때문이다. 여러 문화를 아우르면서 상징에 의존하는 브랜드를 세상에 선보이려면 그 상징이 원하는 의미를 나타내도록 만들거나 세계 어디서든 비슷한 의미를 나타내도록 연구하고 노력해야 한다. 자연에서 영감을 얻은 상징은 워낙 보편적이라 위험이 덜하지만, 해석의 범위가 지나치게 넓은 단점도 있다. 그래서 태양을 메타포로 사용할 수 있는 조직은 그리 많지 않다.

정치, 엔터테인먼트, 스포츠의
세계나 사회적 밈(meme)에서 나온
상징 언어가 다양한 하위문화의
상징에 기반을 둔 브랜드에 의미
층을 덧붙일 수 있다.

BEAST Streetwear
BEAST Strategic Branding

7th Zagreb Jewish Film Festival
Mirko Ilić

Swiss Yachts
LOOVVOOL

Mediterranean Games
STUDIO INTERNATIONAL

Stripes and Stripes
Mirko Ilić

**Japan-India Friendship
Year 2007**
Christopher Dina

Stripes and Stripes
Mirko Ilić

Himneskt
Ó!

NEUFUNDLAND
Simon & Goetz Design
GmbH & Co. KG

20 상징 체계

많은 브랜드 프로그램이 아이콘 체계를 갖고 있고 때로는 브랜드 아이덴티티를 토대로 상징 어휘를 만들어나간다. 브랜드를 이런 식으로 확장하면 특정 기능이나 메시지에 의해 브랜드의 의미가 늘어난다.

우리는 운전을 배우거나 도시 탐방을 할 때 도로 표지판의 상징 언어를 익힌다. 또 올림픽이 개최될 때마다 새로운 스포츠 아이콘이 등장하는 것을 익히 봐왔다. 기업이 발행하는 각종 문헌이나 웹사이트를 보면 영업용 판촉물을 뜻하는 상징도 있고 교육 자료임을 시사하는 상징도 있다.

상징은 뜻이 명확해야 하지만 어느 정도는 사용자가 그 의미를 학습할 것이라고 가정한다. 운영 체계를 새것으로 바꾸면 외국어를 배울 때처럼 우왕좌왕할 수 있다. 상징 어휘를 신중하게 잘 사용하면 고객이 그것에 익숙해져서 보는 즉시 브랜드를 회상하는 일이 늘어날 것이다. 당신과 같은 집단에 속한 사람들은 당신이 쓰는 언어를 알아듣는다. 알아보기 쉬운 상징을 라이브러리로 한데 모아 브랜드 고유의 시각 언어를 만들 수도 있다.

Amway eSpring
Peopledesign

Archivo Nacional de Costa Rica
Gabriela Soto Grant

izzy+
Peopledesign

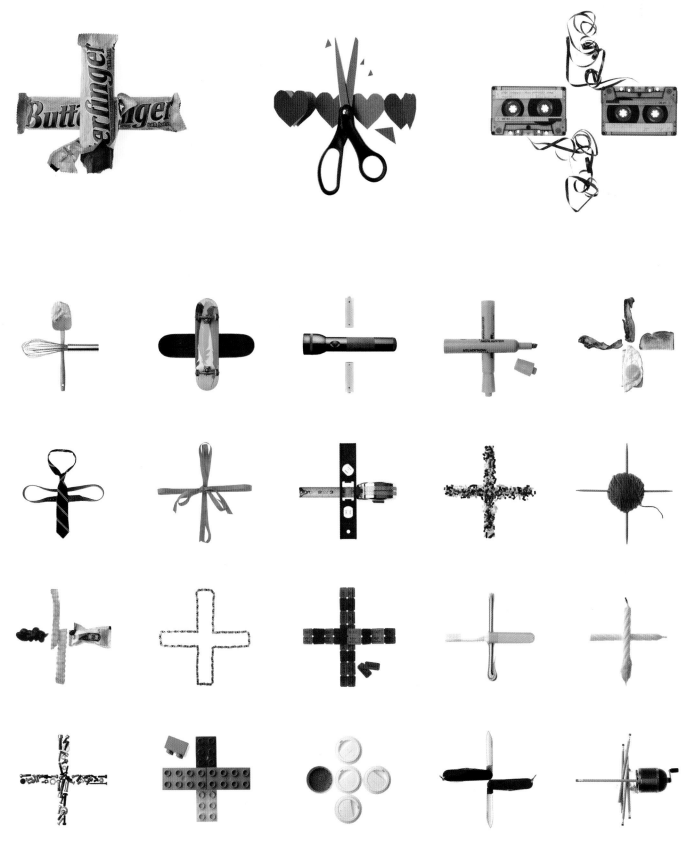

21 상징성 있는 브랜드

요즘 가장 기억에 남는 브랜드들은 독특하고 실용적인 제품이나 서비스를 제공하는 데 그치지 않고 문화적으로 무언가를 상징하는 경향이 있다. 심지어 문화 아이콘의 위상을 갖게 된 브랜드들도 꽤 있다. 많은 브랜드 구축자는 브랜드가 언제 어디서나 그런 존재감을 발휘해주기를 꿈꾼다.

사람들이 운동화 회사의 로고가 적나라하게 그려진 티셔츠를 사고 컴퓨터 회사 로고를 몸에 문신으로 새겨 넣고 자동차 회사에 대한 노래를 만든다면 그것은 이들 브랜드가 운동화, 컴퓨터, 자동차를 뛰어넘는 무언가를 상징하기 때문이다. 요즘 같은 브랜드 환경에서는 이런 현상이 당연한 일처럼 보이겠지만 백 년 전만 해도 신발 회사의 이름이 붙은 장신구를 사는 사람은 아무도 없었다.

어떤 브랜드가 건강, 교육, 지역사회와 같이 잠재고객의 마음에 커다란 반향을 불러일으키는 생각과 진정으로 교감한다면 그 브랜드는 기업이 제안하는 가치 이상의 것을 상징하게 된다. 구매욕 못지않게 소속감을 불러일으키는 브랜드는 시간이 흐를수록 최고의 가치를 구축하게 된다. 브랜드 구축자는 상징성 있는 브랜드의 위력을 제대로 알고 존중해야 한다.

브랜드에 대한 충성심을 드러내는 것으로 개인의 정체성을 표현하는 사람들이 있다.

사진: *Jordan Piepkow, Terry Johnston, Dean VanDis Photography*

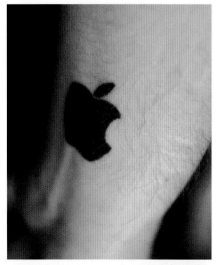

22 이름 짓기 게임

멋진 이름이 브랜드를 만든다. 요즘같이 사방에 인터넷망이 깔린 세상에서는 이름 짓기 게임을 해서 이기기가 정말 힘들다. 그렇다고 게임에 불참하면 영영 이길 수 없다. 이따금 주인 없는 도메인명을 발견하면 그것이 엄청난 추진력으로 작용한다.

조직의 정체성을 가장 공공연하게 드러내는 것이 이름이다. 조직의 이름은 강력한 브랜드를 구축할 수 있는 좋은 소재다.

이름이 평범하다고 해서 브랜드의 미래에 가망이 없는 것은 아니다. 원래의 뜻 외에 무언가를 생각나게 하는 이름과 명확한 그래픽 장치가 결합하면 좋은 것이 연상되는 브랜드 아이덴티티가 될 수 있다. 멋진 이름을 가진 조직은 좋은 워드마크 후보가 된다. 그럴 때는 그래픽 요소를 이것저것 덧붙여 의미를 중첩하기보다 장식 요소에 신경 쓰지 말고 이름이 잘 보이도록 앞에 내세우는 것이 현명하다. 간단명료하고 강렬한 이름과 직설적인 디자인 처치가 합쳐지면 놀라운 위력을 발휘한다.

정체성을 분명히 확립하고 포지셔닝을 강화하기 위해 태그라인을 강조하는 방법을 선택하는 조직이 늘고 있다. 성공적인 태그라인은 이름과 어깨를 나란히 하면서 그 의미를 강조할 수 있다. 리브랜딩 계획을 추진할 때 조직의 아이덴티티를 재정비해야 하는데 이름을 바꿀 수 없는 상황이라면 태그라인을 새로 바꾸는 것도 좋은 방법이다.

이 이름들은 많은 이야기를 들려주고, 그것을 넘어서 더 알고 싶은 의욕이 생기게 한다.

ASAP
University of Tennessee

No Frizz by Living Proof
Wolff Olins

Goodnight Exterminators
Idea 21

Relax-a-daisical
Imagehaus

hello mr.
Ryan Fitzgibbon

Jdrink
Design Army

hello mr.

about men who date men

hello mr.

about men who date men

hello mr.

about men who date men

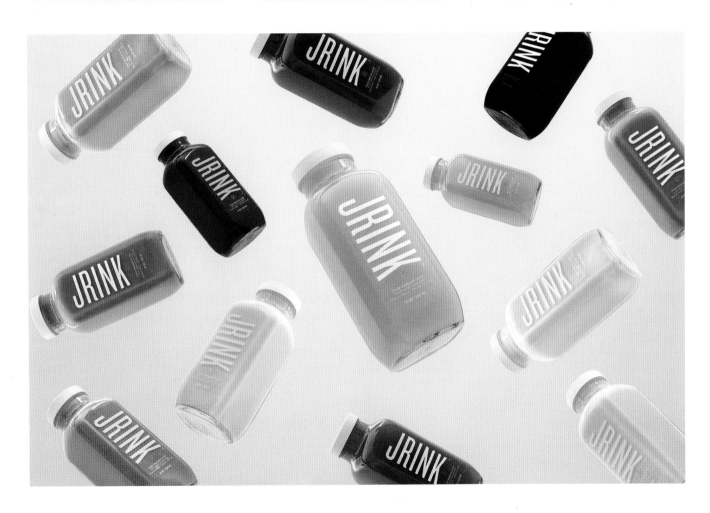

23 편집 양식

제품명, 서비스명, 태그라인, 헤드라인, 보디 카피, 캡션, 짤막한 사이드바(관련 기사)가 모두 합쳐져서 브랜드와 그 스타일에 대한 느낌을 형성한다. 성공적인 아이덴티티 프로그램은 일관성 있는 편집 양식을 사용해 목표 고객에게 말을 걸고 브랜드 포지셔닝을 유지한다.

브랜드 프로그램에서 그래픽 아이덴티티가 시각적 기조를 잡아주듯 편집 양식에서는 이름과 태그라인이 톤을 결정한다. 조직의 신뢰도 기반이 탄탄하다는 것을 강조하는 이름이라면 자연히 전통, 안정성, 믿음 같은 것을 주제로 한 편집 양식을 사용할 것이다. 반면에 장난스러운 느낌의 이름이나 태그라인이 등장하면 읽는 사람이 마음속으로 재미나 유머를 기대할 것이고 그것이 편집 양식에 고스란히 드러나야 한다. 어휘 선택, 구문, 문장의 길이, 비유법, 무엇을 남겨두고 무엇을 빼는지가 모두 브랜드 인식에 영향을 미친다.

세부 사항이 아이덴티티 프로그램을 공고하게 만드는 법이다. 그런데 브랜드에 맞는 편집 양식을 명확히 정의해 모든 문헌 자료에 일관성 있게 적용하는 일을 제대로 하지 못하는 프로그램이 너무 많다. 어떤 회사가 경쟁사의 카피를 고객이 눈치채지 못하게 자사 웹사이트에 그대로 옮겨놓는 데 성공한다면 그 회사는 차별화할 기회를 놓친 것이다.

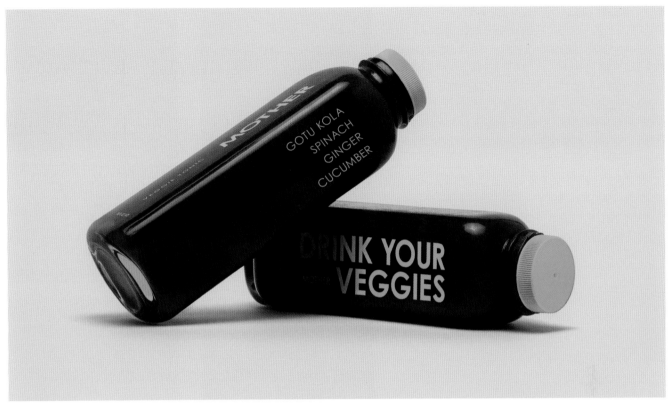

24 브랜드 목소리

조직의 이름, 태그라인, 편집 양식이 합쳐져서 브랜드 정체성이 총체적으로 반영된 목소리가 된다. 이들 요소를 개발할 때는 브랜드의 대변인이 그 말을 입에 올렸을 때 어떻게 들릴지 생각해봐야 한다.

브랜드가 사람이라면 어떤 목소리일까? 떠들썩하고 활기찰까, 조용하고 수줍을까? 재미있을까? 교육적일까? 무슨 말을 할까? 이것이 브랜드의 목소리에 개성을 불어넣는 손쉬운 방법이다. 대변인이 있건 없건, 성공적인 브랜드는 만든 사람의 의도가 반영된 목소리를 가지고 있다.

브랜드 포지셔닝의 다른 측면이 다 그러하듯 브랜드 목소리를 개발할 때는 경쟁사들이 가지 않은 길을 모색해야 한다. 가장 강력한 경쟁사가 세련된 목소리를 갖고 있다면 당신의 브랜드는 친근하게 다가갈 수 있는 목소리를 채택하는 방안을 고려해야 한다.

Applied Textiles
Peopledesign

Alter Ego Sneaker Boutique
Forth + Back

25 기초공사

일관성은 핵심 요소가 무엇인지 가려내는 것에서부터 시작한다. 핵심 요소들로 기초공사가 이루어져야 그것을 발판으로 돋보일 수 있다. 우리가 보는 강력한 브랜드들은 거의 다 내부 논리나 주제에 충실하다. 체계적인 구조가 절제와 질서와 편안함을 가져다준다. 일의 정확성에 신경을 쓰고 시간과 노력을 기울여야 한다. 손으로 뭔가를 만들어내는 작업의 아름다움은 완벽성에 있다.

기초가 확립되면 거기서 벗어나는 것은 모두 주의를 끌게 된다. 눈에 띈다는 것은 다르다는 뜻이다. 그런데 모든 게 다르면 아무것도 돋보이지 않는다. 일관성 있는 발판이 마련되어야 효과적으로 강조하고, 현명하게 사용하고, 창의성을 발휘할 수 있다.

브랜드 아이덴티티 프로그램에 다양성을 추구하는 조직이 점점 늘고 있다. 한마디로 말해서 따분함은 금물! 실제로 천편일률적인 것은 위험하다. 기본적인 것이 일관되게 유지되고 그래서 목표 대상이 그것을 일관성 있게 알아볼 수만 있으면 브랜드의 유연성은 바람직한 일, 가능한 일이다. 대대적으로 변화를 꾀하면 관심은 끌겠지만, 신호가 너무 많으면 소음으로 전락하고 만다.

속성이라는 스펙트럼의 양극단에는 지루함과 혼돈이 있다. 한쪽은 리듬, 반대쪽은 멜로디다. 훌륭한 디자인은 음악처럼 질서와 변화 사이에서 균형을 잘 맞춰 아름다운 구성을 만들어낸다.

Ringling College of Art and Design
samatamason

Interface Image Program
Peopledesign

26 융통성 있는 시스템

브랜드 구축자는 융통성에 미리 대비해야 한다. 브랜드 시스템이 질서와 변형 사이에서 의도적으로 균형을 맞춤과 동시에 어느 부분에서 어느 정도의 융통성을 허락할 것인지, 어디가 마지노선이고 어떤 규칙을 적용할 것인지 등을 미리 생각해둬야 한다.

일관적인 프로그램을 사용할 때의 목표는 조직의 브랜드 아이덴티티를 강화하고 더 쉽게 알아볼 수 있도록 하는 것이다. 브랜드는 그 어떤 제약이 있어도 어떤 매체에서나 쉽게 알아볼 수 있도록 표시되어야 하고 변형의 유혹에 넘어가지 않아야 한다.

한편, 효과적인 아이덴티티 프로그램은 여러 면에서 참신하고 인간적인 느낌을 유지한다. 브랜드의 적용은 단순히 변형을 수용하는 것이 아니라 변형이 어디에서 일어나는지까지 조심스럽게 조율해야 한다. 그런데 브랜드 프로그램 자체에 변형 가능성이 충분하지 않다는 이유로 프로그램을 폐기하는 조직이 너무 많은 것이 현실이다.

브랜드 프로그램을 구현할 때 적정 수준의 일관성을 유지하는 것이 브랜딩에서 가장 어려운 일이다. 놀라운 것 없는 프로그램만큼 잊히기 쉬운 것은 없다. 잠재고객이 무엇을 보고 기억했으면 좋겠는가? 브랜드 구축자는 부러지지 않고 굽어지는 융통성 있는 시스템을 정의하고 소통하고 모니터링하고 끊임없이 미세 조정하는 것을 목표로 삼아야 한다.

일관성과 정확성은 동의어라고 보기 어렵다. UICA와 도브앤보블 (Daub & Bauble)은 둘 다 프로그램 안에 일관성과 융통성이 포함되어 있다.

UICA (Urban Institute of Contemporary Arts)
Peopledesign

Daub & Bauble
Wink

27 한결같은 브랜드

브랜드는 약속이고 약속을 지킨다는 것은 늘 한결같다는 뜻이다. 브랜드의 약속은 설립자들의 가치관에서 비롯된 경우가 많다. 브랜드 약속을 꼭 지킨다는 생각이 회사 안에 제도화되어 있고 구성원들 사이에서 공감대가 형성되어 있어야 한다. 조직의 구성원뿐 아니라 고객도 그 약속을 이해하고 있어야 한다.

정상과 비정상의 선을 긋는 이상 행동은 발견하기가 훨씬 쉽다. 원래 허용 범위를 넘는 행동을 하는 사람은 어렵지 않게 알아차릴 수 있지만 그런 행동의 전반적인 특징이 무엇인지 설명하는 데는 어려움이 있다. 브랜드도 마찬가지로 일관적인 모습보다 일관성을 벗어난 모습이 훨씬 눈에 잘 띈다. 그래서 기업이 아차 하는 실수를 저지르면 홍보 활동이 끔찍한 악몽으로 변한다.

어떤 사람은 깜짝쇼를 좋아하지 않지만, 그것을 아쉬워하는 사람도 있다. 마찬가지로 브랜드 프로그램에서 깜짝쇼가 중요한 역할을 할 때도 있지만 어떤 브랜드 프로그램은 그것을 견뎌내지 못한다. 여러분도 자신의 은행 잔고에 예기치 못한 사고가 발생하는 것은 싫지만 패션 잡지에서 놀라운 사실을 하나도 발견하지 못하면 아마 크게 실망할 것이다. 목에 칼이 들어와도 약속 시각을 지켜야 하는 사람이 있는가 하면 어떤 사람은 평생을 허랑방탕하게 살아간다.

성공적인 브랜드는 고객과 친밀한 관계를 구축하려고 한다. 무엇이 브랜드에 적합한지 알려면 브랜드의 성격을 알아야 한다. 브랜드는 고객의 마음속에 살아 움직이는 인식이다. 그래서 브랜드 구축자는 경험을 통해 터득한 법칙을 만들고 판단에 신중해야 한다.

브랜드 점검 시 해야 할 질문
피플디자인(Peopledesign)

브랜드의 일관성을 통제하는 유용한 방법은 브랜드 프로그램 안에서 항상 일어나는 것, 이따금 일어나는 것, 절대 일어나지 않는 것이 무엇인지 정의해두는 것이다.

항상 일어나는 것은 무엇인가?
이따금 일어나는 것은 무엇인가?
절대 일어나지 않는 것은 무엇인가?

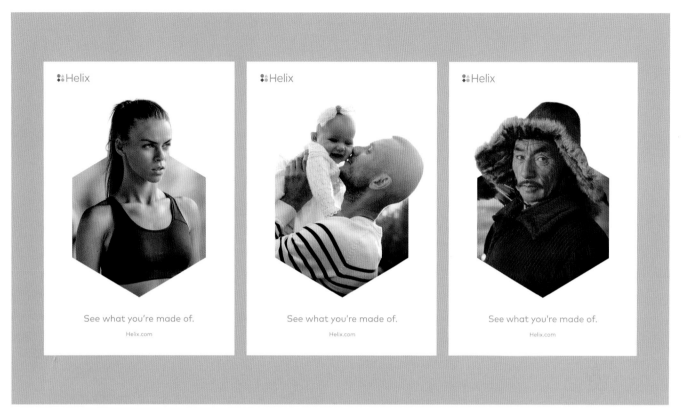

28 무대를 마련하라

강력한 브랜드는 대개 이야기를 들려준다. 먼저 일러스트레이션 로고가 어떤 대상을 묘사하거나 장면을 암시하면서 시작을 알린다. 그에 못지않게 강렬하거나 흥미를 자극하는 이름이 가능성의 문을 열 수도 있다.

소설의 표지에 해당하는 로고는 고객의 눈에 제일 먼저 들어오는 빙산의 맨 꼭대기 부분이다. 브랜드가 이야기를 펼칠 수 있도록 그래픽 아이덴티티가 무대를 준비하고 이야기의 요점을 암시한다. 로고는 이야기의 서두에 불과하다. 훌륭한 책 표지가 그러하듯, 훌륭한 로고는 결말을 노출하지 않은 채 이야기를 전달한다.

첫인상을 남길 기회는 단 한 번뿐이므로 브랜드 구축자는 미리 생각을 해둬야 한다. 심미적 선택이 복합적으로 작용해 의미와 배경과 앞으로 일어날 일을 넌지시 시사한다. 맨 앞에 나오는 브랜드 요소들은 영화 예고편의 역할을 한다. 고객이 티켓을 사도록 유도하는 것은 무엇인가?

Generation Homes
Kevin France Design

The Chicken Shack
Idea 21 Design

PHL Participatory Design Lab
Allan Espiritu

Guilford of Maine
Peopledesign

Zilar
Natoof

House of Cards
Pentagram

Over the Moon
The Creative Method

Juniper Ridge
Chen Design

Mäser Austria
Simon & Goetz Design

Graceland
Ryan Fitzgibbon

Niemierko
Bunch

Central Michigan Paper
Peopledesign

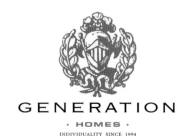

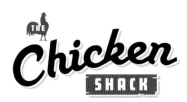

PHL
Participatory
Design Lab

29 장면 하나하나에 주의를 기울여라

브랜드 프로그램에서 가장 중요한 것은 전후 상황이다. 그래픽 아이덴티티가 책의 표지라면 프로그램 요소는 책을 구성하는 장이다. 아이덴티티 프로그램에 대한 첫 경험은 주제 제시부에 해당한다. 잠재고객이 브랜드의 행보를 경험할 때가 되면 이야기를 구성하는 각 장의 순서, 길이, 성격을 신중히 고려해야 한다.

사용 장소와 방법을 고려하라. 여러분이 약속을 지키고 있다는 증거가 매 장면에서 고객에게 제공된다. 화장실 근처에 붙어 있는 표지판에 유머 감각을 발휘해야 할까, 위생 관념을 상기시켜야 할까, 아니면 둘 다일까? 웹사이트의 의도는 깜짝쇼일까, 위로일까? 로비에 TV 뉴스를 틀어놓는다면 어떤 채널을 선택해야 할까? 나갈 때 무슨 선물을 가지고 갈까?

고객과의 상호작용이 하나하나 모여서 브랜드 스토리를 이룬다. 브랜드가 표현되는 장소는 어디나 브랜드 스토리의 서사를 구축하거나 확장할 기회가 된다.

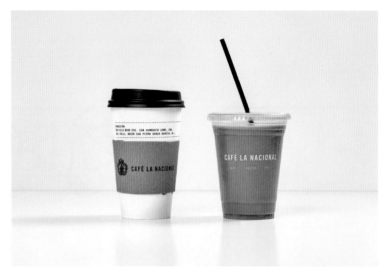

카페 라 나시오날(Café La Nacional)에서의 경험은 처음부터 끝까지 귀한 대접을 받는 느낌이라 기쁨이 배가 된다.

Café La Nacional
Anagrama

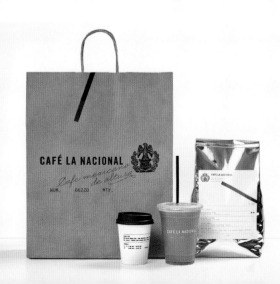

30 브랜드 서사

종교 우화부터 민요, 비즈니스 사례 연구에 이르기까지 스토리는 곧 우리가 세상을 이해하는 방식이다. 또한, 스토리는 복잡한 생각을 이해하기 쉽게 전달해주는 매개체의 역할도 한다. 브랜드 구축자는 자신이 무슨 이야기를 하려는 것인지 잘 생각해야 한다. 브랜드 구축자가 하지 않으면 고객이 빈 곳을 채울 것이다.

브랜드는 약속이다. 모든 약속은 그것이 지켜질까, 깨질까 하는 긴장감으로 이야기의 플롯에 자연스럽게 시동을 건다. 브랜드가 약속을 지켜야 한다는 데에는 이론의 여지가 없지만, 실천은 말보다 어려운 법이다. 약속은 브랜드 스토리가 주는 교훈, 즉 그런 '스토리'를 쓰게 된 이유, 고객에게 주는 의미에 해당한다.

오래 기억되는 브랜드를 가진 회사들은 사람들에게 들려줄 스토리를 만들어낼 뿐 아니라 평소에 그 스토리의 교훈을 몸소 실천한다. 서로를 훤히 들여다볼 수 있는 소셜 미디어가 널리 사용되는 요즘, 신기술을 받아들인 기업들은 기업 스토리를 만들 때 고객과 직원의 참여를 유도하고 있다.

스토리에는 기승전결이 있다. 사람들은 영웅과 시련과 목표를 기대한다. 노련한 브랜드 구축자는 회사가 아니라 고객이 브랜드 스토리의 주인공임을 잘 알고 있다.

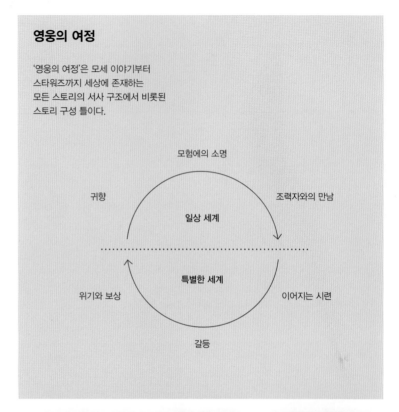

영웅의 여정

'영웅의 여정'은 모세 이야기부터 스타워즈까지 세상에 존재하는 모든 스토리의 서사 구조에서 비롯된 스토리 구성 틀이다.

Haworth Fern Short Film
Peopledesign

31 매 순간이 중요하다

옛날부터 신은(아니 악마는) 디테일에 있다고 했다. 신이든 악마든, 작고 소소한 것이 중요하다는 말이다. 브랜드 인지(brand perception)는 경험에서 비롯되고 이어지는 작은 순간이 쌓이고 쌓여 전체를 이룬다. 브랜드의 순간순간이 투자며 기회라고 생각하라. 고객이 당신에게 시간을 할애하려고 한다. 얼마나 긴 시간인가? 고객에게 적절한 보상이 주어지는가?

커넥티드 모바일 기기로 무장한 요즘 고객들은 순간순간을 허비하지 않고 가치 있게 보내려고 한다. 구글은 브랜드 구축자들에게 '마이크로 모멘트(micromoment)'를 고려하라고 권한다. 마이크로 모멘트란 제품과 서비스에 대해 의사 결정을 할 때 결정적으로 중요한 상호작용이 일어나는 아주 짧은 순간을 가리킨다. 고객이 알고 싶은 것은 이런 것이다. 매장이 어디에 있을까? 개점 시간이 언제일까? 어떤 제품을 취급하나? 어떤 제품의 재고가 있나? 가격은 얼마인가? 무엇이 할인 판매 중인가? 그곳까지 가는 데 시간이 얼마나 걸리나? 반품 정책은 무엇일까? 그런 움직임 하나하나가 브랜드 경험을 만들어내든가 무너뜨려 고객의 구매를 유도하기도 하고 다른 곳으로 쫓아버리기도 한다.

상호작용 하나하나를 고객과 가치를 교환하는 특별한 기회라고 생각하라. 고객과의 상호작용을 일일이 계획하고 디자인하라. 고객이 당신에게 돈을 쓰기 전에 당신이 먼저 고객의 시간을 벌어야 한다. 세계적으로 큰 성공을 거둔 영화 스튜디오 픽사(Pixar)는 1분 분량의 영화를 만들기 위해 1년에 6.7명을 투자한다고 알려져 있다. 모든 브랜드가 할리우드처럼 할 필요는 없겠지만 어쨌든 브랜드 구축자의 임무는 매 순간을 가치 있게 만드는 것이다.

100 California
Volume Inc

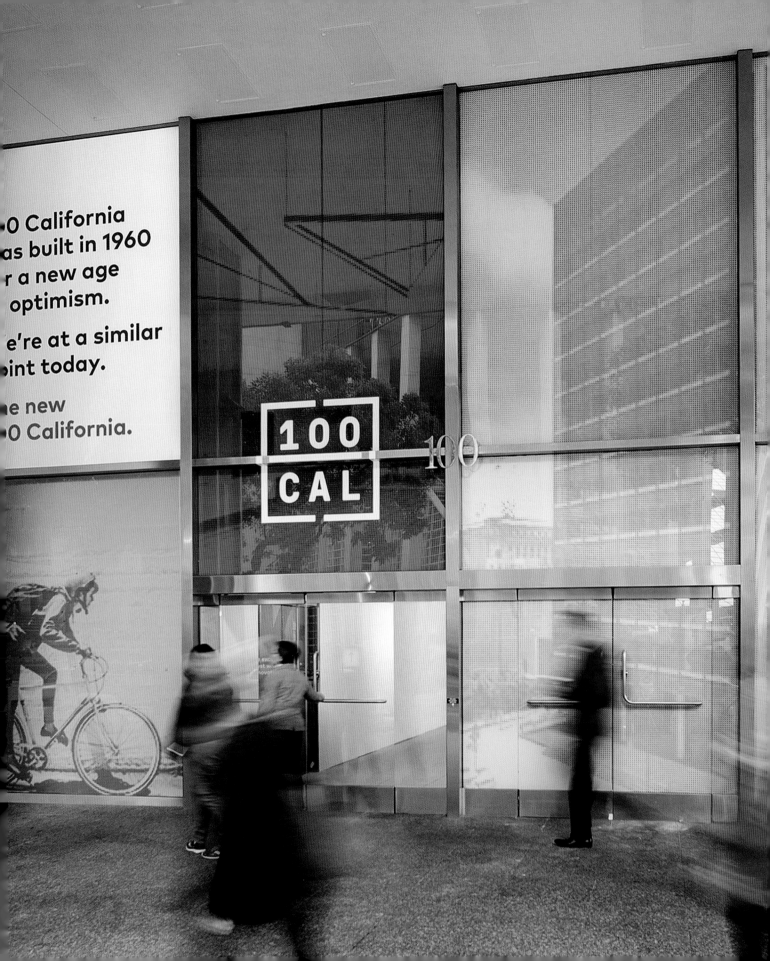

32 전체 소요 시간

사람들은 자신이 상황을 통제하고 있다고 느끼기를 원한다. 통제하고 있다고 인식할 수 있으려면 전체 과정에서 어디쯤 와 있는지 알 수 있어야 하고 변화를 유발할 수 있어야 한다.

구매 시 거래에 소요되는 시간은 언제나 필수적인 고려사항이다. 시간에 쫓기는 고객은 이렇게 생각한다. 시간이 얼마나 걸릴까? 앞으로 얼마나 더 걸릴까? 나중에 다시 올까? 내 자리를 포기할까? 아마존의 결제 과정과 페덱스의 배송 상태 업데이트가 모든 업종에서 고객의 기대를 형성하는 데 지대한 영향을 미쳤다.

요즘은 모든 분야에 디지털 업무 프로세스가 도입되어 은행 창구 직원, 주유소 종업원, 마트 직원, 패스트푸드점 아르바이트를 대신하고 있다. 고객이 직접 데이터를 입력하는 것이다. 그럼 소요 시간이 줄어들까? 아마 아닐 것이다. 하지만 이를 알아차리지 못할 것이다. 다들 일하느라 너무 바쁘기 때문이다. 인지된 시간이 실제 시간과 항상 일치하는 것은 아니다.

브랜드 구축자는 이런 역학 관계를 고객에게 어떻게 전달할 것인지 고민해야 한다. 큰 그림은 무엇인가? 그들이 어떤 선택을 하는가? 다음으로는 피드백을 제공하라. 진행표시줄(progress bar)이 있나? 문자 통보를 받을 수 있나? 중간에 속도를 줄이거나 방향을 바꾸거나 일시 중지하거나 모든 걸 취소하려면 어떻게 해야 하나? 브랜드 경험은 사용자에게 그들이 투자한 전체 시간이 어느 정도인지 감지할 수 있게 해줘야 하며 아울러 과정이 진행되는 동안 시간 낭비라는 생각이 들었을 때 마음을 바꿀 방법도 제시해야 한다.

Door Dash
Character

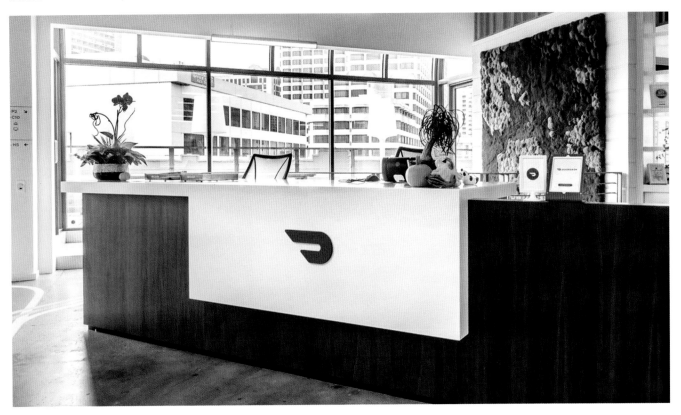

33 기회비용

브랜드 구축은 고객의 선택에 영향을 미치는 일이다. 사람들의 의사 결정 뒤에 숨은 과학적 원리가 마케팅 전략가들 사이에서 인기를 끌면서 행동경제학과 동기 이론에 빠져드는 사람들이 늘고 있다. 이 분야는 공부할 훌륭한 문헌이 아주 많지만 브랜드 구축자들에게 중요한 것은 기본 원리를 아는 것이다.

　고객은 가장 먼저 색, 모양, 이미지, 분위기 같은 감정적 격발 장치에 마음이 끌리고 첫인상이 형성된다. 시간이 좀 지나면 사람들은 이렇게 자문하기 시작한다. 시간을 어떻게 보낼까? 비교 대상은 무엇인가? 고객이 당신의 브랜드를 선택하기로 했다면 그것은 다른 브랜드를 선택하지 않겠다고 암묵적으로 결심한 것이다. 그런 선택을 하는 데 드는 비용을 기회비용이라고 한다. 다른 선택을 했다면 어땠을까 하는 생각이 구매자의 마음을 무겁게 짓누를 수 있다. 일말의 후회가 고개를 드는 것이다. 이를 구매자의 후회(buyer's remorse)라고 한다. 시간이 돈이라면 고객이 시간을 어떻게 보내느냐 하는 문제는 구매만큼 중요하다.

　행동 이론은 닻 내림 효과(처음 한 생각이 이후 이어지는 모든 것을 틀에 가두는 것)부터 손실 혐오(손실을 이익보다 더 크게 생각하는 경향), 매몰 비용(기존에 투자한 것을 잃어버리지 않으려고 하는 심리)까지 사람들이 어떻게 선택을 하는지 생각할 때 유용하게 쓸 수 있는 도구를 다양하게 제공한다. 브랜드 구축자에게 의미가 크다는 것 정도는 과학자가 아니라도 충분히 알 수 있다. 효과적인 브랜드 프로그램을 구축하려면 고객이 시간을 보내고 선택을 할 때 어떤 생각을 하는지 잘 고려해야 한다.

Juniper Ridge
Chen Design

핵심 판단

빙산으로 치면 수면 바로 아래 잠겨 있는 부분이 판단력이다. 판단은 창조적 표현에 영향을 미치되 브랜드의 개성을 더 폭넓게 반영할 필요가 있다. 여기에 해당하는 자질들은 대부분 간접적으로 확인된다. 예를 들어, 자신이 어떤 성격의 일을 했는지 설명하려면 사후에 하는 것이 훨씬 수월할 수 있다. 브랜드 구축자는 창작 과정에 영향을 미치는 이런 핵심 판단을 할 때 항상 미리 대비하고 능동적으로 임하려고 애쓴다. 가야 할 길이 늘 확실하지 않은 상황에서 선제적으로 대처한다는 것은 쉬운 일이 아니다. 브랜드의 주제와 접근법을 더 정확하게 이해해야 창의성을 발휘할 수 있고 취사선택도 훨씬 수월해진다.

심리학

위트

트렌드

미디어

개인화

프로세스

프로토타이핑

복합 브랜드

표준

투자

소유권

34 고객을 이해하라

리서치 결과에 따르면 우리는 일상생활을 하면서 최대 일만 개에 달하는 브랜드를 접한다고 한다. 그렇게 많은 광고 메시지의 심리학적 효과를 전부 완벽하게 알 수는 없지만 갈수록 풍부하고 복잡해져 가는 환경 안에서 브랜드가 커다란 역할을 한다는 것 하나는 확실하다.

브랜드와 브랜드가 대표하는 조직은 목표 대상으로 삼는 고객의 가치와 인구통계학적 특징과 심리를 반영해야 한다. 그래픽 아이덴티티에서 모양, 색, 패턴과 같은 필수 요소들은 각양각색의 사람들에게 각양각색의 의미가 있다. 리서치와 래피드 프로토타이핑을 통해 사람들의 니즈와 욕구를 이해하는 것이 아이덴티티 디자인의 미학적 표현을 평가하는 방법이 될 수 있다. 빨간색 로고가 한국과 서유럽에서 어떤 매력과 함축적 의미가 있는지 테스트해 볼 수 있나? 헬로키티가 당신의 목표 대상들에게 인기가 있나? 다른 문화권에서 어떤 생각이 차용되는가?

고객과 그들이 가진 동기, 신념에 관해서는 많이 알수록 좋다. 사용자와 사용 환경을 이해하면 그 정보를 바탕으로 원하는 효과를 내는 브랜드를 개발할 수 있다.

Neurocore
Peopledesign

Heath Ceramics
Volume Inc.

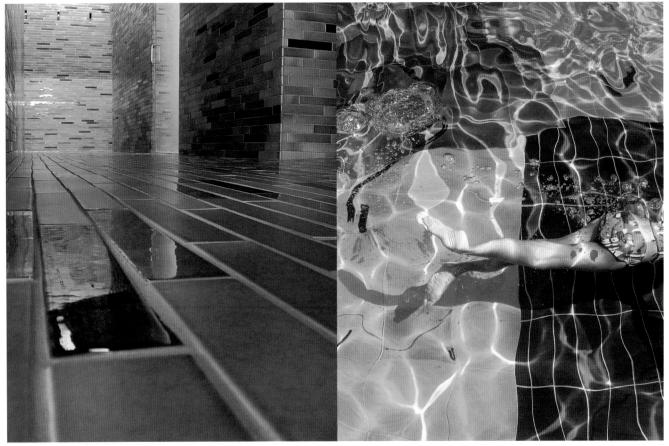

35 경험을 제공하라

브랜드 인식은 고객이 오랜 시간 동안 조직과 상호작용하는 가운데 형성되고 많은 수의 작은 상호작용이 쌓이고 쌓여 전체 경험이 된다. 매 순간이 노골적, 즉각적으로 영향을 미칠 수 있다.

매장에 들어갈 때 유리문을 열고 들어가야 하나? 인테리어 디자인이 위를 쳐다보게 하나, 아래를 굽어보게 만드나? 공간에 들어섰을 때 당신의 집 차고나 부엌이 연상되나?

소책자에 실린 사진을 자세히 들여다보게 되나, 대충 훑어보게 되나? 본문의 내용을 다시 읽어보고 싶은 마음이 드나? 인쇄물이 전화번호부와 예술 작품 중 어느 쪽에 더 가까운가?

프로그램 요소들이 실제로 적용되면 브랜드의 심리적 효과가 강력하게 증폭될 수 있다. 사람은 일상적이고 평범한 것은 금방 잊어버리지만 직접 경험한 것은 기억하는 법이다.

36 브랜드 심리

세계에서 가장 오래 기억되는 브랜드들은 (외연뿐 아니라) 가치 제안의 함축된 의미 면에서 탁월한 면모를 보인다. 브랜드 구축자는 브랜드에 대해 넘치지도 부족하지도 않은 적확한 의미를 목표 대상의 마음속에 만들어내려고 애쓴다. 그런 노력이 성공으로 이어지는 것은 흔치 않은 만큼 더더욱 가치 있는 일이다.

기업 평판은 홍보 마케팅 전문가들 사이에서 새로울 게 없는 개념이다. 요즘 브랜드 구축이 해야 할 임무는 여러 매체에 걸쳐 진행되는 다양한 브랜드 활동을 한데 묶어 목표 대상의 마음속에 누적된 심리 효과를 창출하는 매우 어려운 작업이다. 브랜드 구축 업무의 시작과 끝은 사람들이 어떻게 생각하느냐, 더 정확하게 말해서 브랜드가 사람들에게 어떤 생각을 불어넣느냐 하는 것이다.

브랜드 심리는 사람들이 개인과 집단의 일원으로서 자신을 어떻게 생각하느냐와 중첩되는 문제다. 브랜드는 사람들에게 열망이자 포부다. 고객은 이렇게 자문한다. '내가 과연 저런 일을 하는 사람에 속할까?' 브랜드는 의식적인 선택이자 저절로 손이 가는 선택이다. 브랜드는 정체성과 의도의 표현이다.

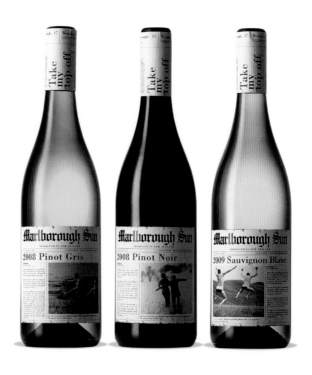

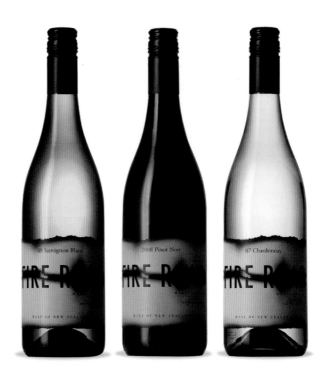

Marlborough Sun
Fire Road
The Creative Method

Mast Chocolate
Mast Chocolate

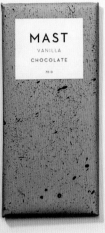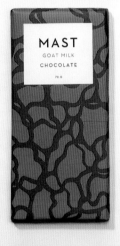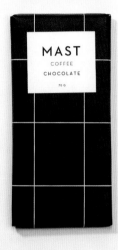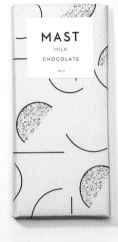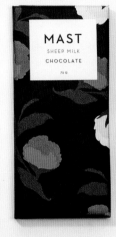

37 웃음 짓는 이유

미술과 문학. 인생에서 흔히 보듯이 브랜드 디자인 분야에 길이 남을 역작 중에도 사람들에게 웃음을 안겨주는 것들이 있다. 코믹한 로고는 자칫 도를 넘기 쉽지만(자기가 몸담은 조직이 웃음거리가 되기를 바라는 사람은 없을 것이다), 재치와 위트가 있는 브랜드는 크게 돋보일 수 있다.

유머는 만만치 않은 일이다. 코미디언 아무나 붙잡고 물어보라. 재미가 있다는 것은 대개 통찰력이 뛰어나고 소신이 있다는 뜻이다. 코미디는 주로 취향과 타이밍과 문화적으로 용인되는 통념 사이에서 아슬아슬하게 줄을 타는데 오래도록 유의미하게 남아 있는 브랜드는 그것을 제대로 해낸다.

최고의 코미디가 그러하듯 중요한 것은 맥락과 타이밍이다. 대중을 알면 무엇이 그들을 웃음 짓게 하는지 단서를 얻을 수 있다. 웃음은 주로 똑똑하고 새롭고 기존과 다른 참신한 것(전부 다 브랜드가 갖춰야 할 바람직한 속성)을 접했을 때 자기도 모르게 나오는 감정 반응이다.

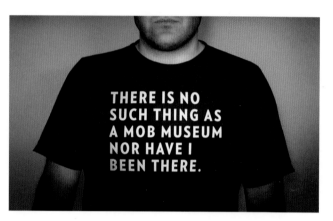

38 프로그램 속 재미 요소

브랜드 아이덴티티가 재미를 추구하면 안 되는 데에는 그럴 만한 이유가 있지만, 프로그램 디자인에는 위트가 끼어들 여지가 얼마든지 많다. 프로그램에서 중요한 것은 전후 상황이다. 시간과 장소만 적절하다면 유머는 든든한 조력자가 될 수 있다.

재미난 프로그램은 시간을 두고 조금씩 펼쳐 보일 수 있다는 장점이 있다. 브랜드 구축자가 고객의 참여를 허용하고 다음번에 나올 우스갯소리를 먼저 예상해보도록 하는 것이다. 열린 결말의 접근을 통해 확대하고 조절하고 키워나가면 브랜드의 잠재고객과 팬을 확보할 수 있다.

프로그램에 유머를 얼마나 사용할 것인가 하는 문제는 캠페인과 기간, 매체에 따라 달라진다. 재치 있는 헤드라인이나 이미지, 동영상은 초면인 사람을 만났을 때 어색함을 누그러뜨리려 하는 말이나 행동과 비슷한 역할을 한다. 경직된 분위기를 풀어주면서 잠재고객이 진지하게 참여할 수 있는 환경을 마련해준다. 이따금 일회성으로 진행되는 프로그램에서는 브랜드 표준의 근간을 흔들지 않고도 유머를 사용할 수 있다.

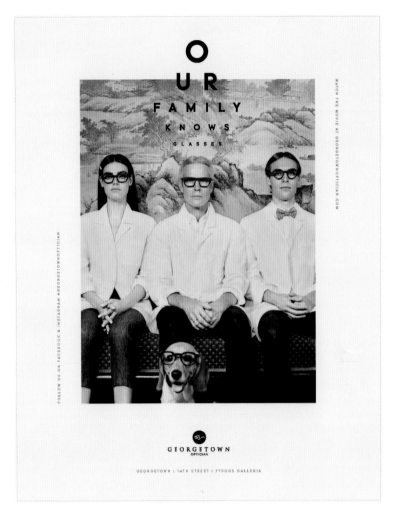

조지타운 안경원(Georgetown Optician)은 기존 잣대를 재미나게 비트는 시도를 했다.

Georgetown Optician
Design Army

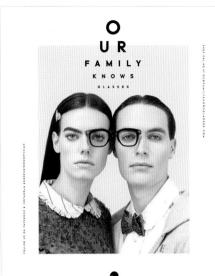

O
UR
FAMILY
KNOWS
GLASSES

GEORGETOWN
OPTICIAN

GEORGETOWN | 14TH STREET | TYSONS GALLERIA

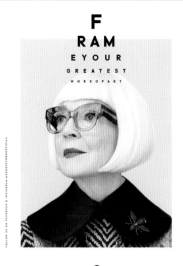

F
RAM
EYOUR
GREATEST
WORKOFART

GEORGETOWN
OPTICIAN

GEORGETOWN | 14TH STREET | TYSONS GALLERIA

N
EV
ERGIVE
THESAME
LOOKTWICE

GEORGETOWN
OPTICIAN

GEORGETOWN | 14TH STREET | TYSONS GALLERIA

G
IVE
YOUR
VISION
SIGHT

GEORGETOWN
OPTICIAN

GEORGETOWN | 14TH STREET | TYSONS GALLERIA

S
HO
WTHEM
4EYESARE
SMARTERTHAN2

GEORGETOWN
OPTICIAN

GEORGETOWN | 14TH STREET | TYSONS GALLERIA

S
HOW
OFFYOUR
FASHION
FORESIGHT

GEORGETOWN
OPTICIAN

GEORGETOWN | 14TH STREET | TYSONS GALLERIA

M
ESM
ERIZE
THEROOM
WITHBLOOMS

GEORGETOWN
OPTICIAN

GEORGETOWN | 14TH STREET | TYSONS GALLERIA

S
EE
LIFE
THROUGHA
DIFFERENTLENS

GEORGETOWN
OPTICIAN

GEORGETOWN | 14TH STREET | TYSONS GALLERIA

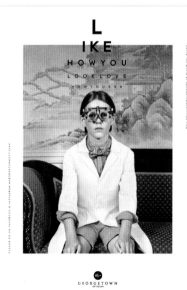

L
IKE
HOWYOU
LOOKLOVE
HOWYOUSEE

GEORGETOWN
OPTICIAN

GEORGETOWN | 14TH STREET | TYSONS GALLERIA

39 인간미를 잃지 말라

브랜드에 위트를 어떻게 불어넣을지 고민할 때 길잡이로 삼을 수 있는 핵심 요인은 그것이 적절하게 느껴지는지 아닌지다. 모든 조직이 익살스러운 이름이나 로고를 만들려고 해서는 안 되겠지만 지나치게 심각한 태도를 버려야 인간적으로 느껴진다.

　브랜드도 사람처럼 유머 감각이 있으면 금방 친해질 수 있다. 위트는 단순히 오락을 제공하는 것 외에 영리함과 통찰력을 갖추고 있다. 잠재고객에게 제품이나 서비스의 배후에 살아 숨 쉬는 사람이 있다는 것을 보여줄 수 있다.

　뉴미디어의 도래로 브랜드가 친밀한 사적 영역으로 이동하면서 조직의 인간적인 면을 솔직하게 보여주는 것이 그 어느 때보다 중요해졌다. 위트는 기업과 고객을 끈끈하고 오래 가는 사적인 관계로 이어준다. 브랜드 구축자는 브랜드가 사람을 위한 것임을 잊지 말고 그들의 실수와 열정과 희망을 모두 끌어안아야 한다.

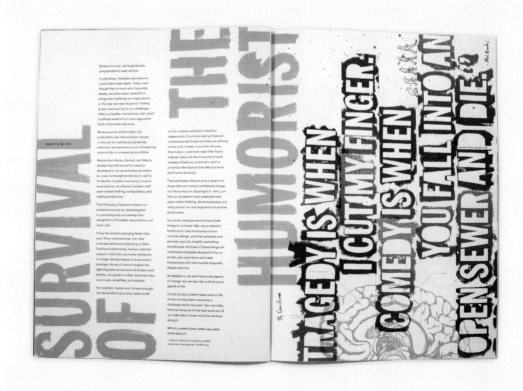

40 트렌드를 주시하라

새로운 그래픽 아이덴티티를 만든다는 것은 그것에 매진하겠다고 널리 약속하는 것이다. 조직이 장기적인 투자를 할 때, 그 결정이 경솔하고 가벼운 것이 되는 것을 원하지 않는 것이 보통이다. 그리고 예술, 패션, 테크놀로지 업계의 트렌드가 브랜드 디자인에 미치는 영향은 결코 무시할 수 없다.

신생 기업은 백지 위에 그림을 그리듯 서체부터 색까지 요즘 감각에 맞는 아이덴티티를 새로 만들 수 있다. 그럼 역사가 오랜 조직들이 그걸 보고 영향을 받아 이미 확고하게 자리 잡은 기존의 그래픽 아이덴티티를 최신 유행에 맞춰 업데이트할 수도 있다.

트렌드는 유행선도자로부터 시작되는 것임을 명심하라. 여러분은 나이키가 되고 싶은가, 아니면 로고에 스우시 비슷한 것이라도 하나 그려 넣고 싶은 수많은 후발 주자가 되고 싶은가? 트렌드는 짧게 지속되다가 덧없이 사라지므로 신제품이나 신기술을 쫓아가는 빠른 추격자(fast follower) 전략을 사용하는 조직이 아닌 이상, 유행선도자를 무조건 따라 하는 것은 무분별한 일이다. 브랜드 구축자는 트렌드를 예의 주시하고, 그 영향력을 인정하고, 도저히 따라하지 않을 수 없도록 계획을 세운다.

곡선

스펙트럼

Ramanauskas & Partners
LOOVVOOL

Aquarius Advisers
John Langdon Design

Freedom Film Festival
Organic Grid

Phoenix House
Siegel+Gale

Mill Valley Film Festival
MINE™

Kanuhura
Pentagram

Curzon Cinemas
Subtitle.

matter
Pentagram

Michael & Susan
Dell Foundation
Obnocktious

Arealis
LOOVVOOL

ITP International
MINE™

Vision Spring
UnderConsideration

리듬

괄호

스피로그래프

동심원

41 시류에 맞는 프로그램

브랜드 프로그램은 일정 기간마다 한 번씩 바뀌므로 로고보다 훨씬 쉽게 대중문화를 반영할 수 있다. 일반적으로 프로그램을 너무 자주 바꾸는 것은 그리 좋은 생각이 아니지만, 프로그램이 시류에 뒤떨어지지 않도록 그래픽과 색을 비롯해 여러 가지 프로그램 요소를 새롭게 수정할 수 있을 것이다.

사람들은 제품이나 서비스의 겉모습만 보고 요즘 사회에 적합한지 아닌지 성급하게 판단한다. 브랜드가 낡아 보이면 실제로는 회사가 구태의연하지 않아도 시류에 맞지 않는다고 오해받을 수 있다.

계절이나 시장 트렌드는 금방 눈에 띄게 문화 속으로 침투하기 때문에 일부 조직에 중요한 영향을 미칠 수 있다. 프로그램이 계절 트렌드나 시장 트렌드에 유연하게 반응할 수 있으려면 제일 먼저 조직의 브랜드 아이덴티티에서 늘 일정하게 유지되어야 하는 것이 무엇인지 분명히 알아야 한다. 지나치게 유행에 편승했다가 이미 쌓아 올린 공든 탑까지 무너뜨릴 수 있다. 금방 알아볼 수 있고 독특한 것은 유행에 민감한 것보다 훨씬 큰 브랜드 자산이 된다.

노골적으로 유행에 초점을 맞추는 패션 쪽 브랜드들은 예외에 속하지만 그런 조직들도 추종자이기보다 유행 선도자일 가능성이 크다.

2FRESH LLC
2FRESH

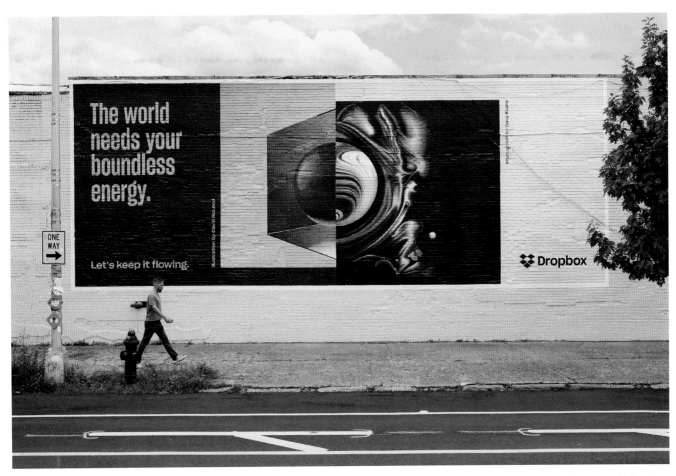

Dropbox
Collins

42 거시 트렌드

브랜드 구축자는 거대하고 다채로운 세상에서 일하면서 비즈니스와 라이프스타일의 거시 트렌드로부터 정보를 얻는다. 현재, 기술 혁신, 세계화, 기후 변화가 거의 모든 분야의 판도를 바꿔놓고 있다.

신기술이 우리 앞에 펼쳐 보여주는 다양한 기회가 소비자 제품부터 금융, 운송에 이르기까지 모든 비즈니스를 파괴적으로 혁신하고 있다. 그런 변화로 인해 본의 아니게 사라지는 조직이 있는가 하면 새로 탄생하는 조직도 있다. 이런 상황에서 브랜드 구축자들은 새로운 업무수행 방식과 새로운 가치 제안 방식에 뒤처지지 않도록 노력해야 한다. 기술의 변화로 인해 직격탄을 맞는 업무 분야건(디지털 경험에 적합한 사용자 인터페이스를 디자인하는 변화가 극심한 분야), 시장 변화의 여파를 살짝 맛보는 정도건(경쟁력 유지를 위해 불가피하게 브랜드의 진화를 꾀해야 하는 상황), 어쨌든 변화는 피할 수 없는 새로운 현실이다.

대기업들의 활동 무대가 세계로 바뀌면서 브랜드 구축자들은 골치 아픈 문제에 직면하고 있다. 다양한 문화권, 언어, 시간대를 모두 아우르며 일해야 한다는 것 외에 브랜드 프로그램이 중앙집중적으로 이루어지는 의사결정을 상쇄하는 역할까지 하게 된 것이다. 세계화와 현지화 전략으로 브랜드 프로그램의 중요성은 갈수록 커지고 실행은 복잡해지고 있다. 지역 기반으로 운영되는 소기업들은 그런 복잡성에서 일부 제외가 될 수 있을지 모르지만, 그들이 거래하는 고객과 공급업체들은 아마 그렇지 않을 것이다.

살아 움직이는 브랜드는 모두 거시 트렌드에 반응한다. 무반응도 일종의 반응이다. 유능한 브랜드는 그런 변화를 잘 이용해 의미 있는 가치와 경험을 제시한다.

Amharic 암하라어

Arabic 아랍어

Bangladesh 방글라데시

Iran 이란

Israel 이스라엘

Japan 일본

Chinese—Mandarin 중국-북경어

Korea 대한민국

Pakistan 파키스탄

Russia 러시아

Somalia 소말리아

Sri Lanka—Sinhalese 스리랑카-신할라어

Sri Lanka—Tamil 스리랑카-타밀어

Taiwan 대만

오늘날 세계화, 기술, 지속가능성을 비롯한 거시 트렌드가 모든 업무에 영향을 미치고 있다.

코카콜라 브랜드 아이덴티티와 디자인 표준
Steingruber Design

Hyundai
Artefact

Positive Spaces Campaign
Interface

WE HAVE THE LOWEST CARBON FOOTPRINT IN THE INDUSTRY.

43 새로운 기회

신기술의 폭발적인 발전으로 브랜드의 새로운 표현 방식도 폭발적으로 증가했다.

웹사이트와 웹애플리케이션이 고객에게 접근해 고객과 소통하는 방법으로 고속 성장함에 따라 스크린 기반, 경험 중심적 디자인 부문도 그에 발맞춰 발전하고 있다. 그래픽 디자인과 제품 디자인이라는 패러다임이 아직 유효한 것은 사실이지만 이제는 브랜드 구축자들이 사용자 인터페이스 디자인(UI), 사용자 경험 디자인(UX), 인터랙션 디자인(IxD), 사운드 디자인, 모션 디자인 등을 고려해야 할 때가 되었다. 새롭게 부상하는 이 이름들은 브랜드 구축 분야에 등장한 새로운 기회와 활동이 어떤 성격인지 잘 보여준다.

가상현실과 증강현실, 로봇공학과 인공지능, 3D 프린팅, 스마트 및 커넥티드 제품을 비롯해 아직 이름조차 없는 수많은 카테고리가 앞으로 이 분야를 계속 바꿔놓을 것으로 예상된다. 브랜드 구축자는 브랜딩의 기본에 충실하면서 두 눈을 크게 뜨고 새로운 기회를 살펴야 한다.

VR 2020
Artefact

44 올바른 방향

브랜드 프로그램에 사용할 수 있는 새로운 제작 기술이 대거 등
장했다. 옥외광고용 건물 래핑, 자동차 래핑부터 후광 영사, 일회
용 문신까지 아이덴티티 프로그램에 활용할 수 있는 창의적인 표
면 디자인의 기회가 풍부해진 것이다.

　　브랜드 구축자는 브랜드를 표현할 수 있는 팔레트가 종이, 제
품, 픽셀을 넘어 다양해지고 있음을 잘 알고 있다. 뜻밖의 장소에
서 발생하는 접점, 전체 환경, 지금까지 한 번도 사용된 적 없는
다양한 표면이 모두 브랜드 경험에 들어간다.

　　그런데 아무리 새로운 기법이 등장해도 디자인의 기본 법칙에
는 변함이 없다. 목표는 차별화된 아이덴티티를 효과 좋은 프로
그램으로 발전시키는 것이다. 아이덴티티 프로그램에는 잠재고
객 적합성과 브랜드 목표와의 전략적 일치에서 비롯되는 제약이
있기 마련이다. 아이덴티티 프로그램에 적용할 수 있는 제작 방
법이 새로 등장하면 정보를 습득하고 영감을 얻는 것이 당연하지
만 그것에 너무 끌려다녀서는 안 된다.

Wydown Hotel
Chen Design

Kingfisher Plumbing
Spring Advertising

**Community Foundation of
Greater Chattanooga**
Maycreate

Juniper Ridge
Chen Design

El Pintor
Anagrama

Sunnin Lebanese Cuisine
Forth + Back

Montisa
Square One Design

California 89
Square One Design

Micheline
Anagrama

45 매체가 곧 메시지다

최고의 디자인은 다양한 요소를 만들거나 한데 모아 응집력과 의미가 있는 질서를 만들어낸다. 그러다가 새로운 요소가 나타나 새로운 의미를 만들어낼 기회가 생기고 혁신이 시작된다.

매체 환경이 브랜드에 큰 영향을 미치는 것은 불가피한 일이다. 그 와중에 혁신적인 기업과 디자이너들은 신기술을 지렛대로 삼아 기존에 없었던 새로운 방식이나 남다른 방식으로 해묵은 문제를 해결한다. 20세기 중반의 디자인 업계를 대표하는 찰스 임스(Charles Eames)와 레이 임스(Ray Eames)는 허먼 밀러의 가구를 디자인하면서 성형 합판이라는 새 기법을 사용했다. 모든 것이 성형 합판 기법 때문만은 아니었지만 어쨌든 그것을 계기로 허먼 밀러 브랜드는 현대 가구에 새로운 지평을 열고 판도를 바꿔 놓았다.

새로운 제작 기법은 항상 브랜드에 이런저런 방식으로 영향을 미친다. 디자인할 때 최종 제작 방법을 염두에 두고 제작 기술의 발전을 예의 주시하면서 장점을 십분 활용해야 한다.

어떤 신소재가 2050년의 성형 합판이 될까? 미디어학자 마셜 맥루헌(Marshall McLuhan)은 '매체가 곧 메시지'라고 했다. 아니, 그가 더 나은 표현이라고 생각해서 선택한 책 제목처럼 '매체는 마사지'다. 표면 그 자체가 스토리다.

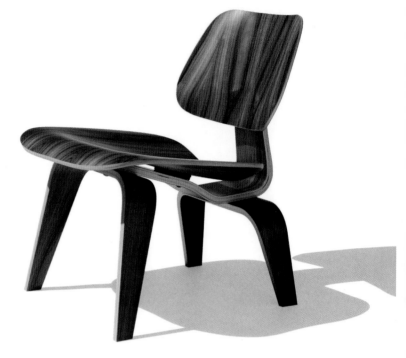

임스 성형 합판 의자
Herman Miller

퍼플(Purple)은 디지털 시대에 어울리는
로켓 장신구(안에 사진이나 그림을 넣을 수 있게
되어 있는 목걸이−옮긴이)를 연구하는 프로젝트다.

Purple
Artefact

46 군중의 개인화

기업을 위한 공식적인 브랜드 개발은 모더니즘의 출현과 거의 동시에 시작되었다. 그러면서 당시만 해도 임시방편이었던 브랜드 구축이 의도적, 계획적인 활동으로 바뀌었다. 획일적 일관성이 보편적 상식으로 통하던 때라 20세기 산업을 주도하던 대기업들은 시대적 통념에 따라 알아보기 쉽고 기억에 오래 남는 아이덴티티를 만들었다. 그런데 요즘은 새로운 패턴이 나타나고 있다.

테크놀로지 기반의 대량 주문 생산 시대를 맞이해 구매하는 제품과 원하는 브랜드에 자기만의 독특한 흔적을 남기고 싶어 하는 소비자의 욕구가 갈수록 커지고 있다. 제조업부터 IT, 건강, 웰빙 산업에 이르기까지 개인화가 새로운 패러다임으로 자리 잡은 것이다.

이런 변화가 기업의 정책이나 개인정보보호에 어떤 영향을 미칠지는 아직 잘 알 수 없지만, 브랜드 구축자는 자신이 구축하는 브랜드 프로그램에서 개인화가 앞으로 어떤 역할을 할지 가늠해봐야 한다. 소셜 미디어가 고객과의 새로운 연결 방법으로 널리 사용되는 지금, 고객들은 브랜드가 각각의 플랫폼에 잘 적응하기를 기대할 것이다.

소셜 브랜딩

피플디자인

브랜드

고객

블로거, 전문가, 아마추어, 친구, 페이스북 친구,
가족, 직장 동료, 온라인 그룹, 동업자,
초등학교 시절 담임교사 등

소셜 미디어 환경에서는 브랜드와 고객, 그밖에 모든 사람 사이에 투명한 연결성이 무수히 많이 만들어진다.

사진: *Jeremy Frechette, Dean Van Dis Photography*

새로운 소셜네트워크 플랫폼을
통해 심도 있는 개인화가
가능해지면서 브랜드도 똑같이
맞춤화 서비스를 제공하리라는
기대감이 고조되고 있다.

47 원칙과 융통성

강력한 브랜드 프로그램은 애초부터 변형에 대비한다. 그런데 고객이나 사용자의 개인화 추세가 확대되면서 전통적인 일관성의 마지노선이 위태로워지고 있다.

다양성에 대한 기대와 손쉽게 사용할 수 있는 디지털 퍼블리싱 도구가 서로 맞물리면서, 몇 년 전 아이덴티티 표준 매뉴얼에서 볼 수 있었던 엄격한 규칙이 관심 밖으로 밀려났다. 이런 상황에서 아이덴티티 프로그램의 맞춤화와 개인화가 가능해지면 그나마 있었던 규칙마저 느슨해질 것이다. 혹시 브랜드 바이블에 적절성을 테스트하는 리트머스 시험지가 있다면 프로그램에 필요한 질서가 지켜질 수 있을지 모르겠다.

맞춤화와 개인화는 분명히 강력한 도구지만 함부로 사용하면 브랜드 회상(brand recall, 어떤 제품 범주에 속한 여러 브랜드 중 기억에 저장되어 있던 특정 브랜드를 떠올리는 것. 예를 들어 '커피' 하면 떠오르는 브랜드를 물었을 때 특정 커피 브랜드의 정보를 기억해내는 능력−옮긴이)을 훼손할 수 있다. 브랜드 구축자가 새로운 적용 및 사용 규칙을 정의해야 하는 일이 늘고 있다. 갈수록 잡음과 경쟁이 심화되는 상황에서 브랜드 프로그램이 성공하려면 넘지 말아야 할 한계선을 신중하게 정해야 할 것이다.

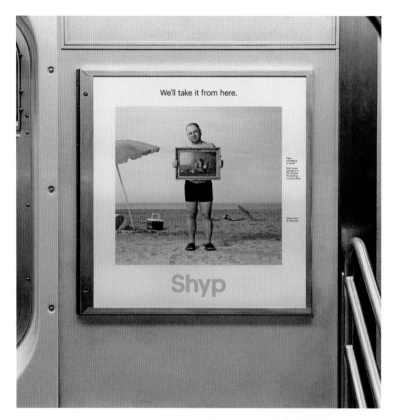

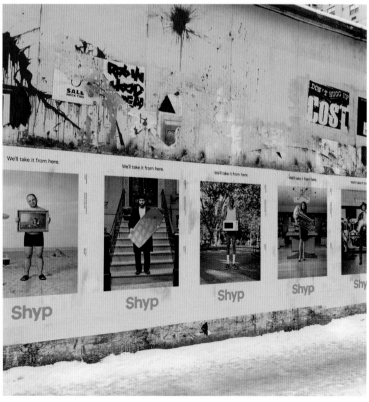

We'll take it from here.

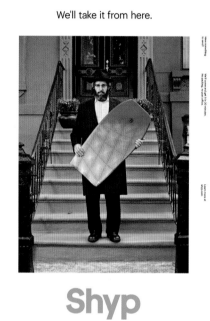

Shyp

Shyp

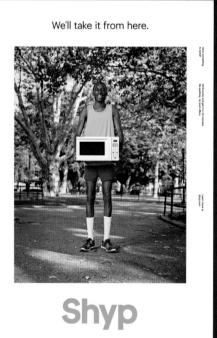

Shyp

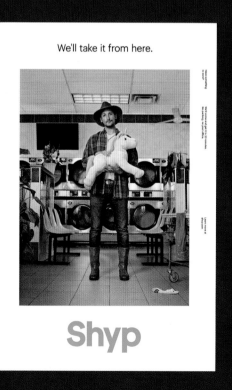

Shyp

48 고객이 브랜드의 주인이다

호사로 여겨지던 개인화가 누구든지 기대할 수 있는 것으로 바뀌면서 앞으로는 개인화가 브랜드의 차별화 요소가 되지 못할 것으로 전망된다. 브랜드 아이덴티티 업계의 선두주자들은 앞으로 개인화가 해야 할 역할에 대해 고민해봐야 할 것이다.

그런데 고객 경험의 모든 측면을 개인화할 필요는 없을 것 같다. 고객의 니즈와 브랜드 약속을 자세히 살펴보면 해당 브랜드 아이덴티티가 가진 전형적인 특징을 정의할 수 있다. 개인화가 하는 역할이 중추적인지, 부수적인지는 브랜드 매니저의 전략적 선택의 문제다. 프로그램의 경우, 브랜드 아이덴티티의 기초를 이해하면 가치 제안을 가장 훌륭하게 표현할 수 있는 디자인 방법이 무엇인지 판단할 수 있을 것이다.

한 가지 확실한 것은 고객이 개인화를 좋아하고 있고 앞으로 절대 포기하지 않으리라는 것이다. 고객은 틈만 나면 셀카를 찍을 태세고 필터를 자기 손으로 고르려고 한다. 이제 시장을 선도하고자 하는 브랜드에는 만병통치약 같은 해결책이 통하지 않을 것이다.

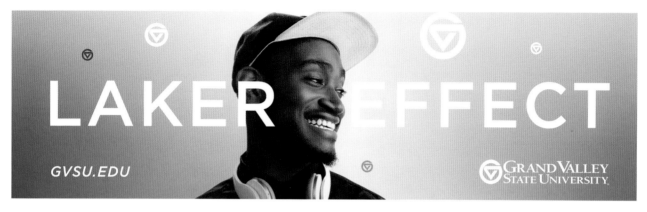

이 GVSU 프로그램에서는
학생마다 각자의 이야기가 있다.

GVSU 브랜드 캠페인
Peopledesign

49 아이디어 도출

창의적인 디자인 과정이 무엇인지 정의하는 것은 좋은 아이디어가 떠오르는 데 시간이 얼마나 걸리느냐는 질문에 답하는 것과 비슷하다. 브랜드 프로젝트 하나로 일 년 이상 씨름하는 디자이너도 있고 고객사와 첫 회의를 마치자마자 번쩍이는 아이디어가 머릿속에 떠오르는 디자이너도 있다. 어쨌든 모든 게 경험과 노력의 균형에서 나오는 결과다.

정확한 일정을 예측하기 힘들 때 노련한 디자이너는 창작 과정을 신뢰할 줄 안다. 창작 과정은 보통 프로젝트가 지향하는 바와 프로젝트를 둘러싼 제반 상황을 이해하는 데서 시작한다. 과연 무엇을 성공이라 할 수 있겠는가? 다음으로는 조사, 목표 지향적 크리에이티브 브리프, 프로토타이핑 등 학교에서 배운 여러 가지 혁신적인 방법을 활용해 아이디어를 도출한다. 그것이 끝나면 테스트와 개선 및 발전이 이어진다.

훌륭한 디자인 해법에 도달하는 비결은 위에서 언급한 과정 중에 아이디어를 최대한 많이 짜내는 것이다. 양이 많다고 해서 품질이 보장되는 것은 아니지만 여러 사람이 많은 아이디어를 내면 좋은 아이디어가 나올 확률이 높아진다. 효과적인 브랜드를 만들기 위해 필요한 그다음 단계는 아이디어를 취사선택할 때 필요한 필터를 다양하게 개발하는 것이다.

내셔널 세미컨덕터
(National Semiconductor)
솔라 매직(SolarMagic)의 로고
Gee + Chung Design

STAINED GLASS TRANSPARENCY/LIGHT ("ILLUMINATION?")

ORGANIC
LEAF/FIRE SHAPES
SUN
FLOW/WATER

MANY PARTS MAKING
A WHOLE
(CONVERGENCE OF
HUMANITY/
NYPL
BRANCHES/THOUGHT
PROCESS/ETC)

AQUISITION OF
KNOWLEDGE
EMANATING FROM
CENTRAL POINT
(THE INDIVIDUAL/
THE NYPL/ETC)

INITIAL STUDIES:

MORE LITERAL APPROACH
EXPLORATION OF DYNAMIC
ORGANIC SHAPES:
- FLAME
- PETAL/LEAF
- SWIRL

New York Public Library
New York Public Library
Graphic Design Office

50 양질의 필터 개발

강력한 브랜드 프로그램을 만들려면 브랜드가 처한 상황을 이해
해야 한다. 먼저 아이덴티티 프로그램을 어디에서 볼 수 있는지,
누가, 왜 사용하려고 하는지 알아야 한다. 전후 상황에 의해 제약
과 목표와 프로그램 요소가 결정되고 이들이 다시 프로토타이핑
에 중요한 자료로 활용된다. 먼저 선택지를 많이 확보한 다음, 어
떤 것을 개선·발전시킬 것인지 정해야 한다.

프로젝트 필터를 개발하면 성공을 위해 어느 길로 갈 것인지 정
할 때 도움이 되고 프로젝트팀은 이를 통해 가장 전도유망한 아
이디어를 선택할 수 있다. 브랜드 구축자의 목표는 길잡이가 되
어 전체 과정을 이끌어가는 것이다.

프로토타이핑은 프로그램 개발 과정에서 핵심적인 역할을 한
다. 잠재적 해결책을 상상하고 연결하고 결정 내리는 것이, 가
능한 여러 방향의 유효성을 평가할 수 있는 유용한 방법이 될
수 있다. 프로토타이핑의 목표는 빨리 실패해보고(완벽하지 않
더라도 아이디어를 빨리 실행해보고 빨리 실패해봐야 남들보다
빨리 성공할 수 있다는 개념—옮긴이) 제약 조건을 넘지 않는
범위 안에서 평가와 테스트를 거듭하면서 교훈을 얻는 것이다.

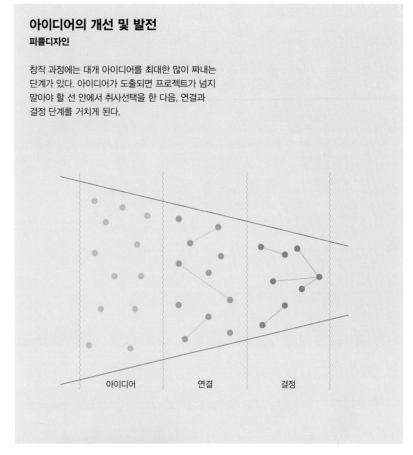

아이디어의 개선 및 발전
피플디자인

창작 과정에는 대개 아이디어를 최대한 많이 짜내는
단계가 있다. 아이디어가 도출되면 프로젝트가 넘지
말아야 할 선 안에서 취사선택을 한 다음, 연결과
결정 단계를 거치게 된다.

아이디어 연결 결정

Power Player
Multiple

51 전략을 뒷받침하라

고객은 브랜드의 디자인 결과물과 활동을 통해 브랜드를 알아
본다. 그래서 브랜드를 구축할 때 가장 먼저 할 일은 당연히 눈
에 많이 띄는 디자인 결과물을 분석하는 것이다. 그게 어느 정
도 끝나면 심층 탐구로 넘어간다.

브랜드를 구축하려면 조직의 가치 제안과 포지셔닝에 대해 기
업 측과 허심탄회한 전략적 대화를 할 수밖에 없다. 여기서 필요
한 것이 전략적 디자인 프로세스다. 기업의 전략이 탄탄하면 조
직의 목표를 가장 든든하게 뒷받침하는 브랜드가 나올 것이다.

전략적 디자인을 할 때 혁신적인 해결책을 만들어내기 위
해 종종 문제를 다시 정의하게 된다. 문제를 새로운 렌즈를 통
해 바라보는 것이야말로 브랜드 구축자에게 중요한 기술이다.

일의 토대가 갖춰지면 회사의 성격, 잠재고객, 시장 등 사람
에 관련된 다른 중요한 요소들이 브랜드 아이덴티티에 영향을
미친다. 브랜드 구축자는 대략 이런 과정을 반복하면서 브랜드
의 의미와 가치를 심층적으로 이해하게 된다.

전략적 디자인
IIT 디자인학교(IIT Institute of Design)

전략적 디자인에서는 주로 사용자 중심 모델을
사용해 문제와 결과를 재구성한다.

과정 사진
Peopledesign

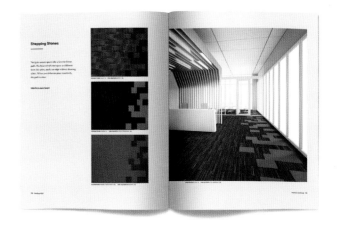

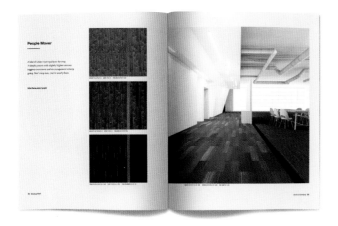

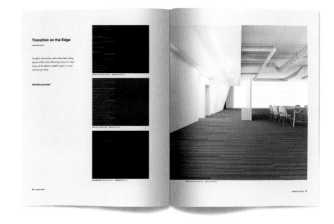

POP 매거진 프로그램에서는
내용을 담는 인터페이스와
패키지를 새롭게 단장했다.

POP magazine
Peopledesign

52 만들기로 생각하기

원가를 이해하고자 할 때 가장 좋은 방법은 그것을 직접 만들어 보는 것이다. 기획은 필수지만 생각과 창작은 별개라고 생각하는 사람이 너무 많다. 생각이 만들기에 정보를 제공한다면 만들기는 생각을 구체화한다. 만들기는 생각을 하는 또 다른 방법이다. 원가를 만들려면 그것을 구성하는 부속품 전체와 그것들이 합체되는 방식을 속속들이 알아야 한다. 그래야 조금 다른 방법을 시도하든가 구성 요소를 더하거나 뺄 수 있을 것이다. 실제로 프로토타입을 만드는 것은 브랜드 구축에 꼭 필요한 창조적인 행위다.

만들기라고 해서 다 같은 것이 아니다. 개략적이거나 해상도가 낮은 프로토타입은 비교적 단순하고 시간도 덜 걸려서 저렴한 비용으로 만들거나 바꿀 수 있다. 저해상도 프로토타입은 전문 공예가가 아니더라도 얼마든지 만들 수 있다. 화이트보드에 동그라미와 작대기로 이루어진 사람만 몇 개 그려 놓아도 충분하다. 미완성인 그림이라 사람들이 상상력을 발휘해 빈 곳을 메우고 검토자들이 실현 가능한 방법을 논의할 여지가 있다. 저해상도 프로토타입은 협업을 유도한다.

반대로 고해상도 프로토타입을 만들려면 일러스트레이터, 엔지니어, 모형제작자, 시공업자, 기술자 등 전문가의 손길이 필요하다. 고해상도 프로토타입은 세련되게 다듬거나 품질을 보증할 때 유용하다. 거의 다 완성된 것처럼 느껴져서 피드백이 그리 많이 나오지 않는다. 중요한 사항에 관해 이미 결정이 끝난 것처럼 보이기 때문이다. 고해상도 프로토타입은 대폭 수정하려면 시간과 비용이 훨씬 많이 든다.

브랜드 구축자는 프로토타이핑의 가치와 그것이 크리에이티브 과정에서 어떤 식으로 진행되는지 잘 알고 있다. 협업을 할 때 프로토타이핑을 일찍 시작하고 프로토타입의 해상도를 관리하면 중요한 수정을 초기에 끝낼 수 있다.

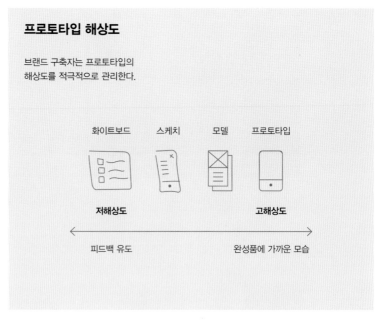

프로토타입 해상도

브랜드 구축자는 프로토타입의
해상도를 적극적으로 관리한다.

LCG 웹 스케치
David Langton

쇼룸 스케치
Sarah Kuchar Studio

greenery ↓

colored flowers ↓

← mirror →

glass w/ rollershade?

← mirror →

work doesn't wait for anybody.

Brand
moment
white vinyl over
ombre

product display w/
rotation to see
back of product

rotate tops

53 실패는 배움의 기회

만들기가 생각을 하게 해준다면 프로토타입은 크리에이티브 과정에서 사람들이 각자의 역할을 할 수 있도록 해준다.

프로토타입을 '경계물(boundary object)'이라고 생각하라. 사회학에서 경계물은 풍부한 의미를 내포하고 있어 다양한 사람들이 사용하는 물건으로 핵심 아이디어를 전달한다. 경계물은 여러 사람이 협업하면서 논의할 때 다양한 팀원들이 구체적, 잠재적 해결책에 집중할 수 있도록 해준다.

여러 사람이 협업하는 상황에서 프로토타입(잠재적 해법)을 논의하면 변형과 실험이 가능해진다. 서로 다른 해법을 몇 가지 만들어내면 비교와 대조가 가능하고 때로는 다양한 변수를 사용해 선택지를 늘릴 수도 있다. 프로토타입을 많이 만들어 그것들을 발전시키는 것이 이 과정에서 얻을 수 있는 가치 있는 부분이다.

사용자를 참여시키는 것은 프로토타입의 반복을 유익하게 활용할 수 있는 값진 방법이다. 프로토타입을 몇 배수로 만들면 포커스 리서치를 통해 의견이 분분한 문제를 해결하거나, 두 가지 시안 중 최적 안을 선정하는 A/B 테스트를 수행하거나, 프로젝트팀이 놓치기 쉬운 전체 주제를 찾아낼 수 있다.

요즘은 웹사이트 평가에 커서 추적과 열지도를 포함시킬 수 있다.

많은 양의 대안을 평가하다 보면
그룹의 협업이 촉진되어 더 나은
해결책에 도달할 수 있다.

프로토타입 과정 사진
Conduit, Peopledesign

54 프로토타입 반복

대개의 성공 지향적인 관리자들에게 실패는 선택지가 아니다. 하지만 이것은 잘못된 생각이다. 노련한 리더는 실패가 당연한 일임을 잘 알고 있다. 처음부터 완벽한 아이디어나 프로토타입은 없다. 따라서 실패에 대비해야 하고 실패의 가치를 높이 평가해야 한다.

교육자들은 실패를 통해서 배운다고 생각한다. 성적이 늘 완벽한 학생은 어려움도, 좌절도 모르고 교훈도 얻지 못한다. 사람들이 일할 때 생산성이 가장 높은 상태를 가리켜 '몰입(flow)'이라고 하는데 이는 좌절과 권태 사이 어딘가쯤으로 설명되는 개념이다. 문제가 너무 쉬우면 지루하고 너무 어려우면 좌절감이 든다. 프로토타입을 만들 때도 같은 원리를 적용할 수 있다. 프로토타입을 테스트하는데 피드백이 거의 나오지 않는다는 것은 너무 쉽다는 뜻일 것이다. 더 어려운 질문을 해야 했던 것이다. 프로토타입이 완전히 실패로 돌아간다는 것은 헛다리를 짚은 것이니 다시 화이트보드로 돌아가야 할 것이다.

애자일 개발 관행을 옹호하는 소프트웨어 엔지니어는 그런 교훈을 잘 알고 있으므로 제품이 제대로 작동할 때까지 만들고 또 만드는 프로세스를 세부적으로 마련할 것이다. 실리콘 밸리의 기업가들도 마찬가지다. 그들은 사업 계획에 너무 집착하지 말고 '플랜 B'를 준비하라고 주장한다. 실패가 실험과 발전의 신호탄임을 잘 알기 때문이다.

다들 실패보다 성공을 원하는 것이 당연한 일이지만 실수 역시 당연하다. 브랜드 구축자의 목표는 완벽한 시스템이 아니라 조정 가능한 시스템이다.

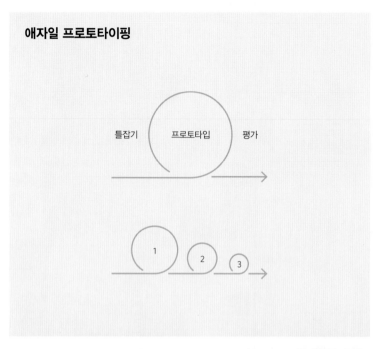

애자일 프로토타이핑

틀잡기　　프로토타입　　평가

1　2　3

애자일 소프트웨어 개발 과정은 크리에이티브 프로토타이핑과 아주 비슷하다. 목표는 프로토타이핑을 반복할 때마다 배움을 얻는 것이다.

사진: OST Technologies, Peopledesign

55 브랜드 명료성

로고는 홀로 떨어져 있을 때 가장 명료하게 보인다. 마크를 보기 좋고 깔끔하게 처리해보라. 그럼 당신이 보여주고자 하는 조직의 명확한 상징을 잠재 고객에게 보여줄 수 있다. 그런데 요즘은 인공 감미료부터 환경인증 프로그램, 소프트웨어 구성요소까지 하나같이 자기 존재를 인정해달라고 아우성치는 세상이라 보기 좋고 깔끔한 디자인 처리가 아무 때나 누릴 수 없는 사치로 전락했다.

로고가 한꺼번에 너무 많이 등장하는 혼잡한 상황은 피하는 것이 상책이지만 요즘은 여러 기업이 협업해 제품을 생산하고 서비스를 제공하는 일이 많아져서 마크에 그런 관계를 표시해야 하는 일이 종종 생긴다. 개별 마크를 개발할 때부터 그럴 가능성에 미리 대비해야 서로 잘 어울리는 복합 로고를 만들 수 있다.

한 브랜드 안에 다른 브랜드가 부속으로 들어가는 이른바 성분 브랜딩(ingredient branding)의 모범 사례를 테크놀로지 브랜드에서 많이 볼 수 있다. 성분 브랜드는 자사의 제품을 쓰는 회사들에게 그 제품의 아이덴티티 프로그램 표준을 강요할 권리가 있다. 잘 만들어진 프로그램은 성분 로고가 아이덴티티 프로그램에 문제 없이 추가될 수 있도록 방법을 제공한다. 성분 브랜드는 대개 장군의 제복에 달린 훈장처럼 신뢰감을 준다.

다수의 로고가 함께 사용될 때는 로고 간의 서열에 대해 알아야 한다. 어느 것이 우위에 있고 어느 것이 열위에 있나? 혹은 동등한 관계인가? 이는 그래픽 디자인의 문제라기보다 커뮤니케이션의 문제 즉, 전달하고자 하는 내용에 관한 문제다. 그래픽 아이덴티티는 그런 의도를 올바르게 표현해야 한다.

브랜드 계층 구조

성분 브랜드

브랜드 제휴

Koala Baby
Nicole by Nicole Miller
Better Homes & Gardens
Rob Scully

코카콜라 브랜드
아이덴티티와 디자인 표준
Steingruber Design

Bags
Push

56 브랜드의 계층 구조

브랜드 프로그램, 캠페인, 제품, 서비스, 회사는 절대 따로따로 존재하지 않는다. 브랜드 구축자는 브랜드와 브랜드를 둘러싼 앞뒤 상황의 관계를 잘 파악하고 있다가 프로그램 구현 시 신중한 선택을 한다.

강력한 프로그램은 계층구조를 고려해 디자인 처리를 한다. 둘 이상의 브랜드가 하나의 프로그램으로 작동하려면 위계질서를 유지해주는 규칙이 있어야 한다. 보통은 마크 하나가 앞장을 서고 나머지는 그 아래 종속된 성분 브랜드나 제품 브랜드가 된다. 계층 구조의 기준이 정해진 다음에는 프로그램 패턴을 결정해야 한다.

제품 매니저와 커뮤니케이션 전문가들이 특정 프로젝트를 시작할 때 모브랜드(parent brand)나 회사의 여타 브랜드와의 관계를 간과하는 일이 너무 많다. 모든 제품이나 프로그램은 뒤에 조직이라는 배경을 갖고 있다. 모든 프로젝트가 다 리브랜딩되어야 하는 것은 아니지만 모든 프로젝트는 브랜드를 종합적으로 표현해야 한다.

브랜드의 계층 구조

대표 브랜드(모브랜드)

회사

세그먼트

제품/서비스

프로그램/캠페인

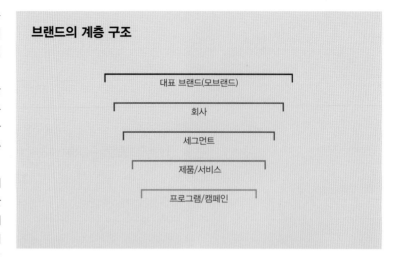
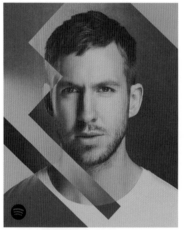
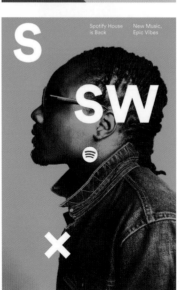
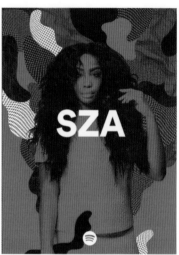
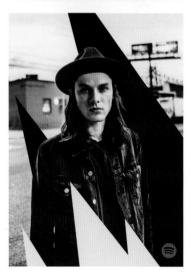

Spotify
Collins

Feeling like a little
Bowie?

Listen to the full
discography for free

Spotify

Bowie

Chvrches

Spotify

The Bones of What
You Believe

Streaming now
on Spotify

57 다수의 브랜드 관리

여러 개의 브랜드가 어떻게 평화롭게 공존할 것이냐 하는 것은 이제 흔한 문제가 되었다. 기본 원칙은 고객이 보기에 단순해야 한다는 것이다. 가끔 보면 고유한 정체성이 있는지 없는지조차 알 수 없는 것을 위해 로고를 만드는 회사들이 있다. 그런 경우 조직이 각각의 새 브랜드 프로그램에 얼마나 전력투구하겠는가?

가장 먼저 회사에 여러 개의 브랜드가 필요한지 아닌지를 선택해야 한다. 그동안 경험을 통해 터득한 법칙 하나를 여기서 공개하자면, 꼭 필요할 때까지는 새 브랜드를 만들지 않는 것이 더 낫다. 브랜드가 많아지면 비용이 증가하기 때문이다.

한 조직이 서로 중첩되는 브랜드를 여러 개 운영할 경우, 조직이 브랜디드 하우스(branded house, 통합 아이덴티티로 기업이 곧 브랜드가 되는 경우 – 옮긴이)가 될 것인지 아니면 뒤로 물러나 하우스 오브 브랜드(house of brands, 다양한 세그먼트의 개별 브랜드를 다양하게 모아놓은 경우 – 옮긴이)의 역할만 할 것인지 잘 생각해봐야 한다. 실제로 하우스 오브 브랜드를 만들 여력이 있는 회사는 극소수에 불과하다. 세계적 소비재 브랜드들이 이런 식으로 접근하는 것을 종종 볼 수 있지만, 매출이 10억 달러에 달하는 제품 브랜드가 있지 않은 이상, 제품 브랜드를 단순하게 유지하는 것이 현명할 것이다.

브랜드를 제대로 구축하고 유지하려면 비용이 많이 든다. 보통은 브랜드의 수가 적을수록 좋다. 결국, 브랜드 전략에 대해 숙고를 거듭하며 뚝심 있게 밀어붙이는 회사가 최후의 승리자가 될 것이다.

브랜디드 하우스
피플디자인

규모가 커서 쓰러지지 않는다.

사진: *Jeremy Frechette*

하우스 오브 브랜드

한 나라를 운영하기 어려울
것 같으면 국제연합을 시도해보라.

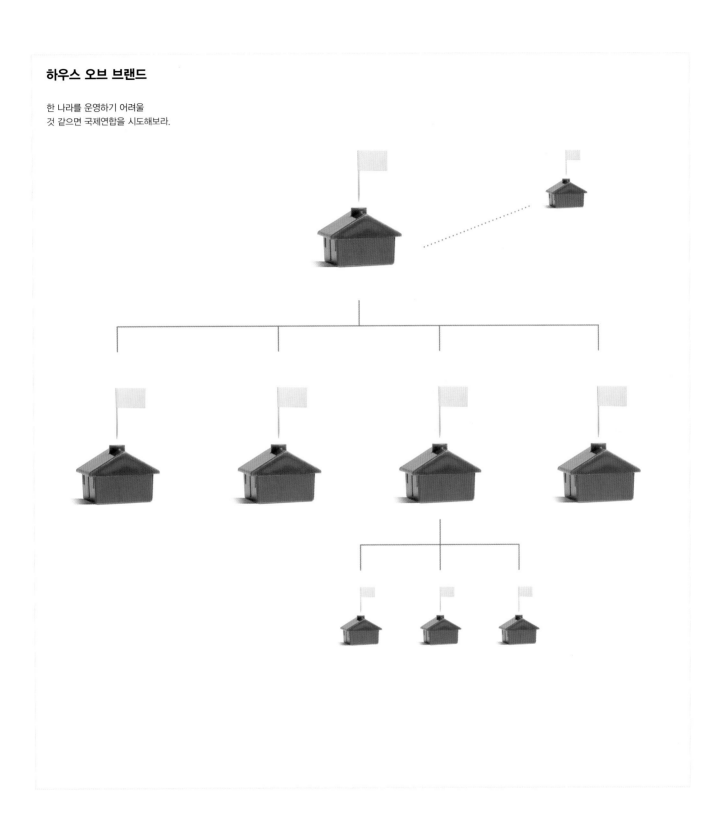

58 그래픽 사양

완벽한 로고 도안을 그렸거나 그래픽 아이덴티티 구성이 끝났으면 잠깐 쉬면서 여기까지 어떻게 왔는지 적어보라. 브랜드가 처음에 어떻게 시작되었고 어떻게 발전했는지 문서로 기록해두면 그동안 디자이너의 머릿속에서 무슨 일이 있었는지 이해할 수 있고 그것이 프로세스 개선과 프로그램의 품질 향상으로 이어진다.

아무 화살표나 다 되는 게 아니라 '이런 모양의' 화살표를 써야 한다. 세리프체라고 해서 전부 되는 게 아니라 꼭 보도니체라야 한다. 원칙에 못 미치는 것이 자꾸 쌓이다 보면 자신의 브랜드가 아닌 이상한 것이 된다.

충실한 로고 명세는 정확한 로고 스케치, 요소들의 위치, 자간, 색, 다른 요소들과의 거리 등을 모두 포함하고 있어야 한다. 세부적인 것까지 전부 신경을 써야 전반적으로 품질과 제작 기술이 우수하다는 느낌을 줄 수 있고 전체 프로그램의 기조가 확립된다. 문서화할 때는 단순 명료해야 한다. 목표는 효과적으로 커뮤니케이션하고 고품질의 결과물을 내놓는 것이다.

X-Rite
Peopledesign

Evolved Science
Multiple

코카콜라 브랜드
아이덴티티와 디자인 표준
Steingruber Design

Align Hyphen with the "C" in Coca

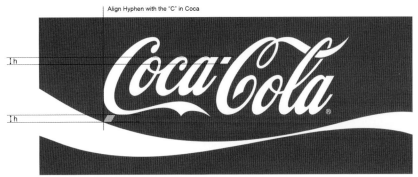

Space Between the Script and Ribbon = h

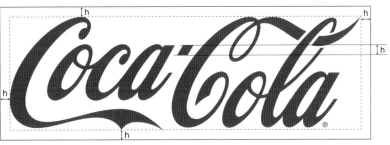

Clear Space = h Distance

Minimum Print Size

Minimum Onscreen Size

® Scaling (Standard Spencerian Script)

59 적용 규칙

프로그램의 일관성을 유지하려면 반드시 적용 규칙을 만들어서 지켜야 한다. 적용법에 대한 지침을 문서로 만들어두면 누구든지 프로그램을 똑같이 적용할 수 있다.

　브랜드 구축자들과 그들의 공급업체는 브랜드 표준을 적용하는 법에 관해 매일같이 판단과 결정을 내린다. 브랜드 사양이 보기 좋은 디자인에 알아보기 쉽게 작성되어 있고 설명의 기조가 긍정적, 의욕적이면 함께 일하는 사람들이 그것을 부담으로 보지 않고 오히려 짐을 덜었다고 생각할 것이다.

　이 모든 생각을 이해하기 쉽게 말로 표현한다는 것은 자기 성찰 이상의 의미가 있다. 브랜드를 그렇게 문서화하면 의사 결정 과정과 배경 생각의 기록을 다른 사람들과 공유할 수 있다. 그런 기록이 있어야 프로그램의 무결성을 해치지 않으면서 변형을 모색할 여지가 생긴다. 그것이 규칙과 지침이 되고 해야 할 일과 하지 말아야 할 일을 구분해준다. 브랜드 구축자들은 대체로 제약보다 가능성에 초점을 맞출수록 프로그램의 채택 가능성이 크다고 생각한다.

브랜드 프로그램 시작하기
피플디자인

브랜드 표준은 지켜야 할 규칙을 정하되 실험의 여지도 충분히 남겨두어야 한다. 다음은 적용 규칙을 정하기 시작할 때 참고할 만한 몇 가지 방법이다.

크기: 예를 들어 간판 전체보다 마크가 얼마나 크거나 작아야 할까?

위치: 다른 요소들과 비교해서 로고가 어느 위치에 와야 할까? 명함 끝에서 얼마나 떨어져 있어야 할까? 다른 요소들과 어떤 식으로 정렬해야 할까?

색: 마크가 항상 똑같은 배경색에 똑같은 색으로 표시되어야 할까?

근접성: 마크와 함께 사용하는 다른 타이포그래피 요소나 시각 요소는 무엇인가?

수량: 건물 옆에서 봤을 때 마크가 몇 개인가? 마흔 개? 아니면 한 개?

Global Color Study

Color Choice Categories

Indigenous Architecture Packaged Goods

Clothing Advertising

Color Distribution Across All Regions

Image Selection All Regions

Colors Plotted On Color Wheel

New Color Palette

Pfizer Blue · Red · Yellow · Pink · Light Blue · Purple · Light Green · Green · Orange

Pfizer
Siegel+Gale

60 브랜드 바이블

'바이블'이라고 하면 규정을 모아놓은 책을 생각하는 이도 있고 영감을 주는 책이라고 생각하는 이도 있다. 성서를 읽은 대부분의 사람은 두 가지가 다 조금씩 섞여 있다고 생각한다.

규정집과 영감을 주는 책이 따로 분리된 두 권의 책이라고 상상해보자. 조직에서는 브랜드를 문서화할 때 대부분 이런 식으로 작업한다. 브랜드 지침에는 브랜드가 해야 할 일과 하지 말아야 할 일을 나눠 기술하고 브랜드 바이블에는 브랜드의 정신과 약속을 담는다.

브랜드 바이블은 1970년대부터 기업이 발행하기 시작한 매력적인 연차보고서에 연원을 두고 있다. 당대의 유명 디자이너들은 모든 기업이 의무적으로 제출해야 하는 연례 재무 보고서를 기업이 유리하게 역이용할 수 있도록 도와주었다. 훌륭한 재무 보고서를 만들면 주주들에게 수익 외에 플러스알파를 줄 수 있었다. 디자이너들이 투자자들을 비롯해 여러 사람에게 들려줄 브랜드 스토리를 만드는 일을 도운 것이다. 기업 중역들에게는 회사의 이야기를 들려주는 그런 훈련이 전략 기획에 매우 유용했다.

몇 년 후, 재무제표 공개가 온라인으로 전환되자 신세대 브랜드 구축자들은 연차보고서 중 스토리텔링 부분만 따로 떼어 직원용으로 인쇄 제작하라고 권했다. 그렇게 해서 탄생한 것이 브랜드 바이블이다. 그 후 기업들은 연차보고서에 실린 브랜드 스토리를 더이상 업데이트하지 않았고 브랜드 바이블의 중요성은 더욱더 커졌다.

ARCHETYPE: Innocent
PERSONALITY & CHARACTER
Authentic (real), Connected, Optimistic, Spontaneous

BRAND IDENTITY SYSTEM
Bold Simplicity:
Spencerian, Contour, Ribbon, Disk, Red

BRAND VISION
Coca-Cola is The Universal Icon of Happiness
Around the World, Every Day, 1.5 Billion Times a Day

MARKET	BRAND	PEOPLE
Category Insights **'Re-affirming a category of positives'** Functional specialists and perceived 'healthier' options are de-positioning Coke. Misperceptions about artificiality, caffeine, carbonation & empty calories hold us back. Need to re-power the unique functional & emotional promise of Coca-Cola, reasserting the positive credentials of the category	**Brand's Highest Ground** **Optimism**	**Human & Cultural Context** The daily challenges of today are giving rise to an **increasing desire to find authentic happiness** ...to pause, to seek simple pleasures, to connect, to accept, to take small acts that can lead to big things, to re-look at the world in a positive way knowing there are plenty of reasons to be happy
	Consumer Experience & Drivers **Inspiring Moments of Uplift Everyday** Opening positivity in me, my world and the world	
Competitive Environment **Brands in the 'business of happiness'** Coca-Cola has promised optimism since 1886. But, ever growing pressure from broader set of brands striving to be in the 'business of happiness' Winning daily share of mind, heart and spirit will deliver share of wallet	**Product and Brand Truths** **Uplifting Refreshment** The Secret Formula - Great Taste. Refreshment & Uplift. Misperceptions removed (artificiality, sugar) Authenticity. Mythology. Universal Connections. Cultural Leadership	**Target** **The believers, the dreamers, the connectors, the 'live now' spirited** (in all of us) Focus on teen 'wishful wannabies' & 'popular mainstream': reaching out to all 8 Billion people in the world

AMBITION
Business: Be the driving force for TM recruitment, frequency & delivery of the 2020 growth agenda
Brand: Re-affirm Coca-Cola as the defining icon of happiness in our time

Coca-Cola: Brand Vision and Architecture (BVA)
코카콜라의 브랜드 비전과 아키텍처(BVA)

원형: 순진무구
개성과 성격: 진정한(진실된), 연결된, 낙관적인, 자연스러운

브랜드 아이덴티티 체계:
과감한 단순성: 스펜서체, 곡선, 리본, 원반, 빨강

브랜드 비전
코카콜라는 어디서나 통용되는 행복의 상징
전 세계 공통, 매일, 하루에 15억 병 판매

시장	브랜드	사람
카테고리의 이해 **'긍정의 범주 재확인!'** 기능성 특화 제품과 '건강에 좋다'고 인식되는 선택지들이 코카콜라의 위상을 흔들고 있음. 인공감미료, 카페인, 탄산, 고열량 무영양 식품에 대한 오해가 발목을 잡는 현실. 코카콜라 고유의 기능적, 정서적 약속에 다시 힘을 불어넣어 이 범주의 긍정적 평판을 회복해야 함.	**브랜드가 도달해야 할 목표 고지** **낙천주의**	**인간적, 문화적 배경** 하루하루 힘든 일상과 도전에 시달리다 보면 갈수록 커지는 것은 **진정한 행복을 찾고 싶은 욕구** 휴식을 즐기며 소박한 기쁨을 찾고 소통하고 받아들이고 소소한 행위를 통해 커다란 것을 이루고 세상을 다시 긍정적인 눈으로 바라보면서 행복할 이유는 얼마든지 많다는 사실을 되새기고 싶어진다.
	소비자 경험과 추진 동력 **일상의 짜릿한 행복의 순간** 나와 내 주변과 세계에 긍정의 문 개방	
경쟁 환경 **'행복을 파는' 브랜드** 코카콜라는 1886년부터 낙천주의를 표방했지만 그런 '행복 비즈니스'를 하려는 브랜드가 점점 더 많아지면서 경쟁의 압박이 커지고 있음. 꾸준히 인지도를 높이고 소비자의 마음과 정신을 얻어나가야 고객 점유율을 높일 수 있음.	**제품과 브랜드의 진실** **짜릿한 청량음료** 전래의 비법 - 훌륭한 맛 청량음료와 짜릿한 행복감 오해 해소(인공감미료, 설탕) 진실성, 신화 보편적 연관성 문화적 주도권	**목표 대상** **(우리 모두 안에 있는) 믿음을 가진 사람, 꿈꾸는 사람, 사람들과 쉽게 친해지는 사람, '순간에 충실하자'는 생각을 가진 사람** 십대들의 '워너비 이상형'과 '시대적 대세'에 초점을 맞춰 세계 팔십억 인구에 도달

포부
기업: TM 모집, 2020년 성장 계획의 빈도와 달성의 추진력이 되어라.
브랜드: 코카콜라의 위상을 우리 시대 행복의 아이콘으로 재정립하라.

코카콜라 브랜드
아이덴티티와 디자인 표준
Steingruber Design

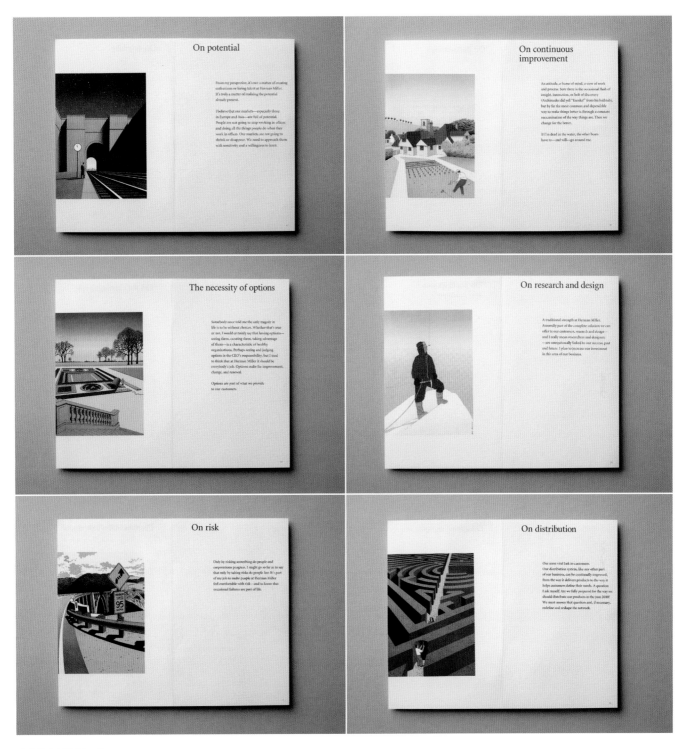

허먼 밀러의 연차보고서
Herman Miller

61 옳은 투자를 하라

디자인 도구가 요즘처럼 비싸지 않고 마음만 먹으면 언제든지 구할 수 있었던 적은 역사상 한 번도 없었다. 필사 원고부터 구텐베르크 성서, 대형 광고 인쇄를 거쳐 디지털 출판에 이르기까지 과거의 역사를 아무리 되짚어 봐도 이렇게 저렴한 브랜드 디자인 도구가 이토록 많은 디자인 지망생의 손에 들어온 것은 일찍이 경험하지 못했던 일이다.

로고는 브랜드 산업의 시금석이다. 브랜드 업계가 만들어내는 가장 구체적인 결과물이기 때문이다. 요즘은 컴퓨터와 인터넷만 있으면 그래픽 아이덴티티와 비슷한 것을 얼마든지 만들 수 있고 실제로 그런 시도를 하는 사람도 많다. 클립아트, 온라인 로고 생성기, 크라우드소싱 기반의 사업 모델 덕분에 사방에 로고가 넘쳐나고 가격도 저렴해졌다. 그런데 무료 로고 제작기는 대개 싼 게 비지떡이라고 할 수 있다.

조직은 브랜드 프로그램에 큰 비용을 투자하는 것이 보통이다. 비용 효율적인 프로그램을 구축하려면 기초가 탄탄해야 한다. 실제로 제작 과정의 후반부에 가서 다시 원점으로 돌아가 처음부터 다시 만들게 되는 것은 원래의 해법에 깊이가 없어서 생기는 일이다. 장기적으로 볼 때 초창기 투자를 늘리는 것이 비용을 절감하는 길이다.

전하는 바에 따르면 나이키 로고는 1976년에 35달러를 받고 디자인해준 것이라고 한다. 이는 매우 특이한 경우이며 나이키가 운이 좋았다고 할 수 있다. 그래도 나중에 브랜드 개선과 구현 작업에 수백만 달러가 들었다.

무료 로고 구글 검색 결과

미슐린(Micheline, 문구류 디자인,
출력 전문 부티크) 프로그램은 무료
템플릿을 사용한 것이 아니다.

Micheline
Anagrama

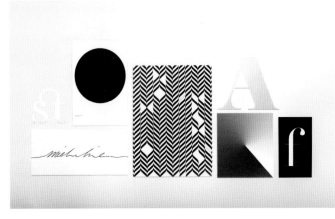

62 템플릿의 경제

브랜드 구축자는 전략적 토대가 되는 것이나 크리에이티브 디렉션 등 그럴만한 가치가 있는 곳에 투자한다. 그런데 요즘은 새로 나온 여러 가지 경제적인 방법 덕분에 팀원들이 실무를 효율적으로 수행할 수 있게 되었다.

프로그램의 구성 요소가 무엇인지 정의하고 브랜드에 적용했을 때 어떤 모습인지 알아야 효율로 이어질 수 있다. 소유할 가치가 있는 인공물을 만들되 처음부터 다시 만드는 일이 없도록 미리 계획을 세워 비용을 줄일 방법을 찾아야 한다.

실물 모형, 프로토타입, 웹사이트 등 템플릿을 판매하는 온라인 마켓플레이스가 최근 몇 년 사이에 대거 등장했다. 앞으로 이런 추세가 가속화될 것이다. 노련한 브랜드 구축자는 자신이 가진 것을 최대한 활용하면서 어디에 투자할 것인지 생각하고 있어야 한다. 모든 것이 다 저렴할 수는 없다. 아니면 브랜드가 싸구려처럼 보일 것이다. 템플릿을 쓰면 간단한 문제가 더욱더 간단해질 수 있지만 복잡한 문제는 템플릿으로 해결할 수 없다.

요즘은 품질도 좋고 비싸지 않은 시제품 템플릿이 넘쳐난다. 그 말은 누구든지 그것을 사용할 수 있고 사용할 것이라는 뜻이다.

63 언행일치

조직이 초기에 대규모 투자를 하건, 싸구려 로고를 대충 골라 여기저기 붙이건 강력한 브랜드는 날조하기가 힘들다. 고객이 그 차이를 금방 알아보기 때문이다.

강력한 브랜드는 조직이 하는 일, 행동 방식, 조직의 정체성, 심지어 조직이 추구하는 이상까지 모든 것에 관여한다. 브랜드를 구성하는 모든 요소가 응집력 있는 전체를 이루어야 하는데 그러려면 노력과 연습, 전문지식과 시행착오, 인내가 필요하다.

예산 절약의 중요성을 모르는 사람은 아무도 없다. 투자가 현명한 일인지 돈 낭비인지는 잠재고객이나 시장에 따라 달라진다. 늘 변함없는 사실은 조직이 자의식을 갖고 브랜드에 대해 금전적, 경영적 결정을 내려야 한다는 것이다. 기업의 활동은 기업이 하는 말과 일치해야 한다. 그렇지 않으면 브랜드 약속을 홍보하는 데 쓴 비용이 전부 무의미해진다. 브랜드 구축자는 현명한 투자를 옹호하며 분명한 메시지를 만들고 단호하게 행동한다.

더없이 풍부한 자원과 전체를 아우르는 시각이 없으면서 있다고 말하지 말라. 물론, 하버드 대학교는 그런 것을 다 갖추고 있을 가능성이 크지만 그래도 과장을 경계해야 한다.

Harvard Design School
Hahn Smith Design

64 상표를 보호하라

새로운 브랜드 프로젝트가 독창성을 명시적인 목표로 내세울리 만무하지만 그래도 브랜드 구축자는 팀원들이 최대한 능력을 발휘해 시장에 존재하는 모든 것과 차별화되는 브랜드를 만들어 법적으로 보호받을 수 있도록 해야 한다.

법적으로는 회사 로고도 이름과 태그라인처럼 지식 재산으로 인정된다. 훌륭한 디자이너라면 일부러 기존 마크(특히 같은 제품 범주나 업계에 존재하는)와 비슷한 로고를 디자인하지 않겠지만 지난 수십 년 동안 워낙 많은 수의 로고가 개발된 터라 누구든지 이해하기 쉬운 평범한 모양이면서 아직 한 번도 사용된 적 없는 도형이나 문화 아이콘을 찾는 것은 힘들 수 있다. 구글 이미지를 비롯해 새로운 인터넷 검색 도구가 대중적으로 보급되면서 비슷비슷한 디자인이 얼마나 많은지 확실히 알게 되었을 것이다.

아이덴티티 프로젝트를 시작할 때 등록상표 조사를 하면 작업이 늦어질 수 있지만 그래도 디자인 과정에서 언젠가 한 번은 해야 할 일이다. 기껏 아이디어를 냈는데 기존의 것과 너무 비슷해서 보호받을 수 없다는 사실을 뒤늦게 알게 되는 것보다는 일찌감치 조사를 시작해 경쟁 구도를 파악하는 것이 훨씬 낫다.

법적으로 보호 받을 수 있는 브랜드를 개발하는 열 가지 비결
맥게리 베어(McGarry Bair), 지식재산권 전문 변호사

1. 흉내쟁이가 되지 말라! 독특해서 법적으로 보호받을 수 있는 아이덴티티를 만들어라.

2. 설명적인 아이덴티티를 채택하지 말라. 예를 들어, '책과 컵 가게(The Books & Mugs Store)'라는 상표는 보호받기 힘들다.

3. 남의 권리를 침해하지 말라. 비교 대상이 될 수 있는 등록상표나 상품외장에 대해 알아둬야 한다.

4. 위험도를 평가하라. 사용하고자 하는 브랜드명/태그라인/로고/상품외장에 대해 위험도를 평가받고 법적 자문을 구하라.

5. 특허 가능한 생각을 보호하라. 새 아이덴티티에 새롭고 독특한 창작물이 포함되어 있으면 최대한 빨리 특허 전문 변호사를 찾아가라.

6. 상표를 보호하라. 새 아이덴티티에 관련된 상표를 모두 등록하라.

7. 저작권을 보호하라. 새 아이덴티티에 관련된 저작권을 모두 등록하라.

8. 적절한 경고 표시를 사용하라. 성가신 일이지만 제품, 포장과 마케팅, 판촉 활동 시 자신이 보유한 지식재산권(IP)에 TM, SM, ®, ©, 특허출원 중 등을 명기하라.

9. 지식재산권이 있는 자산을 관리하라. 아이덴티티, 로고, 상품외장, 저작권에 관해 다른 회사나 외부인으로부터 도움을 받고 있다면 그것들에 대한 지식재산권을 당신의 회사로 양도/이전받아야 권리를 소유·행사할 수 있다.

10. 전문가에게 도움을 요청하라. 모르는 것이 있으면(혹은 살 모르거나 미심쩍은 것이 없어도) 지식재산권 전문 변호사의 조언을 받아라.

피플디자인에서는 펄스 롤러(Pulse Roller)의 마크가 조만간 출시될 비츠(Beats)의 로고와 비슷하게 생겼다는 사실을 비교적 초기에 알았다. 다행히 지식재산권의 관점에서 볼 때 펄스는 비츠와 경쟁 관계가 아니다.

Pulse Roller
Peopledesign

65 상징의 가치

로고가 흔해지고 경쟁이 치열해짐에 따라 경쟁사와 차별화된 브랜드 프로그램을 개발하는 것이 갈수록 더 중요해지고 있다.

가장 먼저 할 일은 완벽한 자신의 마크를 만드는 것이다. 이는 시작에 불과하다. 다음으로는 만든 마크를 어떻게 적용할지 고민해야 한다. 그런 적용 사례가 쌓이다 보면 법적으로 보호받을 수 있을 만큼 독특한 프로그램, 브랜드 약속을 반영하는 동시에 다른 브랜드와 차별화된 방식으로 목표 대상에게 말을 거는 프로그램이 된다.

법적으로 아이덴티티 프로그램의 전반적인 룩 앤드 필(look and feel)을 보호하는 것은 트레이드 드레스(trade dress), 즉 상품 외장 보호에 해당한다고 할 수 있다. 마크의 위치, 색, 제품 패키지의 모양 등 시장에서 볼 수 있는 브랜드의 전체적인 룩 앤드 필을 이루는 것은 모두 지식재산권으로 보호받을 수 있다.

그런데 상품 외장은 보호받기가 정말 어렵다. 이를 위해 소비자가 해당 상품 외장을 통해 브랜드를 인지한다는 증거를 내놓아야 하는 경우까지 있다. 사람들이 당신의 회사가 해당 제품이나 포장을 처음 만들었다고 생각한다는 사실을 입증해야 한다는 것이다. 결론적으로 말해서 자사의 패키지나 프로그램이 완전한 식별력을 얻었다는 사실을 회사가 입증해야 상품 외장 보호를 받을 수 있다.

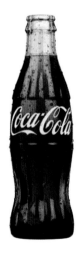

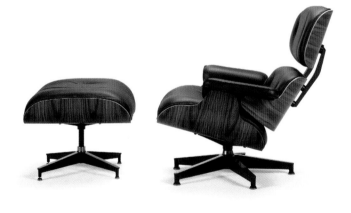

Hamilton
Mirko Ilić

**코카콜라 브랜드
아이덴티티와 디자인 표준**
Steingruber Design

Eames Lounge Chair
Herman Miller

유명한 코카콜라 병의 윤곽선과
허먼 밀러의 여러 제품은 상품
외장으로 지식재산권 보호를
받는다.

66 고유의 미학을 가져라

브랜드 구축자는 브랜드를 법적으로 보호하는 것 외에 고객의 마음속에 꽤 중요한 자리를 차지하겠다는 목표를 갖고 있다. 브랜드 자산을 적극적으로 보호해서 뛰어난 기업이 되고 경쟁사들을 따돌리는 것은 전투에서 이긴 것이지 전쟁에서 승리한 것은 아닐 것이다.

브랜드 프로그램을 구축할 때는 핵심 도구를 시작으로 브랜드 심리, 위트, 프로세스, 제작, 트렌드, 미디어, 복합 브랜드, 문서화, 투자, 소유권과 같은 핵심 판단을 연구해야 한다. 그런 모든 선택이 쌓이고 쌓여서 달성하기 어렵지만, 누구나 이루고 싶어 하는 목표, 즉 고유의 심미적 특징을 갖게 되는 결과로 귀결된다. 그런 모든 판단과 결정을 할 때 최종 목표는 금방 알아볼 수 있는 차별화된 브랜드를 고객의 마음속에 각인시키는 것이다.

세계적으로 부러움의 대상인 고가치 브랜드는 오랜 세월에 걸쳐 평판을 쌓으면서 각각의 구성 요소를 어떻게 사용할 것인지 판단하고 조정하고 방향을 수정하는 과정에서 브랜드 이미지를 확립하고 그 이미지가 남보다 훨씬 돋보여 우리의 기억 속에 남게 된 것이다. 강력한 브랜드들은 당당한 태도로 고유의 미학을 보여주고 고객으로부터 보상을 받는다.

Neenah Paper
Design Army

핵심 전략

브랜드 구축의 토대가 되는 기본 요소들은 파악이 쉽지 않지만, 중요성은 그 무엇보다 크다고 할 수 있다. 여기에 소개된 핵심 전략은 최소의 변화로 나머지 다른 일을 가능하게 해준다. 브랜드 구축자는 먼저 이 어려운 질문의 답을 찾으려고 한다. 심층적으로 파고들어 핵심 철학에 도달하기까지 오랜 시간이 걸리지만, 장기적으로는 그게 더 이익이다. 고객의 의사 결정 뒤에 숨은 동기를 이해하면 그것이 흔들리지 않는 토대가 되기 때문이다. 응집력 있는 브랜드가 오래 간다.

변화

경쟁

독창성

포지셔닝

사용자

시장조사

공약

접점

시스템

영감

목적의식

67 로고의 생애 주기

시대가 변하고 사람이 바뀌고 그들과 함께 조직이 변하는 경우가 있다.

어떤 로고는 나이를 먹어도 건재한데 어떤 것은 그렇지 않은 것은 대체 무슨 이유일까? AT&T, UPS, 버거킹은 모두 최근 몇 년 사이에 그래픽 아이덴티티를 새롭게 바꿨지만, 폭스바겐, CBS, 올림픽 대회는 업데이트가 없었다.

그래픽 요소 중에 다른 것보다 세월의 풍파를 잘 견뎌내는 것이 있다. 기업은 일러스트레이션 로고의 운명이 각자가 선택한 스케치 양식의 수명에 달려 있다고 생각한다. 서체는 오래되면 시대에 뒤떨어진 것처럼 보이기 쉬워서 서체 때문에 그래픽 아이덴티티를 새로 만드는 일이 생길 수 있다. 어떤 그래픽 장식은 머리 모양이나 의상처럼 갑자기 유행하다가 순식간에 인기가 식어버리기도 한다.

단순하고 대담하고 쉽게 알아볼 수 있는 마크는 유행을 타지 않는 것이 장점이다. 폭스바겐이 무슨 이유로 기존의 고전적인 로고를 바꾸겠는가? 이 회사가 현재 사용하는 마크는 얼마 전에 새롭게 바뀐 AT&T나 UPS의 마크보다 장수할 가능성이 높다. 만약 그렇다면, 오랜 세월이 흐른 뒤 과연 어느 것이 고객의 마음속에 더 큰 브랜드 자산을 형성할까?

그래픽 아이덴티티를 개발할 때 마크의 생애 주기를 고려해야 한다. 그 때문에 의사결정이 마비되어서도 안 되고 너무 보수적인 디자인 쪽으로 기울어서도 안 된다. 다만 이런 생각을 해보라. '이 로고가 앞으로 50년 동안 살아남을 수 있을까?'

전/후

전/후

그래픽 아이덴티티의 진화에는
완전히 새로 만드는 방법과
현대적인 느낌이 나도록 세련되게
손질만 하는 방법이 있다.

X-Rite
Peopledesign

Meredith
Lippincott

Smokey Bones
Push

Pfizer
Siegel+Gale

Baker Manufacturing
Peopledesign

SitOnIt Seating
Peopledesign

전/후

전/후

전/후

전/후

68 고객과 함께 진화하라

어떤 시장은 안정적인 느낌과 일관성을 중시하고 또 어떤 시장은 변화를 즐긴다. 법무법인이나 은행은 절대 기분 내키는 대로 변신할 것 같지 않지만, 미디어 회사나 대중문화와 밀접한 관련이 있는 조직들은 그럴 수 있다고 예상한다. 그런데 브랜드 차별화를 위한 경쟁이 심화되면서 그런 규칙이 느슨해지고 있다. 차세대 법무법인이 새로운 이미지를 기꺼이 받아들이고 안정성을 금과옥조로 여기던 은행 브랜드들이 이제는 변신하지 못해 안달이다.

　브랜드는 고객의 니즈를 반영하고 그와 함께 진화해야 한다. 브랜드의 토대가 되는 속성이 곧 조직의 성격을 형성한다. 이들은 결코 변하지 않으며 조직에서 느껴지는 신뢰감과 연속성이 바로 거기에서 비롯된다. 브랜드가 진화한다는 것은 대개 브랜드의 기본 속성이 현재 처한 상황에 적합하게 변환된다는 뜻이다.

　변화는 피할 수 없지만, 변화의 속도는 각 브랜드가 전략적으로 선택할 사안이다. 조직을 이끄는 리더들은 브랜드의 진화라는 도전에 당당히 맞서야 한다. 속도는 선택 사항이지만 변화가 도래하고 있고 시장은 기다려주지 않을 것이다. 브랜드 구축자는 미래를 내다보며 남보다 앞서가야 한다.

시대의 아이콘인 크리넥스(Kleenex) 브랜드는 1920년대부터 지금까지 고객과 함께 진화를 거듭해왔다.

Kimberly-Clark Worldwide, Inc.

69 변화를 계획하라

일정 기간 동안 한 브랜드 프로그램에 전력투구하는 것은 당연한 일이다. 그러나 프로그램은 새로운 변화를 맞을 준비도 되어 있어야 한다. 조직은 제품 출시, 무역 박람회, 광고 캠페인 등 예정된 이벤트에 맞춰 프로그램의 변화를 꾀한다. 프로그램 안에 진화 계획이 이미 내장되어 있으면 다음번 이벤트를 예측할 수 있어서 변화 때문에 겪는 조직 내부의 속앓이를 최소로 줄일 수 있다.

아이덴티티 프로그램을 참신하고 시류에 맞게 유지하려면 기회가 있을 때마다 시시각각 변하는 시장 상황에 대처하고 변화무쌍한 고객의 니즈에 대응해야 한다. 적응형 프로그램에는 브랜드의 진화에 대비해서 여유 공간이 마련되어 있지만, 단순히 변화를 위한 변화는 더 나은 경험을 제공하는 데 도움이 되지 않는다. 그것은 그냥 다른 경험일 뿐이다. 역동적인 프로그램을 만들려면 무엇이 변할 수 있고 무엇이 일정하게 유지되어야 하는지 알아야 한다.

변화가 다가온다는 사실을 알게 되면 브랜드 구축자는 과거를 돌이켜보고 미래에 초점을 맞출 수 있게 된다. 브랜드를 연속선상의 한 지점, 즉 변화무쌍한 환경 속 어느 한 상태로 보는 것이 지속 가능한 적응형 프로그램을 만들 때 필요한 건전한 시각이다.

아트프라이즈(ArtPrize) 프로그램은 일 년에 한 번 열리는 행사의 니즈에 맞게 변형할 수 있도록 디자인되었다.

아트프라이즈 아이덴티티
Peopledesign
아트프라이즈 프로그램
Peopledesign, Square One Design, Conduit, ArtPrize team

70 경쟁자를 알라

50년 전, 디자인에 대한 논의가 기업 중역실 문턱을 처음 넘었을 때만 해도 회사를 대표하는 독특한 브랜드를 만든다는 생각이나 그것의 의미는 매우 생소한 것이었다. 그에 비해 요즘은 쓰나미처럼 몰려오는 브랜드와 수천 가지 로고의 물결이 소비자들의 일상이 되었다.

　좋은 로고를 위한 경쟁이 매우 치열하다. 대부분의 로고는 그리 훌륭하지 않다(여기서 훌륭하다는 것은 참신하고 기억에 오래 남고 생명력이 길다는 뜻이다). 그런데 로고의 수가 워낙 많다 보니 남보다 돋보이기가 그 어느 때보다 어려워졌다. 다행히 동종업계나 동일 세그먼트 안에서는 경쟁이 훨씬 덜한 편이다. 한 산업 분야에 존재하는 로고를 전수 조사해보니 대부분 푸른색에 둥글넓적한 형태였다고 가정해보자. 이 업종에 속한 회사를 위해 그래픽 아이덴티티를 업그레이드하려면 뭔가 남다르고 우수한 것을 만들어야 독특하게 잠재고객의 관심을 끌 수 있을 것이다. 그런데 이럴 때 고객을 따르지 않고 경쟁사를 따라가는 회사들이 의외로 너무 많다.

　때로는 그래픽 아이덴티티가 품질 하나만으로 두각을 나타내기도 한다. 명확하고 쉽게 읽히는 서체는 잠깐 유행하다가 사라지는 폰트보다 대체로 오래갈 것이다. 좋은 마크, 좋은 이름, 좋은 태그라인이 바탕이 되어야 경쟁력 있는 위상을 널리 알릴 수 있다.

경쟁사가 무엇을 하는지 알아야 하지만 그렇다고 해서 무턱대고 그들을 따라가서는 안 된다. 고객의 니즈를 충족하는 데 초점을 맞춰라.

경쟁사 조사
Gee + Chung Design

GlaxoSmithKline
Brentford, Middlesex UK
http://www.gsk.com/products/our-vaccines.html

Sanofi
Paris, France
http://en.sanofi.com/products/human_vaccines/
human_vaccines.aspx

Merck & Co., Inc.
Whitehouse Station, NJ
http://www.merck.com/product/vaccines

Pfizer, Inc.
New York City, NY
http://www.pfizer.com/health/vaccines

Novartis International AG
Basel, Switzerland
http://www.novartisvaccines.com

Crucell Vaccine Inc.
(one of the Janssen Pharmaceutical Companies
of Johnson & Johnson)
Leiden, The Netherlands
http://www.crucell.com

MedImmune
(subsidiary of AstraZeneca)
Gaithersburg, MD
http://www.medimmune.com

Baxter
Deerfield, IL
http://www.Baxter.com

CSL (Commonwealth Serum Laboratories)
Melbourne, Australia
http://www.csl.com.au

Takeda Pharmaceutical Company Limited
Osaka, Japan
http://www.takeda.us

Abbott Laboratories
Chicago, IL
http://www.abbott.com

Roche Holding AG (Hoffmann-La Roche)
Basel, Switzerland
http://www.roche.com

Genentech (subsidiary of Roche)
South San Francisco, CA
http://www.gene.com

Astellas Pharma
Tokyo, Japan
http://www.astellas.com

Eli Lilly and Company
Indianapolis, Indiana
http://www.lilly.com

01	**Vaxart Logo Visual Audit**	Gee + Chung Design
First Tier (1st & 2nd rows) and Second Tier (3rd row) and Non Vaccine Companies (4th row) | | 11.27.12

71 프로그램 차별화

브랜드가 넘쳐나는 세상에서 브랜드를 가장 쉽게 차별화할 수 있는 방법이 바로 프로그램이다. 혹시 한 조직의 로고와 다른 모든 경쟁사의 로고가 비슷하게 생겼어도(아니, 비슷하게 생겼다면 더더욱) 브랜드 구축자는 경쟁사들과 다른 적용 방법을 밀고 나가야 한다.

아이덴티티 프로그램은 경쟁사는 물론, 다른 모든 경험과의 확실한 차별화가 중요하다. 브랜드는 북적거리는 수많은 시장에서 소비자 인지도를 얻기 위해 경쟁한다. 고객은 차별화된 접점을 통해 브랜드를 경험하게 된다.

프로그램이 적용되면 쉽게 알아볼 수 있는 브랜드 고유의 특화 영역이 형성되어 경쟁사들과 거리를 둘 수 있다.

잘 조율된 일련의 접점이 동시에 작용하면서 금방 알아볼 수 있는 리듬을 만들어낼 수 있다. 쉽게 알아볼 수 있고 차별화된 브랜드 프로그램은 제품처럼 서로 연결될 수도 있고 개별 서비스를 잇는 다리가 될 수도 있다.

스모크하우스 마켓
(Smokehouse Market)
프로그램은 제품을 하나로
묶는 역할을 하지만 이 커피
패키지들은 각각 서로 다른
이야기를 들려준다.

Smokehouse Market
TOKY Branding + Design

Rocamojo
Evenson Design Group

Joe Coffee
Square One Design

Te Aro
Akendi

72 경쟁력 있는 위상

브랜드 전략에 관한 수많은 작업은 조직의 경쟁 상황과 관계가 있다. 한 브랜드를 이쪽 방향으로 포지셔닝할 수 있다고 가정해 보자. 그 말은 그것과 비교할 수 있는 다른 방향이 있다는 뜻이다. 브랜드는 부분적으로나마 경쟁력 있는 위상을 바탕으로 구축된다고 할 수 있다.

경쟁사와 경쟁사의 포지셔닝을 알려면 조사를 해야 한다. 한 브랜드의 위상과 경쟁사의 위상이 꼭 대척점에 서 있어야 하는 것은 아니지만 변별이 가능할 정도는 되어야 한다. 선두주자의 제품이나 기술을 쫓아가는 빠른 추격자도 나름의 가치 제안과 아이덴티티는 있게 마련이고 때로는 대놓고 경쟁사와 정면 대결을 벌이기도 한다. 정말로 경쟁력 있는 위상을 개발하려면 말만으로는 부족하다. 그것은 행동의 문제다. 경쟁사들을 평가해보면 통찰은 얻을 수 있지만, 구체적으로 길을 알려주는 로드맵이 손에 들어오는 것은 아니다.

다른 회사가 아니라 다른 선택지를 상대로 경쟁을 해야 할 수도 있다. 과일 가게에서 사과를 사지 않은 고객은 사과를 먹지 않고 돈을 아끼기로 마음먹었을 수도 있지만, 사과 대신 아이스크림을 사 먹을 수도 있다. 훌륭한 브랜드 매니저는 어떻게 하면 고객의 마음을 다시 얻어 사과를 먹게 만들 수 있을지 고민한다.

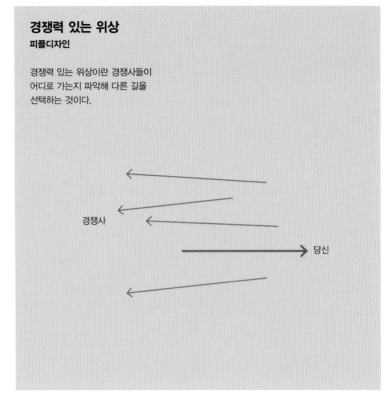

경쟁력 있는 위상
피플디자인

경쟁력 있는 위상이란 경쟁사들이 어디로 가는지 파악해 다른 길을 선택하는 것이다.

경쟁사

당신

Arctic Zero
yellow

Project Juice
Chen Design

Misfit Juicery
Gander Inc.

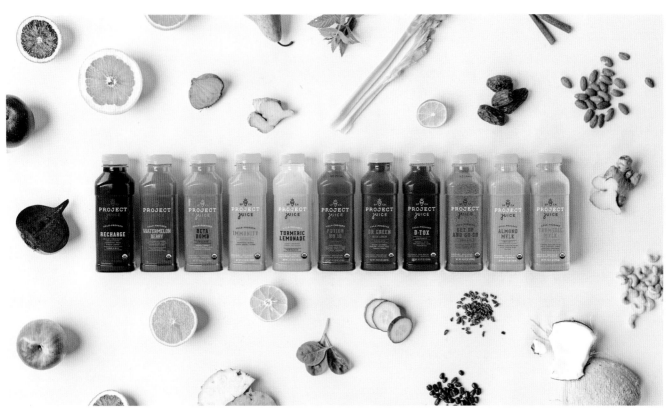

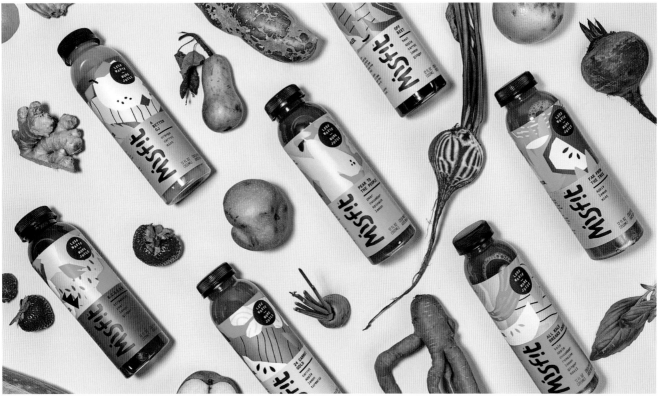

73 영원성을 추구하라

20세기 초반 몇십 년 동안은 공식적인 브랜드를 구축한다는 것 자체가 듣도 보도 못한 새로운 생각이었지만 로고에 대한 욕구가 커져 시장이 성장하면서 수많은 로고가 쏟아져 나왔다. 요즘은 관심을 호소하며 경쟁하는 마크가 그 어느 때보다 많아 주의를 끌기 위해서는 참신해야 한다. 그런데 참신함은 독창성과는 약간 다른 개념이다.

세간의 주목을 받는 기업이 새 로고와 새로운 태도를 내세우면서 리브랜딩을 한다면 그것은 대개 현명한 결정이다. 그런데 그렇지 않은 예도 있다. 주름을 제거한다고 해도 새 얼굴이 되는 게 아니라 느낌만 좀 달라질 뿐이다.

AT&T는 1969년에 솔 바스(Saul Bass)에게 로고 디자인을 의뢰했다. 그렇게 해서 탄생한 것이 유명한 벨 시스템(Bell System) 로고이며 1983년에 강제 분할될 때까지 그 로고를 사용했다. 바스가 만든 로고는 14년의 세월이 흐르는 동안 참신한 맛은 줄어들었지만, 미국에서 93퍼센트의 인지도를 획득했다.

브랜드 구축의 여러 측면은 수명이 매우 짧다. 그렇지만 영속성 있는 브랜드 구축을 모색하는 것은 훗날 보상이 따르는 가치 있는 투자다. 세계에서 가장 성공한 브랜드 중에 반백 년 전에 쓰던 것과 똑같은 접근법을 몇 가지 사항만 개선해 그냥 사용하는 것들이 있다. 사내 아카이브에서 직접 영감을 얻는 브랜드도 많다. 시대와 유행에 상관없이 기초가 탄탄해야 가능한 일이다.

효과적인 브랜드 중에는 튼튼한
품질에 의존하는 것이 많다.
하우스 오브 카드(House of
Cards)와 쿠이지프로(Cuisipro)는
1960년에 디자인한 것처럼 보이는
클래식 모던 스타일을 사용한다.
여기서 60년대 디자인이란 찬사의
뜻으로 하는 말이다.

House of Cards
Pentagram

Cuisipro
Hahn Smith Design

74 기회를 잡아라

요즘같이 디지털 사진이 범람하는 세상에서 그래픽 디자인으로 전에 아무도 시도한 적이 없는 일을 시도한다는 것은 상당히 어렵지만 해볼 만한 일이다. 브랜드도 때로는 대담해져야 한다.

브랜드 프로그램이 좋은 기회를 만들어내도 이를 놓쳐 버리는 회사가 허다하다. 아이덴티티 프로그램으로 정말 독창적인 일을 하려면 배짱이 필요하기 때문이다. 나이키 로고가 성공한 것은 모양이 독창적이기도 했지만, 그보다는 회사가 남다른 일을 과감하게 시도한 것이 더 주효했다. 회사명을 아예 무시하거나 빼버린 것이다. 나이키는 그런 발상을 용기 있게 밀고 나가 결국 새로운 문화 아이콘을 창조했다.

계산된 위험을 무릅쓰는 것이 브랜드 구축 업무의 고유한 특성이다. 혁신을 추구하는 조직이나 그런 이미지를 보여주려는 조직은 운 좋게 찾아온 기회를 과감하게 잡아야 한다. 위험을 무릅쓰지 않으면 보상도 없다. 노련한 브랜드 구축자는 정말로 돋보일 기회를 모색한다.

클래식 스테이지 컴퍼니(CSC)의 프로그램은 일부 독자를 건전하게 독려한다.

Classic Stage Company
Design Army

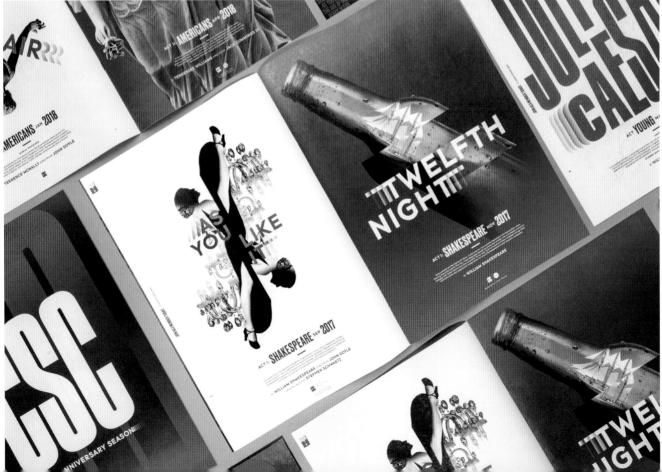

75 고객의 니즈에 주파수를 맞춰라

성공적인 브랜드는 대개 인간적인 감정을 십분 활용한다. 시장에서 독창성을 인정받으려면 회사가 고객에게 정말 필요한 것을 남들보다 잘 파악하고 있어야 한다.

인기 있는 브랜드의 경쟁사들이 인기 브랜드의 외관을 모방할 수도 있다. 그렇지만 그 인기 브랜드의 독창성은 아름다운 브랜드 아이덴티티를 갖고 있다는 사실이 아니라 그런 아이덴티티를 잘 훈련된 프로그램의 일환으로 실행한다는 것이다. 최고의 브랜드는 인간의 원초적 욕구와 주파수를 맞춘다. 고객에 대한 통찰이 브랜드의 독창적인 사고방식의 토대가 되고 그것이 브랜드의 아름다운 외관뿐 아니라 제품, 서비스, 경험에까지 영향을 미친다. 고객의 니즈는 계속 변한다. 바꿔 말해서 고객의 니즈를 독창적인 방법으로 충족시키는 것이 브랜드의 성장을 촉진하는 양분이 된다.

독창성은 디자이너와 브랜드 구축자에게 영감을 준다. 그것이 고객에게 영감을 불어넣기 때문에 다시 기업에도 영감을 줄 것이 분명하다.

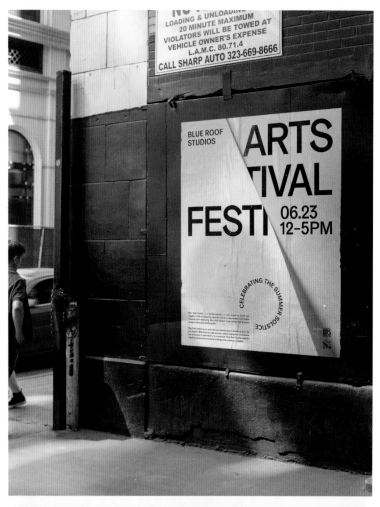

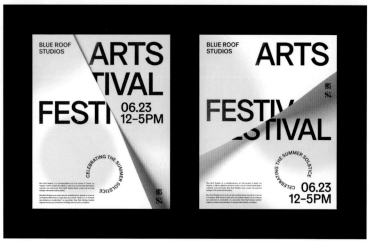

Blue Roof Studios Arts Festival
Forth + Back

El Pintor
Anagrama

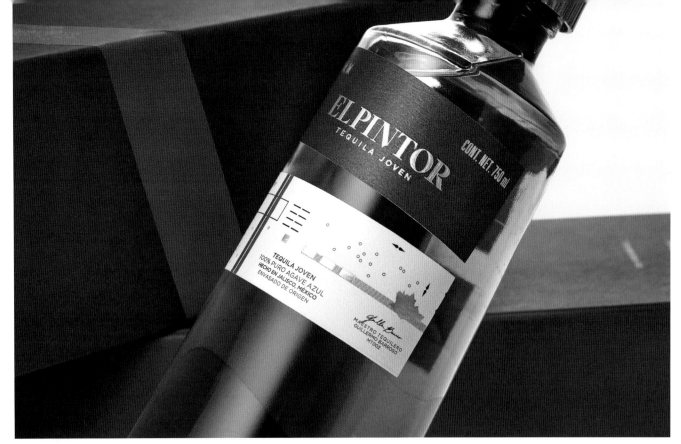

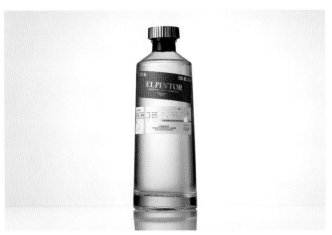

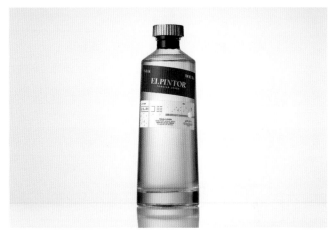

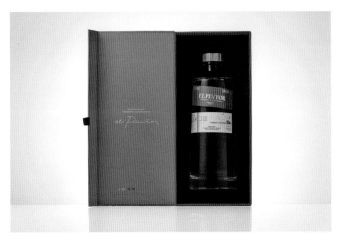

76 고객이 누군지 파악하라

포지셔닝은 고객이 누군지 아는 것에서부터 시작한다. 당연한 말처럼 들릴지 모른다. 실제로 현존하는 회사들은 대부분 자신의 고객이 누구인지 이미 잘 알고 있다고 생각한다. 그런데 혁신의 비결 중 하나는 고객에 관해 약간 다르게 생각해보는 것이다.

대부분의 브랜드팀은 고객이 무엇을 하는지 알고 있다. 경쟁사들도 마찬가지다. 고객과 직접 상호작용하는 영업사원들과 면담을 하거나 고객과 상호작용하는 기술을 통해 얻은 지표들을 분석해보면 그들이 현재 무엇을 하는지 알 수 있다. 고객의 행동을 이해하는 것은 고객에게 더 나은 서비스를 제공하는 첫걸음이다. 그보다 더 바람직한 것은 고객이 왜 그렇게 행동하는지 이해하는 것이다. 이는 행동을 넘어 동기와 신념, 편향에 관한 문제다. 고객이 어떻게 생각하는지 조금 더 알게 되면 고객이 지금 하는 행동은 물론이고 앞으로 할 행동도 예측할 수 있을 것이다.

고객 분류를 단순히 인구통계학적 특성으로 정의하는 일이 자주 있다. 그러나 행동을 유발하는 동기를 통해 고객이 어떤 페르소나를 가졌는지 판단하는 브랜드 구축자가 장기적으로 유효한 가치를 창출할 가능성이 더 크다. 고객이 마음속에 품고 있는 동기에 부합하는 포지셔닝을 한 브랜드는 변화무쌍한 고객의 행동보다 훨씬 오래 살아남을 것이다.

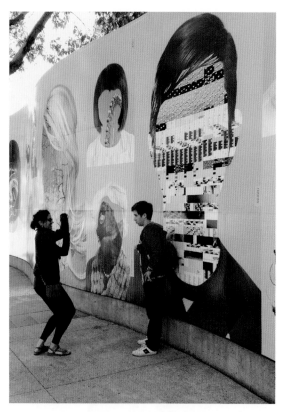

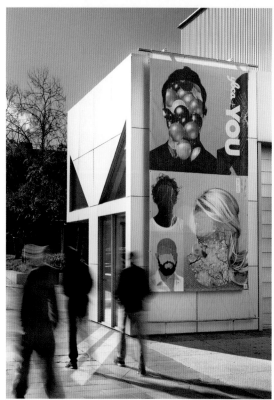

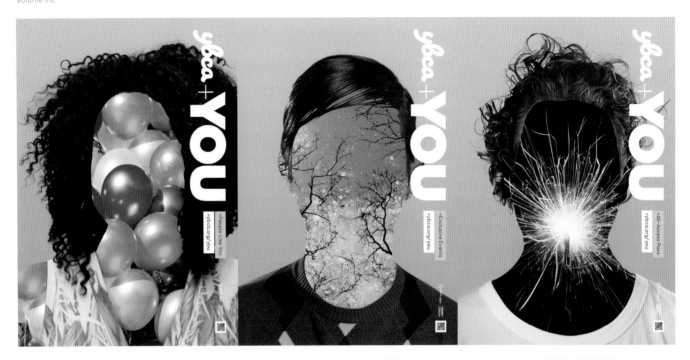

77 입지를 내세워라

어떤 브랜드 구축자든 가장 중요한 의사결정 중 하나는 브랜드의 입지를 내세우는 것이다. 해당 브랜드가 어째서 다른 것들과 다르고 왜 더 나은가? 수많은 브랜드가 난립하는 경쟁 상황에서 고객은 어쩔 수 없이 선택을 해야 한다. 포지셔닝이란 당신의 브랜드가 어째서 옳은 선택인지 고객이 알 수 있도록 차이를 분명히 밝히는 것이다.

　포지셔닝에서 가장 흔히 하는 실수는 모든 고객에게 뭐든지 다 해줄 수 있다고 주장하는 것이다. 그건 믿을 수 없는 말이고 고객도 그 사실을 잘 알고 있다. 고객이 누군지 먼저 정의하면 서비스를 제공할 목표 대상에게 온전히 집중할 수 있다. 그런 다음, 내 땅에 말뚝을 박듯이 고유한 입지를 내세우면서 남들과 달리 무엇을 제공할 수 있을지 정하라. 남다르기 위해서는 경쟁자들과 달라야 함은 물론, 고객이 고를 수 있는 다른 선택지와도 차별화되어야 한다. 아무것도 안 하는 것이 고객의 선택지가 될 수도 있다.

　입지를 내세운다는 것은 당신의 브랜드를 선택해야 할 아주 중요한 이유를 고객에게 알리는 것이다. 고객에게 무엇이 중요한지는 그들의 동기와 그들이 소중하게 여기는 것에 따라 달라진다. 브랜드 구축자로서 당신이 해야 할 일은 분명하고 흥미진진한 브랜드 옹호론을 펼치는 것이다.

길퍼드 오브 메인(Guilford of Maine)은 특정 고객층을 위해 제작한 고성능 섬유임을 내세운다.

Guilford of Maine
Peopledesign

78 냉정하게 선택하라

브랜드가 가야 할 길을 선택한다는 것은 힘든 일이다. 선택의 결과를 감당하기란 더욱 어렵다. 과연 무엇을 포기해야 할까?

고객의 페르소나를 확인하고 어떤 입지를 내세울지, 무엇을 제공할지 정했으면 브랜드에 꼭 필요한 것이 무엇인지 정리하고 분명히 가려낼 수 있을 것이다. 표적 집단의 눈을 통해 브랜드를 바라보면 특정한 상호작용과 성격에 우선순위를 둘 수 있다. 그리고 목록에는 뭔가를 더하는 것이 빼는 것보다 훨씬 쉽다.

뭐든지 다 시도해본다는 것은 솔깃한 일이다. 실제로는 불가능해도 모두에게 뭐든지 다 할 수 있다고 말하는 것이 고객 중심적인 것처럼 보인다. 마찬가지로 고객이 누구고 브랜드가 내세우는 입지가 무엇인지 확인한 다음 핵심적인 브랜드 요소를 그냥 더하기만 하면 훨씬 수월하다. 문제는 시간과 자원이 무한하지 않다는 것이다. 무엇을 포기해야 새로운 일이 가능해질까?

하지 말아야 할 것을 냉정하게 선택하는 것이 할 일을 정하는 것만큼 중요할 수 있다. 가장 중요한 고객과 브랜드가 내세우는 입지를 뒷받침하지 못하는 활동을 과감히 그만두어야 더 중요한 일에 집중하고 매력적인 브랜드를 만드는 데 필요한 시간을 만들 수 있다.

사진: *Conduit*

포지셔닝 서식
마티 뉴마이어(Marty Neumeier)

기업들이 의미를 종잡을 수 없는
기업 강령에 얽매여 정작 중요한
것을 놓치는 일이 많다. 여기에 있는
간단한 포지셔닝 서식을 활용하면
확실한 전략적 위치를 개발할 때
중요한 몇 가지 문제를 해결할 수
있을 것이다.

OUR offering

IS THE ONLY category

THAT benefit .

79 고객은 사람이다

고객을 이해하려고 할 때 흔히 패턴을 찾게 된다. 패턴을 인지하는 것이 집단을 식별하거나 만들고, 이름표를 붙일 때 기본이 된다. 그런데 과거의 고객 행동 패턴은 지나간 일일 뿐, 미래의 행동을 예고하는 지표는 되지 못한다. 모델은 복잡한 것을 단순하게 만드는 장점이 있지만, 고객을 얄팍한 캐리커처로 축소할 위험이 있다.

고객은 사람이고 사람은 복잡한 존재라는 사실을 반드시 기억해야 한다. 고객의 동기가 항상 분명하지만은 않다. 하나의 행동 패턴이 분명하게 나타나다가도 어느 순간 갑자기 새로운 변수가 나타나 시스템을 뒤엎고 완전히 다른 행동을 유발할 수 있다.

브랜드 구축자로서 가장 좋은 것은 시장 패턴을 이해하고 그것을 기반으로 브랜드를 구축하는 것이다. 하지만 고객을 대할 때는 항상 동기와 감정에 따라 선택과 실수를 하는 온전한 개인으로 대해야 한다.

고객 페르소나 모델은 고객의 복잡다단함을 단순하게 만들 위험이 있지만, 프로젝트에서 사람에게 적절히 초점을 맞출 수 있도록 해준다.

페르소나 지도
Peopledesign, OST Technologies

80 사용자와 시장은 다르다

시장은 사람들로 이루어져 있다. 사용자도 사람이다. 시장과 사용자 모두 사람인 것은 사실이지만 시장을 이해하는 것과 사용자를 이해하는 것은 다른 문제다.

시장 조사는 보통 과거를 정량적으로 바라본다. 다시 말해서 고객과 경쟁사가 옛날에 무슨 행동을 했는지에 관한 기록이다. 고객이 내일도 오늘과 똑같이 행동한다면 시장 조사가 미래의 행동을 훌륭하게 예측할 수 있을 것이다. 그런데 시장의 환경이 바뀌면 시장 행동을 추적하는 데 한계가 있다. 시장 조사로는 스마트폰을 예측하지 못했을 것이다.

자동차왕 헨리 포드가 사람들에게 무엇을 원하느냐고 물어보면 빠른 말을 달라고 할 것이라고 우스갯소리를 했다는 유명한 일화가 있다. 사용자 조사의 목표는 충족되지 못한 니즈와 기회를 알아내는 것이다.

고객을 사람으로 보는 것이 마케팅에 관한 시각을 형성하는 실마리가 된다. 사용자 조사는 초점이 정성적 신념, 편견, 동기에 더 맞춰져 있다는 점에서 시장 조사와 약간 다르다. 사용자 조사의 목표는 고객 자신이 딱히 뭐라고 말하지 못하는 충족되지 못한 니즈를 발견하는 것이다. 사용자 조사는 겉으로 분명하게 드러나는 계량적 지표가 없어서 일부 회사들은 실행하기 어려울 수 있지만 사용자의 동기를 이해하는 것이 시장 패턴을 이해하는 것보다 미래의 행동을 예측할 가능성이 더 크다. 정량적 입력 자료와 정성적 입력 자료 모두 환영할 만하다. 고객에 관해서는 많이 알수록 좋다. 브랜드 구축자는 차이를 알고 그것을 적용할 줄 안다.

신흥 시장
피플디자인

시장이란 여러 집단의 사용자 니즈가 모여 있고 상업적 이해관계가 그것을 충족하기 위해 애쓰는 곳이라고 할 수 있다. 예나 지금이나 사용자 니즈가 변하고 충족되지 않을 때 시장 판도가 바뀔 기회가 생긴다.

● 사용자 니즈

시장 A

시장 B

신규 시장

스마트폰을 요구한 사람은 아무도 없었다.

전후 사정

생각

길찾기

눈으로 보기

시간

행하기

느끼기

피드백

기기

개인정보

사용자 조사
Peopledesign

81 보편적 디자인

마케팅은 대개 목표로 하는 대상이 가장 많은 곳을 겨냥해서 이루어진다. 고객이 대부분 거기에 모여 있으니 당연한 일이다. 그곳은 경쟁사가 있는 곳이기도 하다. 겉보기에는 미들 마켓을 위해 디자인을 해야 재정상으로 바람직한 결과를 얻을 수 있을 것 같지만, 더 깊이 파고들면 비슷비슷한 것들이 잔뜩 모여 있는 시장으로 밝혀진다.

고객을 실제 사람으로 보면 사용자의 동기에 대해 통찰을 얻는 대신에 혁신으로 가는 길을 시야에서 놓칠 수 있다. 예를 들어, 가장 흔한 사용자 행동이 아니라 극단적인 사용자 행동을 바라보면 새로운 기회가 눈에 들어와 전체 프로그램에 도움이 될 수 있다.

보편적 디자인이란 소수의 사용자들을 포용할뿐더러 궁극적으로는 극단적인 용례를 연구해 전체 인구에 필요한 새로운 표준을 만들어내는 것까지를 전부 포괄하는 개념이다. 예를 들어 저시력자용 스크린을 디자인해서 전반적인 소프트웨어 사용성을 높일 수 있다. 신체장애가 있는 사람들을 위해 제품을 설계했는데 기존의 미들 마켓 제품보다 더 잘 팔리는 획기적인 제품이 나올 수 있다. 극단적인 용례를 위해 디자인하는 것은 소외된 사람을 끌어안는 일일 뿐 아니라 모두를 위해 더 나은 표준을 제시하는 일이 될 수 있다.

극단적인 용례를 위한 디자인
피플디자인

미들 마켓

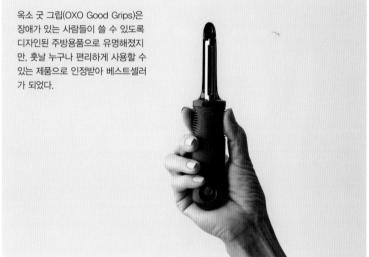

옥소 굿 그립(OXO Good Grips)은 장애가 있는 사람들이 쓸 수 있도록 디자인된 주방용품으로 유명해졌지만, 훗날 누구나 편리하게 사용할 수 있는 제품으로 인정받아 베스트셀러가 되었다.

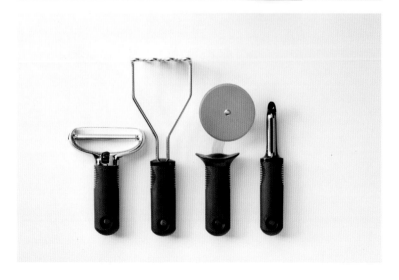

82 사전 조사를 하라

디자인을 시작하기에 앞서 조사를 먼저 하라. 초기에 조사를 하면 시간을 절약할 수 있고 그것이 창작의 기폭제가 되어 강력한 브랜드를 만들 수 있다.

제일 먼저, 해당 회사와 그들이 현재 사용하는 전략, 과거에 실행했던 프로그램에 대해 알아야 한다. 기업이 참신하고 새롭게 보이고 싶은 욕심에 자사가 보유한 풍부한 시각 디자인 역사를 서랍 속에 처박아두는 일이 많다. 자원의 보고를 파헤쳐 원천 자료로 쓸 만한 것을 찾아내는 것이 프로젝트를 시작할 때 당연히 거쳐야 할 절차다.

다음으로는 경쟁사들이 무엇을 하는지 알아야 한다. 동종업계나 관련 분야에서 어떤 로고를 사용하는지 인터넷으로 금방 알아낼 수 있다. 이름이 비슷하거나 유사한 글꼴을 사용하는 기업은 어떤 마크를 개발했는지 찾아보는 것도 좋은 방법이다. 그렇게 찾아낸 자료들은 법적인 문제만 없으면 디자인 작업에 유용하게 활용할 수 있다.

세 번째로는 해당 기업이 목표로 삼는 잠재고객에 대해 알아야 한다. 그들에게 필요한 것, 그들의 취향, 목표가 무엇인가? 직원들이 티셔츠나 야구 모자에 기꺼이 붙이고 다니고 싶어 하는 로고를 개발하면 이미 반쯤은 성공한 것이다. 잠재고객을 속속들이 이해하고 그것을 바탕으로 아이덴티티 작업을 하면 로고가 배지가 되고 고객은 자랑스럽게 달고 다닐 것이다.

브랜드 구축자의 궁극적인 목표는 잠재고객을 속속들이 이해하는 것이고 가치 제안의 출발점은 고객이 소중하게 여기는 가치다.

노스페이스(North Face)는
고기능성 의류가 지닌 제약과
기회를 이해하고 있다.

North Face
Chen Design

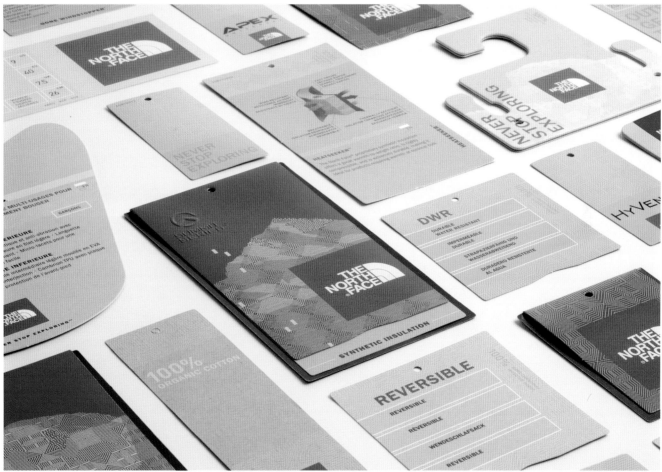

83 제약을 혁신의 기회로 만들어라

시장조사를 해보면 브랜드 프로그램을 가로막는 제약 요인에 대한 통찰을 얻을 수 있다. 제약으로 인해 선택지 중 일부가 배제될 수 있지만, 그 과정에서 디자인이 안고 있는 문제가 오히려 분명하게 드러날 수 있다. 제약을 끌어안아 혁신의 기회로 삼도록 하라.

브랜드 구축자는 전후 상황을 직접 겪으면서 어떤 것이 최적의 해법인지 확실하게 이해해야 한다. 최대한 많은 것을 알아내도록 하라. 기기의 해상도가 얼마인가? 출력 방법에 어떤 색 제한이 있나? 음향과 모션을 선택할 수 있나? 인터랙티브 모드가 가능한가? 조명은 어떤가? 매일 사용할 수 있어야 하나? 매체가 가진 한계와 기회는 무엇인가? 사용자들이 질색하는 것은 무엇인가? 전후로 무슨 일이 일어나는가?

대부분의 매체는 잘하는 것이 적어도 하나는 있게 마련이므로 자신의 통찰력을 믿고 소재의 강점을 활용해 프로그램을 적용하라. 좋은 아이덴티티 프로그램은 다양한 매체를 아울러 효과적으로 작용하므로 모든 것에는 때와 장소가 있을 것이다.

Design depends largely on contraints.

Charles Eames

디자인은 제약에 의해
크게 좌우된다.

− 찰스 임스

84 핵심 통찰

위대한 브랜드와 제품은 실질적, 직접적으로 고객과 감정의 공감대를 구축한다. 그러려면 먼저 목표 고객에 대한 이해가 깊어야 한다. 그들의 니즈, 취향, 목표, 욕구 등 고객에 대해 많이 알수록 좋다.

전통적인 소비자 조사 기법은 설문조사, 포커스 그룹 면접 등 종류가 매우 다양하다. 그런데 요즘은 디자인 리서치 믹스를 할 때 최신 기법인 문화인류학적 조사의 비중이 날로 커지고 있다.

문화인류학적 조사는 충족되지 못했거나 표현되지 않은 고객의 니즈 중 노골적인 조사 방법으로 밝혀내기 어렵다고 생각되는 것을 찾아내는 것이 목표다. 구체적으로 고객 관찰, 고객을 그림자처럼 따라다니면서 행동을 기록하는 미행과 같은 조사 방법을 사용한다. 진정한 경쟁 우위는 다른 기업이 하지 않는 방법, 할 수 없는 방법으로 고객의 니즈를 충족시키는 것이다.

미래에 초점을 맞춘 진취적인 계획은 유용하고 쓸모 있고 바람직한 것에 대한 핵심 통찰을 바탕으로 개념을 잡는다. 시장과 사용자에 대한 통찰이 시류에 적합한 브랜드, 미래를 향해 전진하는 브랜드를 만든다.

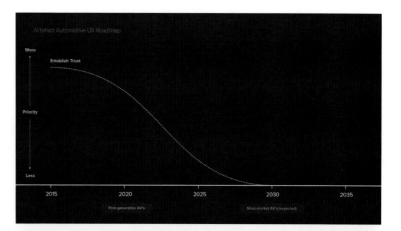

디자인의 결과로 나온 인공물 조사를 통해 자율주행차에 대한 핵심 통찰을 얻는다.

Hyundai
Artefact

ARE WE THERE YET?

85 좋은 신념은 끝까지 지켜라

변화가 기분 내키는 대로 일어나는 경우가 너무 많다. 나중에 봐서 마음에 안 들면 바꾸면 된다고 하거나 지금의 결정은 그리 중요하지 않다고 생각할 수 있는데 둘 다 틀렸다.

브랜드 아이덴티티를 바꾸려면 많은 비용이 든다는 사실(제작비만 해도 금방 어마어마한 금액으로 불어난다)은 둘째 치고 이런 사고방식 뒤에는 더 큰 문제가 도사리고 있다. 전략적 브랜딩은 고객의 마음속에 가치 제안을 확고히 자리 잡을 수 있게 해주는 발판이다. 로고를 바꾼다는 것은 변화 그 자체라기보다 변화의 상징이다. 로고를 마음 내키는 대로 바꾸다가는 브랜드 자산이 무너질 위험이 있다.

브랜드 아이덴티티는 소중한 브랜드 자산이자 회사를 상징하는 얼굴이다. 적절한 접근법이 확립되면 조직은 거기에 전력을 다해야 한다. 변화는 불가피하고, 기업은 고객과 더불어 진화해야 하지만 성공적인 기업은 변신도 전략적으로 한다.

Sultry Sally
The Creative Method

The Star of Bethnal Green
Bunch

86 자신감 있는 프로그램

성공적인 브랜드 프로그램은 일관성에 바탕을 두고 있다. 일관성은 자신감을 측정하는 척도 중 하나다. 자신 있게 강력한 프로그램에 전력투구하는 기업은 장기적으로 투자 대비 최고의 성과를 올릴 수 있다.

브랜드 프로그램은 그래픽 아이덴티티보다 수명이 짧을 수 있다. 전략적으로 초점이 확실한 조직이라면 삼십 년에 한 번, 세대가 바뀔 때 로고 교체를 고려하겠지만 프로그램은 경기 흐름에 따라 삼 년에 한 번씩 바꿔야 한다. 광고 캠페인, 전시 박람회, 계절 변화 등 굵직굵직한 사건이나 행사에 맞춰 부득이하게 또는 임시로 프로그램에 변화를 줘야 할 수도 있다. 강력한 브랜드는 질서정연한 일관성과 수시로 생기는 변화 사이에서 균형을 맞춘다.

브랜드가 추구하는 이상에 전력투구할 의지가 있는 자신만한 리더는 적용 기준을 제약이라 보지 않고 브랜드가 지켜야 할 공약이라고 생각한다. 브랜드 구축자는 그런 공약을 조금 특이한 유형의 제약이자 창의적으로 문제를 해결해주는 영감의 원천이라고 생각한다.

87 결단력 있는 브랜드

우유부단한 결정으로는 결코 브랜드 가치를 쌓을 수 없다. 기업이 가치 제안, 잠재고객, 브랜드 위상에 전력을 다하겠다고 공약할 때 강력한 브랜드를 구축할 기회가 생긴다. 그런 전력투구에 실패하는 것이 브랜드를 약화시키는 가장 흔한 이유 중 하나다.

브랜드는 여러모로 인간과 닮았다. 일관성 있게 행동하는 사람은 강력한 정체성을 구축한다. 그런 사람은 듬직한 행동과 성실한 태도로 사람들에게 알려진다. 브랜드는 전력투구하겠다는 팀원들의 마음가짐과 끝까지 약속을 지키는 능력에 따라 크게 성장하기도 하고 허물어지기도 한다.

결단력 있는 브랜드는 목표와 방향이 분명하고 그것을 굳게 지킨다. 그런 브랜드는 고유의 목소리와 메시지가 있다. 그들은 누구와 이야기할 것인지, 무슨 이야기를 해야 하는지 잘 안다. 어떻게 경청하고 답해야 하는지도 잘 알고 있다. 자신감 있는 브랜드 구축자는 무엇이 효과적인지 인지하고 있으며 필요에 따라 적응하면서 계속 앞으로 나아간다.

FIND YOUR HAPPY PLACE
IN THE DISTRICT OF JOY

CityCenterDC
STYLE. DINE. EXPERIENCE.

RETAIL BOSS BURBERRY CH CAROLINA HERRERA DIOR GUCCI HERMÈS LOUIS VUITTON LORO PIANA MONCLER PAUL STUART SALVATORE FERRAGAMO
VINCE ZADIG & VOLTAIRE ALLEN EDMONDS ARC'TERYX BVLGARI CANALI CAUDALIE BOUTIQUE SPA DAVID YURMAN EAGLE CO. JO MALONE LONDON
KATE SPADE NEW YORK LILITH LONGCHAMP MORGENTHAL FREDERICS THE GREAT REPUBLIC TUMI COREPOWER YOGA FLYWHEEL **DINING** CENTROLINA
DBGB KITCHEN AND BAR DEL FRISCO'S DOUBLE EAGLE STEAK HOUSE DOLCEZZA FIG & OLIVE FRUITIVE MILK BAR MOMOFUKU RARESWEETS

10TH & H STREET NW, WASHINGTON, DC | CITYCENTERDC.COM/JOY

FABULOUS HAPPENS
IN THE DISTRICT OF JOY

CityCenterDC
STYLE. DINE. EXPERIENCE.

RETAIL BOSS BURBERRY CH CAROLINA HERRERA DIOR GUCCI HERMÈS LOUIS VUITTON LORO PIANA MONCLER PAUL STUART SALVATORE FERRAGAMO
VINCE ZADIG & VOLTAIRE ALLEN EDMONDS ARC'TERYX BVLGARI CANALI CAUDALIE BOUTIQUE SPA DAVID YURMAN EAGLE CO. JO MALONE LONDON
KATE SPADE NEW YORK LILITH LONGCHAMP MORGENTHAL FREDERICS THE GREAT REPUBLIC TUMI COREPOWER YOGA FLYWHEEL **DINING** CENTROLINA
DBGB KITCHEN AND BAR DEL FRISCO'S DOUBLE EAGLE STEAK HOUSE DOLCEZZA FIG & OLIVE FRUITIVE MILK BAR MOMOFUKU RARESWEETS

10TH & H STREET NW, WASHINGTON, DC | CITYCENTERDC.COM/JOY

BOW TO THE WOW
IN THE DISTRICT OF JOY

CityCenterDC
STYLE. DINE. EXPERIENCE.

MEET YOUR SOLE MATE
IN THE DISTRICT OF JOY

CityCenterDC
STYLE. DINE. EXPERIENCE.

DEFINE "INDULGE"
IN THE DISTRICT OF JOY

CityCenterDC
STYLE. DINE. EXPERIENCE.

88 상호작용은 기회다

전체적인 브랜드 경험을 디자인하려면 모든 고객 접점, 즉 브랜드가 고객과 만나는 지점을 모두 고려해야 한다.

　최고의 브랜드는 그 우수성이 다양한 고객 접점에서 잘 나타난다. 고객이 브랜드와 마주칠 때마다 상기시키고 정보를 주고 기대에 부응하고 기쁨을 주는 것이다. 수천 개의 고객 접점을 보유한 대기업은 융통성 있는 프로그램과 그에 수반되는 명확한 지침이 필요하다. 그래픽 아이덴티티는 종이컵부터 호화 유람선까지 어디에나 적용할 수 있다. 중소기업은 필요한 것이 상대적으로 적겠지만 적용하는 논리는 같다. 규모가 아무리 작은 영세 기업이라도 대금 청구서를 발행하고 웹사이트를 운영하므로 이들 접점을 고려해야 한다.

　모든 접점에서 브랜드가 의도한 대로 표현하려면 제작상의 제약, 브랜드 표준, 적정 규모의 계획에 대한 초기 투자를 어느 정도 감수해야 한다. 그것이 투자분을 잃지 않는 길이며 그것을 시작으로 사람들이 브랜드를 경험하게 된다.

EKOFILM

is the International Film Festival about the Environment and our

Natural and Cultural Heritage. It brings the latest information about

the state of nature and the environment in various countries of the

world and in many instances even facts about the resolution

of particular situations to a wide audience.

www.ekofilm.cz

89 고객의 관점

브랜드를 접점의 연속으로 보고 브랜드 구축을 한다는 것은 고객의 눈으로 본다는 뜻이다. 각각의 상호작용을 고객의 입장에서 생각하고 하나가 다른 하나를 바탕으로 어떻게 구축되는지, 그렇게 해서 어떤 누적 효과가 나타나는지 숙고해야 한다.

접점이라고 해서 다 같은 것도 아니고 똑같은 가치를 갖지도 않는다. 어떤 접점은 거의 동시다발적으로 일어나 따로따로 존재하는 것들보다 더 큰 논리적 연속성이 필요하다. 또 어떤 접점은 정기적으로 발생하고 어떤 리듬 같은 것이 있는가 하면 즉흥적으로 일어나 관심을 한몸에 모으거나 놀라움을 주는 것도 있다. 그 밖에 고객에게 외면당하는 접점, 고객의 구매 결정에 직접 영향을 주는 접점도 있다.

무엇보다 중요한 것은 부서나 매체나 예산의 시각이 아니라 고객의 관점에서 볼 때 고객의 브랜드 경험이 선형으로 진행된다는 것을 잊지 않는 것이다. 상호작용이 일어날 때마다 품질에 대한 판단이 이루어진다. 고객의 브랜드 인식은 고객과 브랜드가 접촉할 때마다 형성된다.

Winter Milk
Anagrama

HELADOS

SENCILLO		DOBLE		
				LITROS
CONO	$32	CONO	$52	450 ML. $62
VASO	$32	VASO	$52	1 LT. $129
WAFFLE BOWL	$37	WAFFLE BOWL	$57	

← **PALETAS** →

DE LA CASA	ESQUIMAL	ESQUIMAL-TOPPING
$24	$29	$34

FRAPPÉ

FRAPPUCCINO	FRAPPE MOCHA
12 OZ $43	12 OZ $46
16 OZ $49	16 OZ $53

OREO	SNICKER BLAST	ICE CREAM

MALTEADAS

90 고객 경험 기획

고객의 브랜드 인식은 연달아 발생하는 접점, 즉, 고객과 브랜드의 상호작용으로 형성된다. 수준 높은 고객 경험 계획은 그런 접점을 모두 파악할 수 있고, 또 파악해야 한다. 고객 상호작용을 미리 기획해두면 브랜드 구축자가 전술들 사이의 관계를 더 분명하게 정의할 수 있다.

고객 경험 디자인이란 고객에게 필요한 것을 이해하고 이상적인 고객 경험의 경로를 선정하고 고객의 인식이나 브랜드 가치에 영향을 미치는 인상적인 고객 접점을 만드는 것이다.

고객 경험 기획은 강력한 브랜드 관리 도구다. 고객들이 현재 브랜드를 어떻게 경험하는지, 고객이 브랜드를 어떻게 경험했으면 좋겠는지, 브랜드를 경험하기 전후와 도중에 무슨 일이 일어나는지와 같은 핵심적인 질문에 답을 제시할 뿐 아니라 더 나은 결과를 만들어낼 수 있는 틀을 제공한다. 접점을 변경, 추가, 제거하면서 고객의 브랜드 인식을 개선해나갈 수 있다.

고객의 니즈와 기업의 포지셔닝을 반영한 접점 전략이 강력한 브랜드를 만든다.

고객 경험 기획
피플디자인

지원 · 인지 · 설득 · 구매

접점 기획이 완벽하면 각 접점이 실제로 발생할 때 매체에 관한 전문 지식, 공예 기술 등 여러 가지 도구가 함께 작동한다. 각 접점에서 기울여야 할 노력은 다른 접점을 참작해서 디자인하되 그 자체로 기억에 남고 효과적인 경험이 되어야 한다.

다음 사항을 명심하라.

제휴 협력 : 각각의 고객 상호작용이나 접점이 브랜드 인식 목표를 달성하는 데 도움을 줄 수도 있고 피해를 줄 수도 있다. 그러므로 소통하지 않을 수 없다.

고장 모드: 고객의 관점에서 볼 때 접점이 선형으로 진행된다는 것을 미처 알지 못하는 조직이 너무 많다. 조직 내부의 기대를 만족시키기 위해 접점 활동을 너무 많이 하면 결국 조화롭지 못한 고객 경험이 창출된다.

핵심 접점: 고객 접점을 일일이 다 기획한다는 것이 감당하기 어려운 일같이 보일 수 있지만, 접점이라고 해서 비중이 다 같은 것은 아니다. 애초에 포지셔닝에 따라 몇 가지 핵심 접점(브랜드 약속을 지키는 데 꼭 필요한 것)을 가려내는 것이 중요하다.

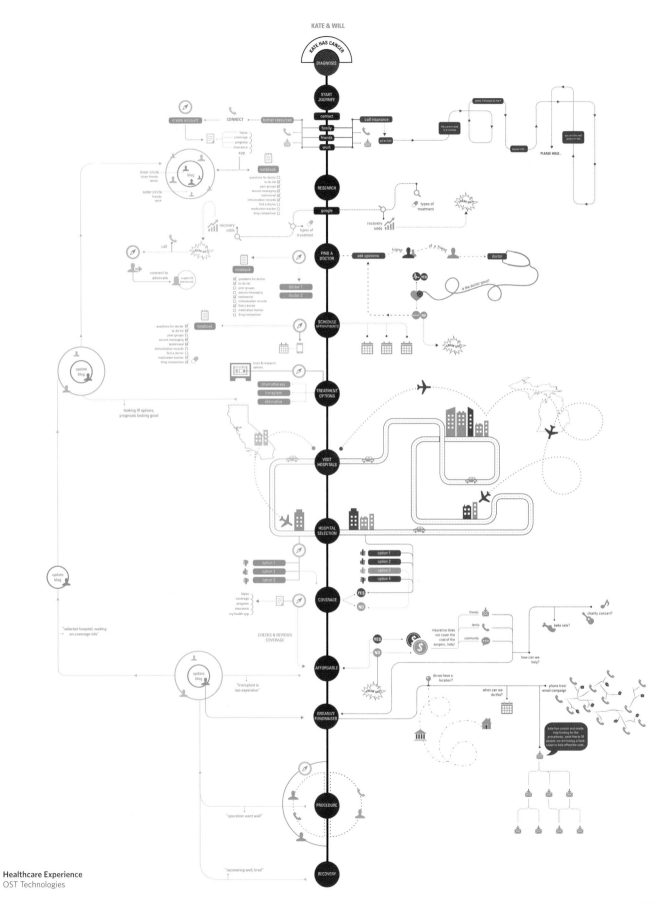

Healthcare Experience
OST Technologies

91 모든 부분을 확인하라

브랜드를 구축하려면 시스템이 필요하고 시스템은 많은 부분들로 이루어져 있다. 신기술 덕분에 고객과의 소통 방법이 전보다 훨씬 늘어난 상황이므로 기존에 무엇이 있었고 무엇이 가능한지 알아두는 것이 건전한 시스템 구축의 첫걸음일 것이다.

역사가 있는 조직은 소유하고 있는 자산 목록을 만들면 도움이 된다. 보통 브랜드 자료를 모두 모아 한꺼번에 조망하는 것만으로도 빈틈과 모순을 쉽게 발견할 수 있어 매우 유용하다. 이런 자료를 수집하는 것은 제작 담당 크리에이터와 팀원들에게 커다란 깨달음을 얻을 수 있는 경험이 된다.

브랜드 시스템이 무엇으로 구성되어 있는지 확인하는 것이 견인차 구실을 할 수 있다. 기존의 것을 수집할 때 무엇을 덧붙이거나 제거할 것인지, 어떻게 하면 새로운 구성 요소를 만들어 문제를 다른 식으로 해결할 수 있을지 생각하라. 어떤 팀에서는 동료들이 현 상태와 진행 상황을 떠올릴 수 있도록 현재의 브랜드 결과들을 계속 전시하기도 한다.

파운더스(Founders) 진단
Peopledesign

Helvetimart
Anagrama

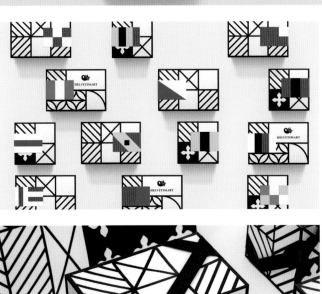

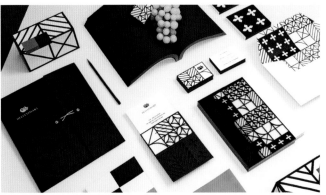

92 연결성을 찾아라

시스템은 연결점(node)과 연결성으로 이루어져 있다. 브랜드 프로그램이 어떤 부분들로 이루어져 있는지 전부 파악했다면 연결점을 모두 정의한 것이다. 그다음으로는 연결성에 초점을 맞춰야 한다.

연결성을 찾는 과정은 분석적인 동시에 직관적이다. 먼저 기본적인 것들을 살펴봐야 한다. 구성 요소들이 비슷하게 보이거나 들리는가? 그들이 같은 매체(디지털, 물리적, 환경) 안에 있는가? 그런 다음, 그들의 기능을 살펴볼 수 있다. 다들 같은 목적을 위해 제 역할을 하고 있는가? 전부 비슷한 결과를 내는가? 다들 같은 사람을 목표로 삼고 있나? 판매 프로세스에서 다들 같은 역할을 하는가?

분석을 통해 패턴을 발견하는 것도 하나의 방법이지만 전략적 선택에 의해 연결성을 만들어낼 수도 있다. 브랜드 구축자는 이질적인 것처럼 보이는 브랜드 프로그램의 여러 부분들을 연결해 새로운 의미를 창출하려고 한다. 고객과 영업사원 사이에서 새로운 상호작용이 일어나면 브랜드가 포지셔닝을 더 잘 표현할 수 있겠지만 현재의 모델에서 그런 일은 일어나지 않는다. 새로운 연결성을 만들어내면 연결점 사이에 다리가 놓이면서 새로운 흐름이 촉진된다. 생산성이 낮은 다른 연결점 관계의 흐름을 줄이는 결정을 내릴 수도 있다.

연결점 사이에서 연결성을 찾아내고 만들어내는 것은 브랜드 시스템의 발전을 도모하는 유용한 도구다.

협업 활동을 통해 시스템의 연결점과 연결성을 확인할 수 있다.

협업의 벽
Peopledesign

Institut Parfumeur Flores
Bunch

시스템 연결성
피플디자인

연속성과 내부 논리를 강화하려면 프로그램 요소 간에 존재하는 연결성을 찾아야 한다.

시간: 특정 상호작용의 전후와 도중에 무슨 일이 일어나나?

매체: 그것이 물리적 접점인가, 디지털 접점인가? 기본 설정은 무엇인가? 그 밖에 누가 또 있나?

판매 단계: 그것을 사용하는 목적이 인지도를 높이는 것인가, 잠재적 구매자를 설득하는 것인가, 판매를 촉진하거나 판매 후 고객을 지원하기 위한 것인가?

내부 팀: 이 전략을 누가 관리하나? 영업팀인가? 마케팅팀인가? IT팀인가? 고객 서비스팀인가?

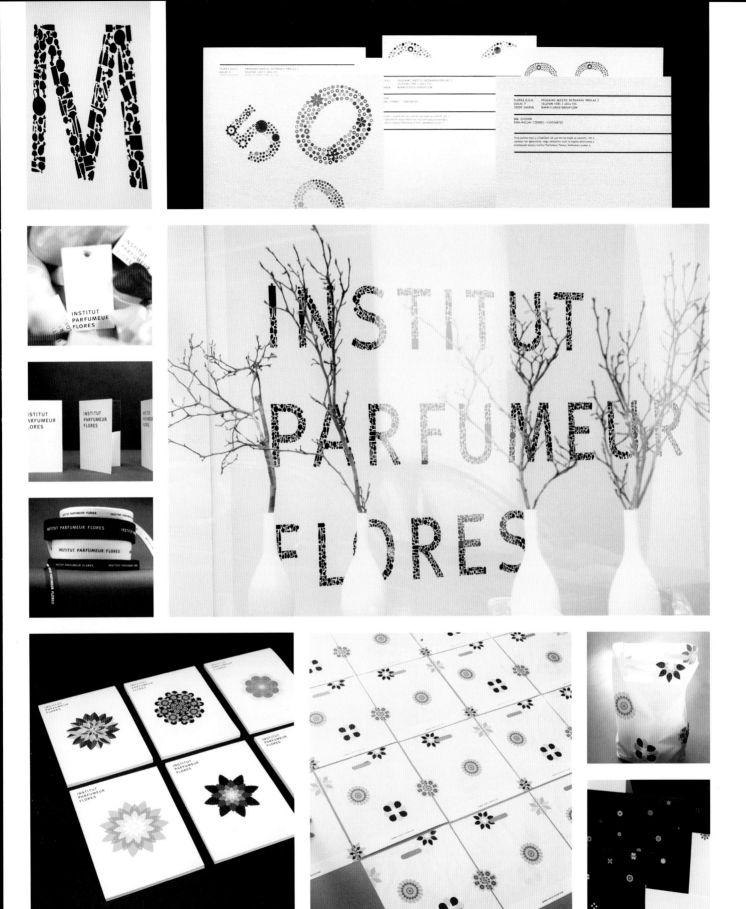

93 입력과 출력

브랜드 시스템은 그것을 구성하는 부분들로 인해 이해와 관리가 더 수월해진다. 시스템을 구성하는 요소 간의 연결성은 원인과 결과, 목적과 수단, 액션과 콜 투 액션(CTA) 등의 흐름으로 볼 수 있다. 브랜드 구축자는 거시적 패턴을 이해하고 패턴의 의도를 설계하는 방법으로 시스템 연결점과 연결성으로 이루어진 네트워크 지도를 그릴 수 있다.

시스템을 상정하는 또 다른 방법은 입력과 출력의 연속으로 보는 것이다. 고객이 한 접점에서 다음 접점으로 이동할 때 각 단계와 그 사이에서 무슨 일이 일어나는지 정의하라. 무엇이 발전이나 성공을 나타내는가?

브랜드 구축자는 성과를 추적하기 위해 항상 더 나은 계량적 분석을 찾아다니기 마련이다. 입력과 출력을 어떻게 정의하느냐에 따라 여러분의 생각과 해법과 성공에 관한 인식이 달라질 것이다. 때에 따라서는 가장 중요한 것이 추적하기 가장 어려울 수 있으니 무엇을 측정할 것인지에 신중해야 한다. 시스템을 전체적으로 보고 입력, 출력과 그 사이 변수를 측정하면 계량적 분석을 사다리 삼아 최종 목표에 도달할 수 있다.

시스템 디자인
피플디자인

시스템을 끝없이 이어지는 입력과 출력의 연속으로 볼 수 있다. 구성 요소 사이의 관계를 알면 측정과 관리의 기회를 잡을 수 있다.

입력 → → 출력

● = 측정 기회

WE'RE WITH YOU.

THE FOOD SUCKS. IT'S ALL THE SAME.

IT IS TOUGH LIVING ON THE ROAD AND AWAY FROM FAMILY. YOU'RE NOT THERE WHEN THEY NEED YOU.

94 가능한 모든 곳에서 아이디어를 찾아라

좋은 아이디어는 어디에서 나올까? 혁신은 사업 계획에서 비롯되고 제약과 목표 고객으로부터 영감을 끌어낸다. 세계 최고의 브랜드들은 확실히 눈에 보이지 않는 다른 영감에도 많이 의지한다.

디자이너는 예술, 대중문화, 가족 등 다양한 삶의 경험을 디자인에 활용한다. 그래서 영감의 원천이 되는 것만 보면 스펀지처럼 빨아들이려고 애쓴다. 브랜드 구축자는 업무 외적인 곳에서 영감을 얻고 재충전할 방법을 찾는다. 그것이 정신 건강에도 좋고 업무 능력 향상에도 이롭다.

가능한 모든 곳에서 영감을 찾아야 한다. 산책하고 여행을 떠나라. 책을 읽고 파티에 가고 충분한 시간을 두고 숙고하라. 샤워 중에 최고의 아이디어가 떠오르는 일도 많다.

Design is a good idea.

Rudy Vanderlans, Emigre

디자인은 좋은 아이디어다.
– 루디 밴더랜스, 잡지 「에미그레」 발행인

Maryland Institute College of Art
Design Army

95 문제를 파고들어라

보편적으로 알려진 인간의 욕구를 해결해주고 영감을 고취하는 사업 계획이야말로 브랜드에게 최고의 영감원이 된다. 들려줄 이야기가 분명해지면 다음으로 할 일은 브랜드를 다양한 매체와 메시지로 옮겨놓는 일이다.

영감 받은 탁월한 포지셔닝 없이는 영감 받은 탁월한 브랜드 아이덴티티를 개발하기가 어려울 수 있다. 여기가 마케터들이 오명을 얻는 지점이다. 실제로 그동안은 별로 만족스럽지 않은 브랜드 경험이 훌륭한 캠페인을 만나 널리 홍보되는 일이 많았다. 그런데 소비자들이 브랜드 약속에 대해 자세히 알게 되면 허위 광고임이 금방 드러날 것이고 이행되지 않은 약속에 대해 그들이 적극적으로 나서 브랜드에 책임을 물을 것이다.

갈수록 고객들에게 영감을 주는 브랜드를 찾는 추세다. 영감을 고취하는 브랜드를 구축하기란 쉬운 일이 아니다. 최우선 과제는 고객이 무엇을 소중하게 여기는지 판단하고 그것을 어떻게 하면 제품이나 서비스, 또는 탁월하고 의미 있는 경험으로 이어지게 할 것인지 판단하는 것이다. 그런 다음, 브랜드 약속을 지키기 위해 취해야 할 최선의 행동 방침을 정하라.

사진: *Conduit, mrmrs, Peopledesign*

96 상황 정보에서 얻는 영감

아이덴티티 프로그램 배후에 작용하는 영감이 때로는 프로그램의 구성 요소가 놓인 전후 상황에서 나오기도 한다. 아이덴티티를 경험할 수 있는 곳은 어디인가? 그 상황에서 어떤 소재나 기법이 영감을 주는 경험을 제공하는가?

브랜드 구축자는 아이덴티티를 적용할 곳을 직접 눈으로 확인해야 한다. 식품점의 아이덴티티 프로그램을 디자인하고 있다면 그 점포에 직접 가봐야 한다. 경쟁사가 운영하는 점포에도 들러보라. 경쟁사 점포를 여러 군데 가보면 더욱 좋다. 각 점포에서 어떤 일이 벌어지는가? 사람들이 다른 브랜드와 어떻게 상호작용을 하고 있나? 무엇이 효과적이고 무엇이 효과적이지 않은가? 패턴을 찾아보라. 영감을 받은 해법은 대개 시간을 갖고 천천히 전후 상황을 완벽하게 이해했을 때 떠오른다.

어떤 때는 프로그램의 한 구성 요소에 관해 떠오른 중요한 통찰이 프로그램 전체에 필요한 영감으로 이어지기도 한다. 그렇게 영감을 받은 접근법이 정말 중요한 문제를 훌륭하게 해결한다면 그것을 어떻게 다른 프로그램 요소로 확대할 수 있을까? 어떤 프로그램 요소를 아이디어가 반영되거나 강화되는 방향으로 디자인할 수 있을까? 영감을 받은 프로그램은 종종 몇몇 디자인 결과물의 자극을 받아 활력을 유지한다.

Jaguar Cars
Ogilvy/Peopledesign

Wydown Hotel
Chen Design

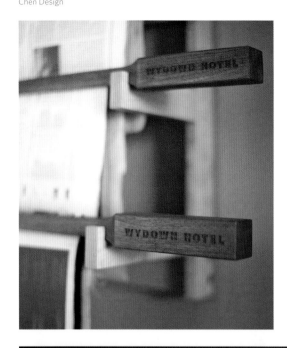

97 디자인에 따르는 결과

창의성이 기업의 중역실까지 파고들었다. 애플과 같은 기업이 성공을 거두면서 비즈니스에서 디자인이 갖는 위상이 공고해졌다고 생각하는 사람이 많다. 그런데 현장에서 일하는 브랜드 구축자들이 느끼기에는 늘 든든한 지지를 받는 것 같지 않다. 반면에 디자이너들의 결정에는 엄청난 결과가 뒤따른다.

우리는 여러 가지 것을 만들고 우리가 만든 여러 가지 것은 우리를 만든다. 뭔가를 만드는 사람은 그것을 사용하는 사람들과 더 나아가 사회 전체에 책임이 있음을 인정해야 한다. 브랜드 구축자는 자신이 세상에 영향을 미치고 있다는 사실을 알고 있다. 어쩌면 그래서 쓸모 있고 사용할 수 있고 바람직한 뭔가를 만들어야 하는지도 모른다. 그런데 왜 그래야 하는 걸까?

그런 강력한 도구는 대개 이윤을 추구하는 기업을 위해 사용된다. 그럼 사회나 지구 전체에 미치는 영향은 과연 무엇일까?

아무리 작은 결정이라도 뒤따르는 결과가 있게 마련이다. 당신이 사용하는 소재는 어디에서 온 것인가? 사용자 설정의 기본값은 무엇인가? 사용자 오류의 대가는 무엇인가? 브랜드 구축자가 윤리적인 문제를 전부 혼자 떠안을 필요는 없지만 그렇다고 자신이 한 일의 영향과 결과에서 완전히 벗어날 수 있는 것도 아니다. 브랜드 구축자가 가진 것은 권력이라기보다 영향력이지만 그것이 모이면 태산도 옮길 수 있다.

후대를 생각하는 조상의 마음

앨런 쿠퍼(Alan Cooper), IxDA(인터랙션디자인협회) 기조연설 「오펜하이머 순간(The Oppenheimer Moment)」*에서 발췌

여러분이 대기업 첨단 기술 회사에서 일하는데 완벽에 가까운 타기팅 광고 플랫폼을 만들었다고 상상해보십시오. 그런데 어느 날, 해커들이 플랫폼에 들어와 여러분이 만든 심리학적 프로파일을 이용해 정치 캠페인에 영향력을 행사합니다. 아니면 대화형 사용자 인터페이스(CUI)를 위한 멋진 학습 알고리즘을 개발했는데 해커들이 그 사실을 알고 챗봇에게 거짓말과 편견을 잔뜩 주입하고 끔찍한 말을 늘어놓기 시작합니다. 아니면 이런 상상을 해보십시오. 머신 러닝에 관련된 일을 하는데 의사의 처방전이 필요한 몇몇 약 이름이 완전히 다른 약으로 자동 수정되는 바람에 사람들이 엉뚱한 약을 복용하고 고통받게 됩니다. 그때 여러분은 자신이 만든 혁신품이 무고한 사람들에게 피해를 주었다는 사실을 깨닫습니다.

여기서 우리가 아직 완벽하게 이해하지 못한 메커니즘이 있습니다. 시스템의 문제입니다. 시스템은 지속적인 작업이 필요합니다. 스스로 자문해보세요. 10년 뒤, 30년 뒤에 시스템이 어떻게 사용될까요? 사용자들에게 어떤 일이 일어날까요? 훌륭한 조상이 되고 싶다면 시스템의 수명 전체를 내다봐야 합니다.

우리가 알아낸 바에 따르면 사악한 행동이 제품에 영향을 미치는 방향은 다음과 같이 세 가지입니다.

어떤 가정을 하는가?
어떤 외부 효과(externalities, 어떤 활동의 결과로 의도치 않게 당사자가 아닌 다른 사람에게 손해를 끼치거나 혜택을 주는 것–옮긴이)를 유발하는가?
어떤 일정으로 진행되는가?

권력이 거시 구조를 바꾸는 능력이라면 영향력은 미시 구조에 작용합니다. 가장 먼저 주의를 기울이십시오. 영향력을 이용해 동료들과 계속 대화하면서 세상을 더 나은 곳으로 바꾸는 제품을 만드십시오. 여러분에게는 그럴만한 힘이 있습니다. 통솔력과 영향력과 실무 경험이 있으니까요. 여러분은 훌륭한 조상이 될 수 있습니다.

*맨해튼 프로젝트를 주도한 미국의 물리학자 오펜하이머가 원자 폭탄이 폭발하는 장면을 처음 보고 자신이 끔찍한 것을 만들어냈음을 깨달은 순간. 앨런 쿠퍼는 제품이나 테크놀로지나 소프트웨어나 알고리즘이 예상치 않았던 방식, 원치 않는 방식으로 사용되었음을 알게 된 순간을 지칭하기 위해 이 말을 사용하고 있음–옮긴이

Tarot Cards of Tech
Artefact

MOTHER NATURE

◆

If the environment was your client, how would your product change?

What feedback would the environment give about your product?

What is the most unsustainable behavior your product encourages?

MOTHER NATURE

THE
RADIO STAR

THE
RADIO STAR

◆

Who or what disappears if your product is successful?

Who loses their job?

What other products or services are replaced?

What industries, institutions or policies would be affected?

ON DUTY

THE
SERVICE DOG

THE
SERVICE DOG

◆

If your product was entirely dedicated to empowering the lives of an underserved population, what kind of impact could you make?

Who could your product most directly benefit outside of your targeted users?

How would your product change to better serve them?

THE
SMASH HIT

THE
SMASH HIT

◆

What happens when 100 million people use your product?

What would mass scale usage of your product reveal or cause?

How might a community change if 80% of residents used your product?

How could habits and norms change?

98 행동과 신념

디자이너들이 행동과학에 익숙해지고 있다. 우리가 하는 일이 주요 기능을 넘어 사용자들에게 어떻게 영향을 미치는지에 관해 이해가 깊어지기 시작한 것이다.

디자인의 목표 대상인 사람은 복잡한 존재다. 인간은 모두 습관, 신념, 편견, 감정을 가진 존재이기 때문이다. 브랜드 구축자는 사용자들이 더 쉽고 안전해 보이는 길을 가거나 '대다수 사람이 선택하는' 길을 택한다는 인식을 갖고 일한다. 행동을 기대하고 디자인을 하는 것이다.

행동주의 디자인에는 엄청난 결과가 뒤따를 수 있다. 디자이너들이 짊어져야 할 책임이 새로 늘어나는 것이다. 브랜드 구축자는 자신이 하는 행동으로 초래되는 결과를 이해하려고 애쓴다. 먼저 상호작용을 넘고 판매를 넘어 고객 경험을 유발하라. 시간이 흘러 성공이라고 생각하는 일이 일어나도록 하라. 브랜드 구축자는 사람들이 선택을 할 수 있도록 도움으로써 경제와 사회 전반에 영향력을 행사한다. 개인적 신념과 목적의식은 평생의 일과 따로 분리될 수 없다.

Dove
Ogilvy

BEYONDcompare*

Dove Presents
Women Photographers on Beauty

99 순효과

전략적 결정, 즉 포지셔닝과 변화, 사용자 지향적 시스템과 독창성, 행동주의 디자인과 그에 따르는 결과에 관해 생각할 때 자문해봐야 할 것은 어떤 결말을 바라는가 하는 것이다.

많은 조직이 브랜드와 회사 전체에 대해 더 강력한 목적의식을 추구해야 한다고 생각하기 시작했다. 이제 새로운 시대가 도래하고 있다. 고객이 누리는 선택의 폭은 그 어느 때보다 넓어질 것이고 조직은 고객과 직원들을 상대로 자신들을 선택해야 하는 남다른 이유를 제공해야 할 것이다. 강력한 목적의식은 포지셔닝, 제품, 프로모션에서 시작되는 것이 아니지만 회사가 하는 모든 일에 커다란 영향을 미칠 수 있다.

목적의식을 분명히 한다는 것은 원대한 생각이다. 실용주의자들의 눈에 너무 심오하거나 거만하게 비칠 수 있다. 어쩌면 팔자 좋은 사람들의 행복한 고민처럼 들릴 수도 있다. 그렇지만 알고 보면 이것은 모두의 문제다. 디자인에는 그에 따르는 결과가 있다. 우리는 디자이너로서, 디자이너라는 사회 집단으로서 삶을 개선할 방법을 이해하고 연구해야 할 책임이 있다.

브랜드 구축은 고객과 비즈니스, 사용자와 디자인의 문제지만 더 근본적으로는 의미를 구축하는 일이다. 결국, 의미 있는 경험과 관계를 구축하는 것이 인간으로서 살아가는 여정의 처음이자 끝이다.

We want to make a difference in the world.

Jay Gould, CEO, Interface

우리는 세상을 바꾸고 싶습니다.
– 제이 굴드, 인터페이스 CEO

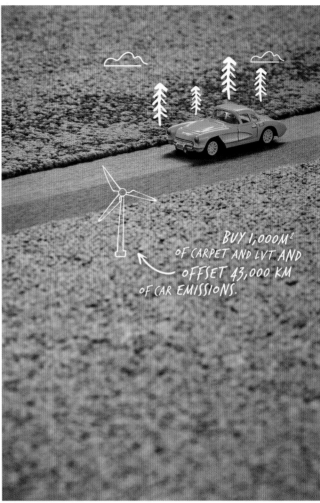

100 늘 단순하라

뭐든지 단순할수록 좋다.

기초 브랜드 진단

브랜드의 기본 원칙 검토

그래픽 도구
- 의미를 보강하거나 이해하기 쉽게 해주는 시각적 접근 방법인가?
- 돋보이기 좋은 색 선택인가?
- 워드마크를 잘 활용했나?
- 브랜드 프로그램에 그래픽 형태를 잘 활용했나?
- 브랜드 자료에 강력하고 분명한 주제가 있나?
- 사이니지나 쇼룸에 브랜드를 대표하는 성격이 있나?

길잡이 도구
- 그래픽 아이덴티티가 어떻게 상징의 역할을 할 수 있나?
- 프로그램이나 제품, 서비스, 브랜드명이 장점으로 작용하나?
- 브랜드 프로그램에 일관적으로 사용하는 요소는 무엇인가?
- 그래픽 아이덴티티가 브랜드의 스토리텔링을 위한 무대가 되는가?
- 고객 경험에서 매 순간이 얼마나 중요한지 생각해봤나?

주제 관련 결정
- 고객에 대한 이해를 높이기 위해 앞으로 어떻게 할 생각인가?
- 고객에게 웃음을 주고 있나?
- 브랜드와 비교해서 트렌드가 어떤지 예의 주시하고 있나?
- 뉴미디어가 열어준 새로운 기회를 십분 활용하고 있나?
- 고객들이 어떤 개인화된 브랜드 경험을 할 수 있나?

프로세스 관련 결정
- 새로운 아이디어를 낼 수 있는 여지가 있나?
- 무슨 일이 있을지 마음속으로 상상해보나?
- 고객이 브랜드 계층 구조를 분명히 파악하고 있나?
- 로고 사양이 명쾌한가?
- 손쉬운 해결책을 너무 많이 사용하고 있나?
- 상표에 투자한 만큼 잘 보호하고 있나?

전략적 가치
- 훗날 브랜드가 어떻게 진화할지 생각해봤나?
- 경쟁사들이 무슨 일을 하는지 알고 있나?
- 당신의 해법이 10년 뒤에도 보기 좋을까?
- 고객에 대한 정의를 최신 상태로 업데이트했나?
- 고객을 실제 사람으로 보고 있나?
- 무슨 리서치를 하고 있나?

전략적 목적
- 당신의 해법 중 보존할 가치가 있는 것은?
- 고객과 상호작용할 때마다 기회라고 생각하나?
- 브랜드의 구성 요소를 모두 정리한 목록이 있나?
- 최근에 무엇 때문에 브랜드에 관한 생각을 바꾸었나?
- 당신이 한 브랜드 선택에 따르는 결과는 무엇인가?

브랜드 실무 진단

브랜드가 적용되는 양상

그래픽 도구
- 당신의 시각적 브랜드 스타일은 현재 통용되는 것인가?
- 브랜드 색이 일관성 있게 적용되고 있나?
- 타이포그래피가 브랜드를 잘 표현하고 있나?
- 그래픽 패턴을 어떻게 사용할 수 있을지 생각해봤나?
- 브랜드 프로그램이 돋보이게 하는 데 도움이 되나?
- 브랜드가 물리적 공간으로 확장되고 있나?

길잡이 도구
- 브랜드 상징 라이브러리를 만드는 데 관해 생각해본 적 있나?
- 편집 스타일이 브랜드 위상을 잘 반영하고 있나?
- 브랜드 규칙이 충분히 유연한가?
- 각각의 고객 접점을 브랜드 스토리의 일부라고 생각하나?
- 고객이 브랜드에 투자하는 시간이 전부 얼마나 되는지 살펴본 적 있나?

주제 관련 결정
- 브랜드 경험이 가능한 것을 총망라한 것인가?
- 브랜드 프로그램이 재미가 있나?
- 브랜드 프로그램이 구식인가?
- 적절한 미디어를 선택하고 있나?
- 브랜드 프로그램에 지켜야 할 원칙과 융통성이 있나?

프로세스 관련 결정
- 브랜드 자산 형성에 관한 기준이 있나?
- 실패를 혁신의 방법으로 받아들이고 있나?
- 내부인들이 브랜드 계층 구조를 명확하게 이해하고 있나?
- 브랜드 가이드라인이 유용하고 모두에게 잘 전달되었나?
- 새로운 템플릿과 효율화 방안을 잘 활용하고 있나?
- 브랜드 요소들이 대표성을 가진 아이콘으로서 가치가 있다고 생각하나?

전략적 가치
- 당신은 고객과 함께 변화하고 있나?
- 브랜드가 실제로 적용되었을 때 경쟁업체와 차별화되는가?
- 계산된 모험을 하고 있나?
- 브랜드에 관해 주장하는 입지가 시장에서 분명히 차별화되는 것인가?
- 고객을 실제 사람으로 보나, 그냥 시장으로 보나?
- 통찰과 제약이 당신의 업무에 초점을 맞추고 있나?

전략적 목적
- 가장 자신 있는 프로그램 요소는 무엇인가?
- 고객의 눈으로 브랜드 경험을 보고 있나?
- 고객의 경험에서 연결성을 찾았나?
- 문제를 현명하게 해결하고 있나?
- 브랜드 프로그램이 권장하는 고객 행동은 무엇인가?

브랜드 철학 진단

브랜드의 생각에 대한 조사

그래픽 도구

- 당신의 브랜드에 미학적으로 특화된 영역이 있나?
- 당신이 사용하는 색이 올바른 신호를 보내고 있나?
- 브랜드 타이포그래피에 어떤 의미가 있나?
- 그래픽 디자인이 고객에게 의미를 전달하나?
- 당신의 브랜드가 여타의 브랜드와 다른 느낌인가?
- 브랜드의 위상이 물리적 공간에 그대로 반영되어 있나?

길잡이 도구

- 당신의 브랜드가 고객에게 상징하는 바는 무엇인가?
- 분명한 브랜드 목소리를 가지고 있나?
- 브랜드에 적합한 것이 무엇인지 분명히 알고 있나?
- 브랜드가 스토리텔링을 하나?
- 다른 선택지가 아니라 당신의 브랜드를 선택해야 하는 이유를 고객에게 제공했나?

주제 관련 결정

- 당신의 브랜드가 고객에게 어떤 의미인지 알고 있나?
- 브랜드가 기계적으로 느껴지나, 인간적으로 느껴지나?
- 브랜드가 거시 트렌드를 어떻게 반영하고 있나?
- 고객과 상호작용할 때마다 적절한 매체를 선택하고 있나?
- 브랜드에서 고객이 어떻게 목소리를 낼 수 있나?

프로세스 관련 결정

- 당신의 브랜드는 기업의 전략을 어떻게 지원하나?
- 사용자들을 대상으로 당신의 해법을 어떻게 테스트하는가?
- 브랜드 포트폴리오에 대해 명확한 비전을 가지고 있나?
- 브랜드 가치를 표현할 방법이 있나?
- 브랜드 약속을 지키고 있나?
- 시장에서 독특한 미학을 가지고 있나?

전략적 가치

- 변화에 어떻게 대비하고 있나?
- 경쟁업체들과 어떻게 분명한 차별화를 하고 있나?
- 고객의 인간적 니즈에 부응하고 있나?
- 그동안 무엇을 포기해야 했나?
- 브랜드가 추구하는 것이 평범함인가, 아니면 새로운 패러다임인가?
- 브랜드 프로그램을 움직이는 주요 고객 통찰은 무엇인가?

전략적 목적

- 어떤 명쾌한 결정이 당신의 브랜드를 규정하는가?
- 고객의 여정에 대해 당신이 명확하고 일관되게 이해하고 있는 내용은 무엇인가?
- 브랜드 시스템과 계량적 지표 사이에 일관성이 있나?
- 각 고객 접점이 적절하고 직관적으로 적확한가?
- 당신의 브랜드 프로그램을 한마디로 표현한다면?

브랜드 개론 수업

수업 내용

브랜드에는 로고 외에 많은 것이 포함되어 있다. 브랜드 아이덴티티는 대중이 한 회사와 그 회사의 제품, 능력을 인지하는 데 결정적인 역할을 한다. 브랜드 구축자가 할 일은 브랜드의 미래를 그리면서 대중의 눈에 비치는 부분을 만들어내는 것이다.

이 수업에서는 세계적인 수준의 디자인 사례를 통해 브랜드 구축에 필요한 기초를 쌓는다.

학습 목표
- 브랜딩에 필요한 도구와 기본 구성단위 학습
- 미학적 선택과 전략의 연계
- 강력한 브랜드 프로그램 구축

수업 목표: 학생들이 브랜드 구축에 필요한 기초를 쌓는다.

학습자료
교과서:
개정판 『브랜드 아이덴티티 불변의 법칙 100가지』, 케빈 부델만, 양 킴

참고문헌:
브랜드 아이덴티티 프레임워크(PDF)
www.brand-identity-essentials.com

섹션 1: 브랜드 구축(소개)

수업 일정, 강의 계획, 과제 검토

강의와 수업 중 토론: '브랜드 구축하기'

- 책의 들어가는 말과 브랜드 아이덴티티 프레임워크(11쪽)를 바탕으로 진행.
- 브랜드 지렛대: 핵심 도구, 핵심 판단, 핵심 전략.
- 브랜드 활동: 기준, 패턴, 철학
- 참고자료: 브랜드 아이덴티티 프레임워크(PDF).
- 브랜드 지렛대와 브랜드 활동에 관한 토론.

선택 과제

- 읽기: 들어가는 말을 읽고 전체 내용을 훑어보시오.
- 브랜드 아이덴티티 프레임워크를 복습하고 수업 중 토론을 준비하시오.

섹션 2: 핵심 도구

강의와 토론: '핵심적인 브랜드 도구'

- 이 책의 '핵심 도구' 섹션 참조.
- 주제: 이미지, 색, 타이포그래피, 형태, 대비, 차원, 상징, 목소리, 일관성, 스토리, 시간.

선택 과제(개인 또는 그룹)

- 읽기: 핵심 도구 소개 내용(13쪽)과 법칙 1~33을 읽으시오.
- 조사: 이 섹션에 설명된 특징을 보여주는 브랜드를 조사하시오. 각 법칙(총 33개 법칙)을 보여주는 브랜드의 사례를 하나 이상 찾으시오. 알아낸 내용을 정보 전달 프레젠테이션이나 이미지와 캡션으로 구성된 포스터로 정리해 각 브랜드가 각각의 법칙을 어떻게 보여주는지 설명하시오.
- 글쓰기: 주요 내용을 올바르게 이해했는지 알 수 있도록 이 책의 첫 번째 섹션에 대한 1페이지짜리 요약본을 작성하시오.
- 스튜디오: 세 개의 로고/브랜드를 찾아 그들이 핵심 도구를 어떻게 사용하고 있는지 평가하시오. 이 핵심 도구들에서 각각의 로고/브랜드가 어떤 지렛대를 사용하는지 설명하는 프레젠테이션이나 포스터를 만드시오.
- 스튜디오: 핵심 도구를 다섯 개 이상 사용해 가상의 조직이나 실제 조직을 위한 로고를 디자인하거나 리디자인하시오. 그들이 어떻게 사용되는지 설명하는 프레젠테이션이나 포스터를 만드시오.
- 스튜디오: 핵심 도구 하나를 자세히 살펴보는 프레젠테이션이나 포스터를 만드시오. 여러 가지 브랜드 사례와 이미지를 찾아 그것들이 이 도구를 어떻게 활용해서 브랜드를 구축하는지 설명하시오.

섹션 3: 핵심 판단

강의와 토론: '핵심적인 브랜드 판단'
- 이 책의 '핵심 판단' 섹션 참조.
- 주제: 심리학, 위트, 트렌드, 미디어, 개인화, 프로세스, 프로토타이핑, 복합 브랜드, 표준, 투자, 소유권.

선택 과제(개인 또는 그룹)
- 읽기: 핵심 판단의 소개 내용(81쪽)과 법칙 34~66을 읽으시오.
- 글쓰기: 주요 내용을 올바르게 이해했는지 알 수 있도록 핵심 판단에 대한 1페이지짜리 요약본을 작성하시오.
- 조사: 세 개의 로고/브랜드를 찾아 그들이 핵심 판단을 어떻게 사용하고 있는지 평가하시오. 하나 또는 두 가지 핵심 판단에서 각각의 로고/브랜드가 어떤 지렛대를 사용하고 그 핵심 판단들이 각각 어떻게 사용되는지 설명하는 프레젠테이션이나 포스터를 만드시오
- 스튜디오: 핵심 판단을 다섯 가지 이상 사용해 가상의 조직이나 실제 조직을 위한 로고를 디자인하거나 리디자인하시오. 그들이 어떻게 사용되는지 설명하는 프레젠테이션이나 포스터를 만드시오.
- 스튜디오: 핵심 판단 하나를 자세히 살펴보는 프레젠테이션이나 포스터를 만드시오. 여러 가지 브랜드 사례와 이미지를 찾아 그것들이 이 판단을 어떻게 활용해서 브랜드를 구축하는지 설명하시오.

섹션 4: 핵심 전략

강의와 토론: '핵심적인 브랜드 전략'
- 이 책의 '핵심 전략' 섹션 참조.
- 주제: 변화, 경쟁, 독창성, 포지셔닝, 사용자, 시장조사, 공약, 접점, 시스템, 영감, 목적의식.

선택 과제(개인 또는 그룹)
- 읽기: 핵심 전략 소개 내용(149쪽)과 법칙 67~100을 읽으시오.
- 글쓰기: 주요 내용을 올바르게 이해했는지 알 수 있도록 핵심 전략에 대한 1페이지짜리 요약본을 작성하시오.
- 조사: 세 개의 로고/브랜드를 찾아 그들이 핵심 전략을 어떻게 사용하고 있는지 평가하시오. 각각이 핵심 전략을 어떻게 활용하고 있는지 설명하는 프레젠테이션이나 포스터를 만드시오.
- 스튜디오: 핵심 전략을 다섯 개 이상 사용해 가상의 조직이나 실제 조직을 위한 로고를 디자인하거나 리디자인하시오. 그들이 어떻게 사용되는지 설명하는 프레젠테이션이나 포스터를 만드시오.
- 스튜디오: 핵심 전략 하나를 자세히 살펴보는 프레젠테이션이나 포스터를 만드시오. 여러 가지 브랜드 사례와 이미지를 찾아 그것들이 이 전략을 어떻게 활용해서 브랜드를 구축하는지 설명하시오.

섹션 5: 최종 프로젝트

강의와 토론: '핵심 요소'(복습)
- 책 내용 전체와 지난 과제 참조.
- 모든 주제 복습.

선택 과제(개인 또는 그룹)
- 글쓰기: 주요 내용을 올바르게 이해했는지 알 수 있도록 핵심 전략에 대한 3~5페이지 정도의 요약본을 작성하시오.
- 스튜디오: 브랜드 아이덴티티 프레임워크를 요약한 포스터나 인포그래픽을 만드시오.
- 스튜디오: 개정판『브랜드 아이덴티티 불변의 법칙 100가지』의 내용을 일관성 있는 이야기로 요약한 보고서나 프레젠테이션을 만들어 학생들 앞에서 발표하시오.
- 스튜디오: 실재하는 브랜드나 이전 수업에서 다뤘던 프로젝트를 하나 선택해 10개 이상의 법칙을 들어 그 유효성을 평가하시오.

감사의 말

공동 작업은 원래 보람찬 일이지만, 이 책과 같은 출판 프로젝트가 끝나면 감사드리고 싶은 분들의 명단이 주체할 수 없이 길어진다. 모든 분을 빠짐없이 호명할 수 있도록 최선을 다하겠다.

먼저, 이 프로젝트를 열렬히 지지해준 피플디자인의 동료들에게 감사를 전한다. 제출된 자료가 스튜디오 벽을 뒤덮었을 때 우리를 도와주고 의견을 주고 맞장구쳐줘서 정말 고마웠다. 록포트/쿼토 퍼블리싱(Rockport/Quarto Publishing)에서 일하는 모든 분께도 감사드린다. 좋은 기회를 주시고 모든 것이 우리 뜻대로 진행되도록 배려해주신 데 대해 감사를 전한다. 이렇게 훌륭한 책이 완성된 것은 모두 그분들의 인내와 프로 정신 덕분이다.

이번 책에 자료와 원고로 참여해주신 모든 분에게 심심한 감사의 뜻을 표한다. 작업물을 공유하고 챙겨준 친구들과 동료들에게 진심으로 고마움을 전한다. 우리가 검토할 수 있도록 작품을 보내준 모든 재능 있는 디자이너 여러분께 감사드린다. 메리 보네마(Mary Bonnema), 리어트리스 아이즈먼, 앨런 쿠퍼를 비롯해 사이드바에 참여한 이미지 제작자와 지혜를 공유해주신 모든 분께 감사드린다. 초판에 공동 저자로 참여했던 커트 워즈니악(Curt Wozninak)에게 특별히 감사의 뜻을 표한다.

마지막으로 우리가 일에 전념할 수 있도록 음으로 양으로 도와주는 가족들에게 고맙다고 말하고 싶다.

케빈 부델만(Kevin Budelmann)과 양 킴(Yang Kim)은 카네기멜런대학교 재학 시절에 처음 만나 지금까지 함께 일하고 있다. 두 사람은 대학 졸업 후 미시간 주로 건너가 허먼 밀러에서 일했으며 그 후 디자인 전략 컨설팅 회사 피플디자인을 공동 설립했다. 피플디자인의 대표이사직을 맡고 있는 케빈 부델만은 연사, 저술가, 교육자로도 활동 중이다. 그는 디자인의 이론과 실무를 기업 활동, 첨단 기술, 사회의 맥락에서 고찰하는 데 관심이 많다. 카네기멜런 대학교에서 학사 취득 후 IIT 디자인학교에서 디자인 방법론으로 석사학위를 받은 그는 디자인 종사자들의 모임인 AIGA(미국그래픽아트협회)와 APDF(디자인전문회사협회)의 임원을 맡고 있으며 현재 인터랙션디자인협회 IxDA의 글로벌 부회장, 노스웨스턴 대학교 겸임 교수다.

피플디자인의 크리에이티브 디렉터인 양 킴은 서울과 워싱턴 D.C., 카네기멜런 대학교와 허먼 밀러에서 경험을 쌓았다. 명쾌하면서도 개성과 인간미와 매력이 넘치는 디자인으로 업계에서 널리 인정받고 있다. 현실적이고 간단명료한 스타일, 위트, 일에 대한 열정으로 고객사들과도 수년간 좋은 관계를 유지해오고 있다. AAF(미국광고연맹) 은메달 수상자이자 AIGA 펠로우인 양 킴은 「그래픽 디자인 USA(Graphic Design USA)」 매거진 독자 설문조사에서 '가장 영향력 있는 현역 디자이너 50인' 중 한 명으로 선정되기도 했다.

양 킴과 케빈 부델만은 세 자녀 브루노, 토키, 룰루와 함께 미시간 주에 살고 있다.

기업의 변화를 돕는 피플디자인

20년이 넘는 역사를 가진 피플디자인은 디자인 업계와 고객사들 사이에서 유능한 전략적 디자인 회사로 정평이 나 있다. 통찰을 고객 행동으로 발전시키고 혁신적인 고객 경험을 기획·설계·제작해 브랜드를 구축하는 피플디자인은 사람에 대한 공감과 협업에 입각한 디자인으로 기업과 고객을 연결하고 충성도를 높이는 전략을 구사한다.

peopledesign.com

이희수

서울대학교에서 언어학을 전공하고 프랑스 파리 제7대학에서
언어학과 석사 과정을 마쳤다. 현재는 영어, 프랑스어 전문
번역가로 활동하고 있으며, 옮긴 책으로는 『로고 디자인의
비밀』, 『디자이너, 디자인을 말하다』, 『그래픽 디자인을 바꾼
아이디어 100』, 『디자인 불변의 법칙 125가지』(공역),
『타이포그래피 불변의 법칙 100가지』, 『책 읽는 뇌』 등이 있다.